U0136467

Going
Beyond
the
Limits

National
Taichung
Theater

臺中國家歌劇院營造英雄幕後全紀實

吳春山, 鄭育容 ——————— 著

Going
Beyond
the
Limits

堅持，
進無止境

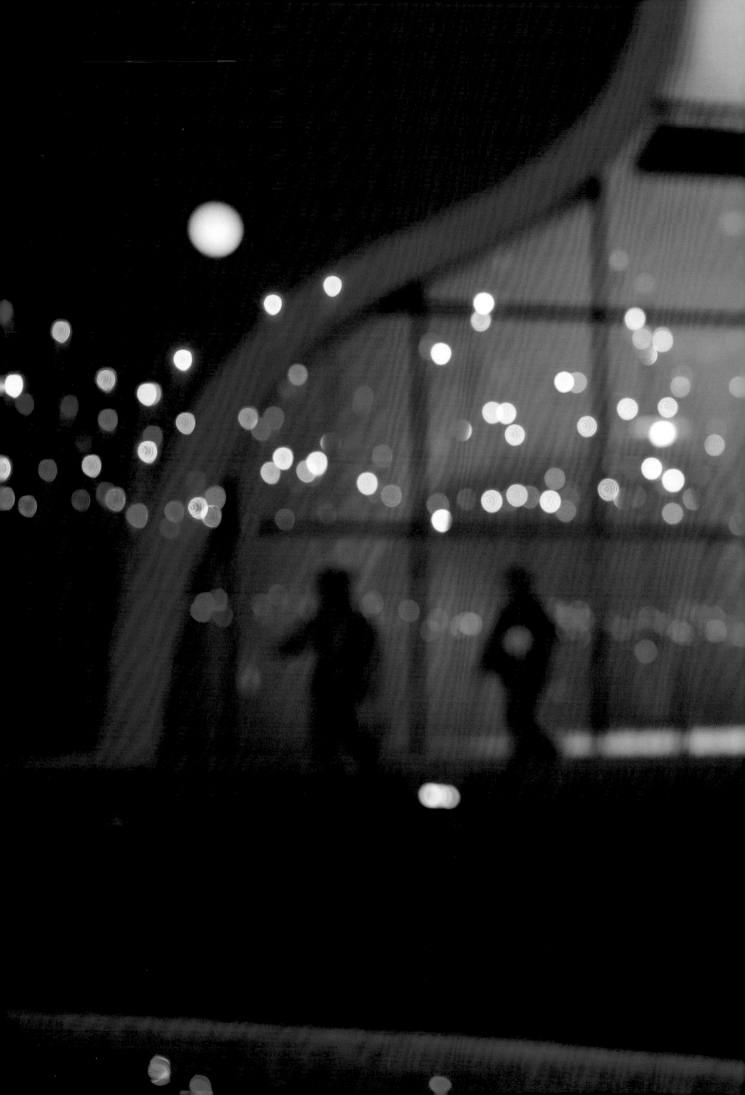

從都市叢林解放出來，從機械性的框架解放出來，
重新置身如原始般的自然，回到洞穴，回到樹頂，
流蕩在空氣中的自然聲音，柔柔的，擁抱我們。

這就是日本建築大師伊東豐雄的夢想，重新
「喚醒人們在蠻荒時代的殘存記憶」。

「如果，世界是一條河流，我想蓋的建築，就是漩渦。」
伊東豐雄的夢，世界各地的建築精英都心醉，動容。
反璞歸真。

但是，這令人醉心的獨特設計，卻等不到任何人出手承接。
「那是不可能存在的建築」，是走遍世界的一致評語。

看似簡單而自然的設計，其實是巨大且複雜的顛覆。
任何兩點之間，都不是直線，沒有直角；
高達十層樓的設計，沒有柱子支撐；
沒有牆是平面，綿延的曲面打破天、地、牆的界線。

徹底打破幾何、斜率、平面的想像，
全世界都放手。

像細胞分裂的設計圖，全世界都束手無策，
在地的臺灣團隊，卻能用顛覆的創意
「拼」出了這個世界級的夢想計畫。

不能有柱子，就用曲牆撐起；

沒有平面，就開始造殼，一片一片拼出結構；

沒有重複的幾何形狀，就像做西裝量身打造一個個不同的鋼筋籠；

開始「造殼運動」，手工打造一千三百七十二牆面切片，電腦定位拼圖建造，

全球唯一的大型曲面臺中國家歌劇院，在臺中美麗現身。

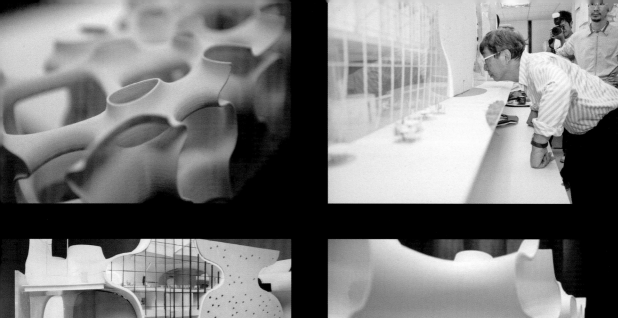

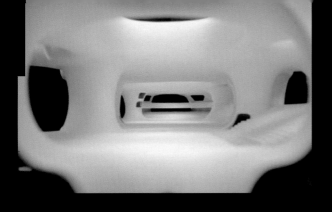
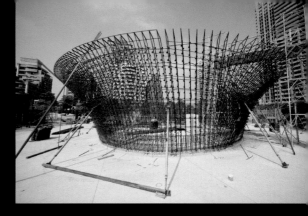
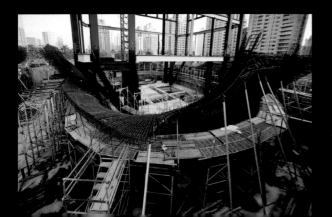

不可能，就是新機會。
世界級的夢想，臺灣團隊拼創意、更拼命去實現。

發包五度流標，不用精算就知道穩賠不賺。
麗明營造投入超過十八萬八千八百施工人次，每天都有上百人到工地報到，
不斷的打破經驗，挑戰創意，一起堅持走過一千八百多個白天與黑夜，
全世界都鬆手的創意，臺灣挑戰成功，挑戰的每一步，都值得記錄。

臺中國家歌劇院，世界九大新地標，
臺灣人完成，世界不敢的夢想！

左上：臺中國家歌劇院工班，每日早晨的工具箱會議。

左下：歌劇院工程進行期間，常能見到伊東建築師（前排中）的身影。

右：臺中國家歌劇院工務所同仁合影。

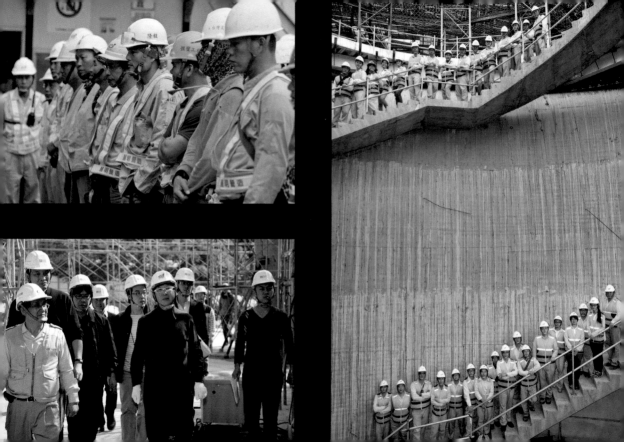

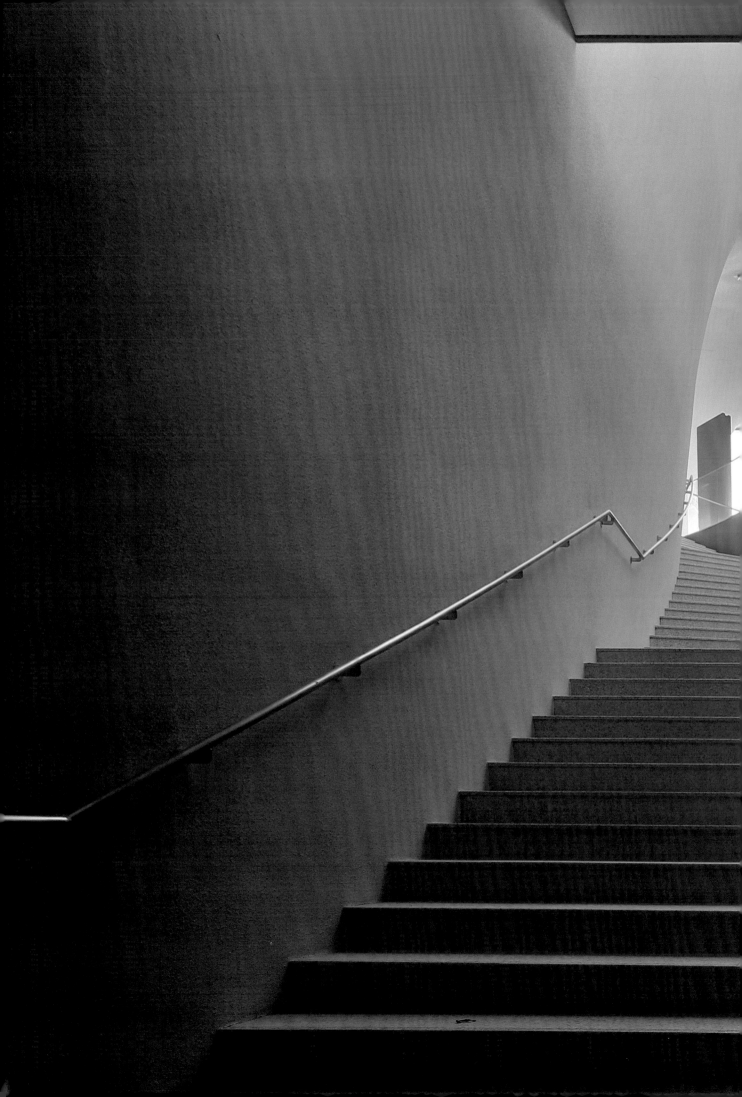

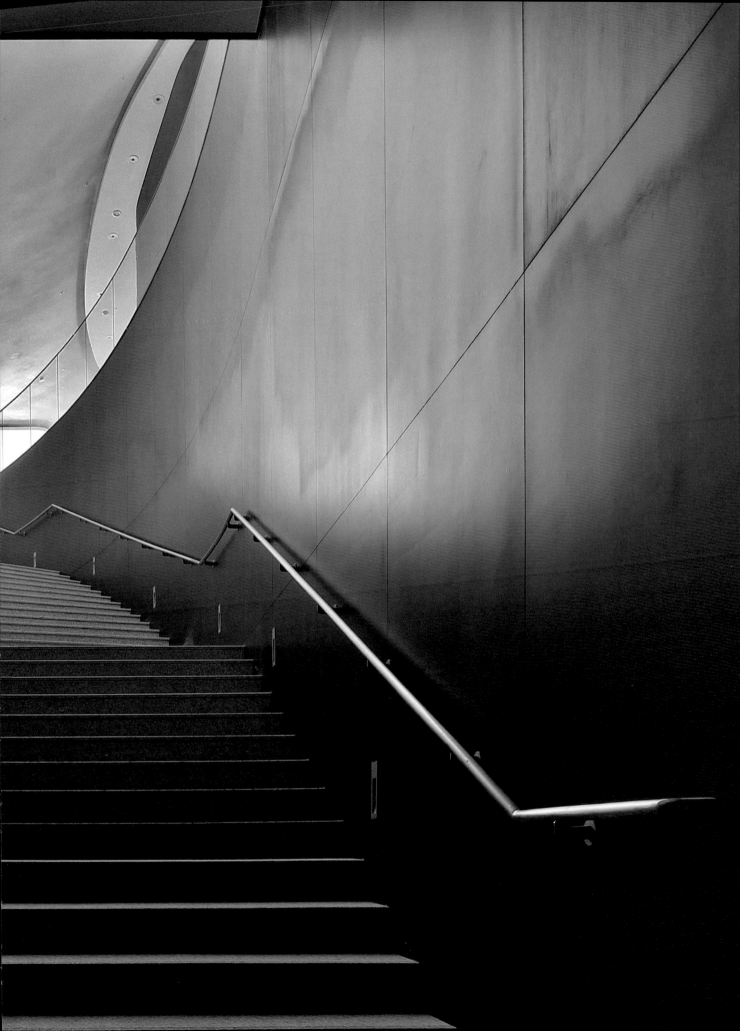

莫忘初衷克服困境，
捨我其誰

龍寶建設｜**張麗莉董事長**

　　如果沒有這股傻勁，沒有這份擔待，沒有縱使賠錢也要為臺中盡點心力──捨我其誰的精神，「臺中國家歌劇院」，這座被國際喻為不可能實現的紙上建築，就不會屹立在臺中市，成為世界九大新地標。

　　通常營造廠的角色皆處於「丙方」，也就是所有責任皆需承擔。這種宿命或許在麗明營造成立之初即已作預知的盤算，然而要承擔這項備受國際關注又無前例可循的艱鉅任務，我相信吳春山董事長除了要說服股東準備四年賠上數億，來換取公司站上國際舞臺的機會，還要激勵同仁攜手接受挑戰外，隱藏在他內心那股帶領麗明營造躍上國際舞臺的使命堅持，且無後路的決心，更是最大動能！即使過程中，遇到承包廠商領錢落跑，留下大爛攤子，他仍毫不洩氣將危機化為轉機，奮起承擔，當起了製造廠商的角色繼續前進，而天公疼好人，全公司上下同仁莫忘初衷的堅持，終究克服重重困境，成就了這座偉大的建築。

　　認識吳董事長二十多年，很欣賞他的人生觀，不常聽到他有任何抱怨與批評，永遠將快樂帶給別人，痛苦留給自己。鮮少人知，在歌劇院興建期間，他因壓力負荷過大，身體出現嚴重不適狀況，但他仍抱病不改作息，運行著每天的工作行程，耐力真是非比尋常。他待人謙卑，視同仁如家人的領導哲學，也帶動工作團隊上下一條心。驚人的工作效率，正因為他凡事正向的人生觀，最終突破難關，創新技術，翻轉命運。除了躍升麗明營造國際級的形象口碑，也將臺中市推進為世界級的都市，這是麗明營造的卓越貢獻！是我們臺中人的福氣！更是我們臺灣的驕傲！

互信互勉
終能克服挑戰

大矩聯合建築師事務所所長｜**楊逸詠**建築師

　　臺中國家歌劇院前所未有的三次元曲牆結構、軀體聲學音場、流動的空間美學、公共建築的開放空間等，是日本伊東豐雄建築師最前衛的提案，給臺灣建築界極大的挑戰。

　　大矩聯合建築師事務所身為在地的合作建築師，頭尾經歷了近十一年之參與終於順利完成此建築物。期間參與本案的各個單位團隊，想必都經歷了茫無頭緒、四處碰壁、峰迴路轉、貴人相助……最終歸於平實的跌宕起伏歷程。能在現有公共工程制度及有限的預算及技術條件下，靠的正是人與人之間不分上下，互信互勉的可貴精神才終能克服挑戰。

　　真正在地的麗明營造也好像是造化的安排，勇於承擔本工程營建的重任，克服了各種施工難題，是本工程得以實現的最重要一環。本書記錄了工程中發生的點點滴滴及參與者的心路歷程，印證了建築實踐所需要創意、膽識與毅力等綜合心理素質，應該可以提供所有讀者觀察建築更深一層的面向。

以世紀建築
樹立時代典範

逢甲大學建築專業學院｜**黎淑婷**院長

　　世界九大新地標臺中國家歌劇院在臺中誕生，被認為是不可能的任務，從被視為只能是紙上建築的設計，到麗明營造吳春山董事長及其團隊克服重重難關，閱讀整本書有種深深地觸動。「自己的歌劇院自己蓋」那種臺灣人的堅毅氣魄，完全展現在字裡行間。

　　臺灣年輕人標榜的「小確幸」讓我們有一種隱憂，因為滿足於眼前的小幸福，卻放棄更大、更高的願景及夢想，將使臺灣的競爭力及優勢逐漸喪失。十八萬八千八百八十六位無名英雄接力完成，成就這棟跨時代的地標，是許多人大愛無私地貢獻合作、放棄本位及既成熟悉的慣性，為打造世紀建築而全新學習及承擔，樹立當下時代的最佳典範。

　　文化被廣泛區分為高雅文化（High Culture）及大眾文化（Low Culture）。High Culture等被認為是「菁英」匯聚的場所及活動，是一個象徵城市文化的重要表徵；Low Culture是泛指一般發生非菁英式的文化，是一種與大眾、與社會互動頻繁的文化現象及場域。以往High Culture和Low Culture是壁壘分明，菁英型態的文化場域是必須安靜而有氣質，大眾文化的場域是熱鬧而繽紛。臺中國家歌劇院作為城市的新地標與文化的載體，不僅打破僵硬藩籬的概念，伊東先生將這座原屬於High Culture的公共建築緊貼著人們的生活而設計，提供市民的生活與其交織與其滲透，涵養出臺中居民生活的新養分。全球走過急速開發的城市發展階段，快速擴張及Globalization千篇一律的樣貌下，此時更重要的是該謹慎腳步，反思什麼是我們城市發展所需要的良好品質。透過臺中國家歌劇院完成在臺中自身的城市脈絡發展下，不僅設計及施作階段處處都是故事，蘊養蓄積臺中獨特的人文底蘊與城市樣貌持續發酵，是歌劇院另一股看不見的力道，等著我們共同參與。

搏未來的
膽識與豪氣

東海大學建築系教授兼創意設計暨藝術學院｜**羅時瑋**院長

伊東豐雄設計的臺中國家歌劇院開幕至今，成為臺中最熱門的公共景點，市民與遊客已用行動表達他們的喜愛，想必所有參與的人應感到非常欣慰了！它的曲牆結構形成的外觀與周遭高樓產生強烈對比，建築的每一部分皆以非線性、非幾何、非標準化的複雜方式連結，讓人一眼就覺不同。

大矩聯合建築師事務所與伊東合作之初，楊逸詠建築師即要求設計細部圖在臺繪製，以及音響在臺進行測試，以提升臺灣的設計專業水準。大矩合夥人楊立華建築師則長駐臺中督導所有工地執行事務，原合約要求事務所需派駐地監工四人，但施工最高峰時事務所監工達二十八人。

在五年中，營造廠方進用的工人多達十八多萬人，由黃明晴副總帶領，成功地執行完成這件劃時代作品，其間開發出多項營建創舉，在這本書裡皆有生動的描述。尤其精采的是，透過訪談各方關鍵人物，讓整個過程與重點環節躍然紙上。

上梁那天晚上，伊東、大矩與麗明三方幹部相聚慶祝，酒酣耳熱之餘歌聲不絕，雙方都有難掩的興奮激動。席間大家會心擁抱，革命情感自然流露，這段挑戰不斷又維持零工安事故的跨國合作，已經是史上最傳奇的建築故事！

在朋友圈中，麗明營造領導人春山兄是敦厚幽默的大孩子，始終保有臺灣人純真年代的特質，從答應接下這高難度工程，即做了虧損的準備，咬牙完成這幾乎不可能的任務。這是臺灣人可愛的地方，也正是搏未來所須的膽識與豪氣！

致完成奇蹟建築的
營造業幕後英雄們

　　二〇〇九年底順利完成盛大隆重的「臺中國家歌劇院」開工典禮後，於隔年三月底前往文化資產十分豐富的西班牙，在這一趟豐盛的西班牙美學探索之旅回來後，使我更有堅定的勇氣面對全面展開的「臺中國家歌劇院」艱鉅的工程挑戰。到西班牙參觀了生前就名利雙收的畫家巴勃羅・畢卡索（Pablo Picasso）的紀念館，對他才華洋溢與多采多姿的一生有了更進一步的認識；而另一位西班牙的傳奇人物安東尼・高第（Antoni Gaudí i Cornet）則是個幾乎稱得上是將一生都奉獻給建築的人，他崇尚自然，發現自然界中並不存在純粹的直線，曾說過：「直線屬於人類，曲線屬於上帝。」因此在他的作品裡幾乎找不到直線，大多採用充滿生命力的曲線與有機型態來構成一棟建築；位處於西班牙加泰隆尼亞巴塞隆納的「聖家堂」（Sagrada Família）這棟已經蓋了一百多年（一八八二年開始）至今尚未完工就被列為世界文化遺產的建築物，更是高第一生中投入四十三年全力參與的代表作；而出生於中世紀熱那亞共和國，死後靈柩存於西班牙賽維亞主教堂的航海探險家克里斯多福・哥倫布（Christopher Columbus），他從小就熱愛航海，當年他航向未知，發現「新大陸」前曾說：「若沒有勇氣捨棄岸上的明媚風光，你將永遠不可能橫渡大洋。」

　　回顧二〇〇八年底美國發生金融大海嘯，連百年企業「雷曼兄弟」都應聲倒下，引起全球恐慌，在前途一片茫茫之下，企業投資卻步，坊間一有任何公共工程都會引來多家營造廠爭相競逐，但唯有位處臺中七期黃金地點的「臺中國家歌劇院」（當年名為大都會歌劇院）卻歷經五次招標公告但都無人問津而宣告流標，原因是它的設計太前衛，工期短又預算低，雖有「世界九大建築地標」的

美喻，但也被稱為「史上最難蓋的建築」，在這樣多重困難的因素下，臺中市府遍尋不著有營造廠願意承攬。「尋遍天下千萬里，卻從鄰父學春耕」，或許是老天巧妙的安排，當時成立才十五年的臺中在地廠商「麗明營造」最後在市府請託下挺身而出，並且自信的說出：「自己的歌劇院自己蓋」的豪語，想當時還真有一股強烈的如「唐吉訶德」騎著瘦馬衝向風車的傻勁，而今當每次見到這樣如夢境般的藝術音樂殿堂「臺中國家歌劇院」就真真實實的矗立在臺中，並且已成為這個城市的地標與驕傲，片刻間彷彿所有承接過程中遇到的困難與挫折似乎都化成了喜悅。

　　無限感謝從創立以來就不斷引領國人迎向光明正念的《天下雜誌》出版部編輯團隊，他們長期關注臺灣這塊土地的種種變化，當然也注意到「臺中國家歌劇院」這座史上第一棟從無到有的藝術殿堂，希望透由文字照片留下整個珍貴的心路歷程予更多的世人分享，於是才有此書的問世。

　　眾所皆知，要成就一棟永垂不朽的雋永建築，沒有偉大的建築師必然不行，但若沒有一個優秀有實力的營造團隊當後盾，那無論再宏偉的設計都有可能淪為「紙上建築」，唯有二者緊密結合，通力合作，才能成就出驚世鉅作，然而長期以來，營造業者卻常被有意無意的忽視，或甚至幾乎無視於他的存在，這是讓我十分不解之事，也因此希望透由此書的敘述，能讓更多人了解，長期以來一直在背後默默奉獻的營造業者他們鮮為人知的種種付出歷程，也期待能讓大家更能感謝各行各業所有幕後的無名英雄們。

麗明營造股份有限公司董事長

吳春山

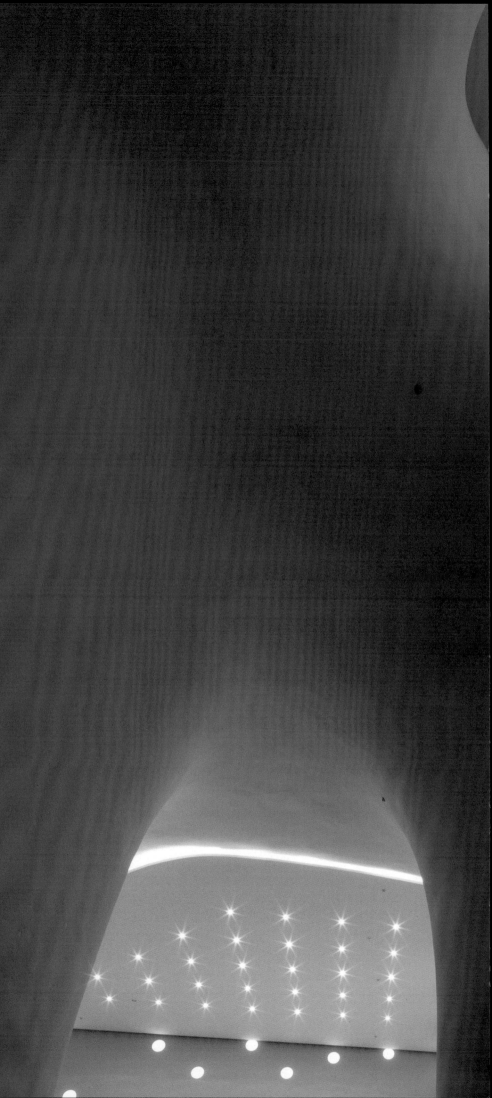

前言

Preface

　　艾菲爾鐵塔（La Tour Eiffel），一八八七年起建。從塔座到塔頂共有一千七百一十一級階梯，用去超過七千三百噸熟鐵、一萬兩千個金屬部件、兩百五十萬支鉚釘。自從一八八九年世界博覽會開幕典禮，法國國旗冉冉升上鐵塔頂端的三百二十公尺高空開始，艾菲爾鐵塔已成為世界上最多人付費參觀的名勝古蹟。

　　雖然你可能沒到過巴黎，但你一定看過這座鏤空結構鐵塔。巴黎人總是自豪地說，拍攝鐵塔的角度有一百種，因為任何一個看得到鐵塔的角度，在不同的天氣、雲朵和天空顏色的變化下都不一樣。

　　雪梨歌劇院（Sydney Opera House），一九五九年起建，一九七三年正式落成，歷時十四年。總面積為二‧二公頃，由五百八十八個沉降於海平面以下二十五公尺的混凝土墩支撐。從雪梨港便利朗角（Bennelong Point）上空往下俯瞰，被稱為「殼」的劇院屋頂，由兩千一百九十四個半球體預製混凝土嵌板構成，覆蓋著一百零五萬六千零六塊有人字紋路的白色瓷磚。

　　你可能沒到過雪梨，但你一定看過這座狀似白色風帆的表演藝術中心。二〇〇七年，雪梨歌劇院被聯合國教科文組織評定為目前最年輕的世界文化遺產。

　　從艾菲爾鐵塔到雪梨歌劇院，甚至是紐約的帝國大廈（Empire State Building）、倫敦的西敏寺大笨鐘（Big Ben），一個城市的標誌性建築，就如同一張張深具個性的臉孔，跳脫國家與地域的疆界，以鮮明的形象烙印在全世界人們的腦海中。

　　那麼臺灣呢？大臺北有聳入雲霄的一〇一大樓，以樓高敲響名號；然而邁向國際新都會的大臺中，又擁有哪一張令人難忘的輪廓

呢？

　　從涵洞傳來的悠揚樂音，迴盪出悅耳的答覆。這是世界級建築設計結合在地工藝，被國際媒體譽為世界九大新地標[1]的——臺中國家歌劇院。

　　臺中國家歌劇院，整體概念緣於日本建築大師伊東豐雄（Toyo Ito）所構思設計的「美聲涵洞」（Sound Cave），被譽為二十一世紀初興建出來的建築中，最極致的作品。它超越原來線性幾何學的建築模式，捨棄過去機械式的美學思考，不用一根柱子，改以蜿蜒伸展的曲面呈現，讓聲音自然流動於室內外，並繚繞在穿透律動的內部空間中。外觀則運用鋁框、玻璃等材料，表現建築的輕盈和穿透感，讓自然的光與風溜進建築內流動，形成獨樹一幟的語彙。

　　這項前所未有的美學和創意，不僅突破了現有的建築工法，也讓全世界看到了大臺中令人驚豔的新面貌。然而，堆疊偉大的背後，是長達十年的艱辛和掙扎，以及一份在地建築人對臺灣建築工藝的自信和堅持。

1. 國際媒體路透社評定的「世界九大新地標」包括：美國紐約的自由塔、大西洋上的海衛星號、法國巴黎的燈塔大樓、加拿大的夢露大樓、西班牙的國際博覽會場橋梁、墨西哥的蜂巢大樓、法國的新龐畢度中心、法國的路易威登創作基金會以及臺中國家歌劇院。

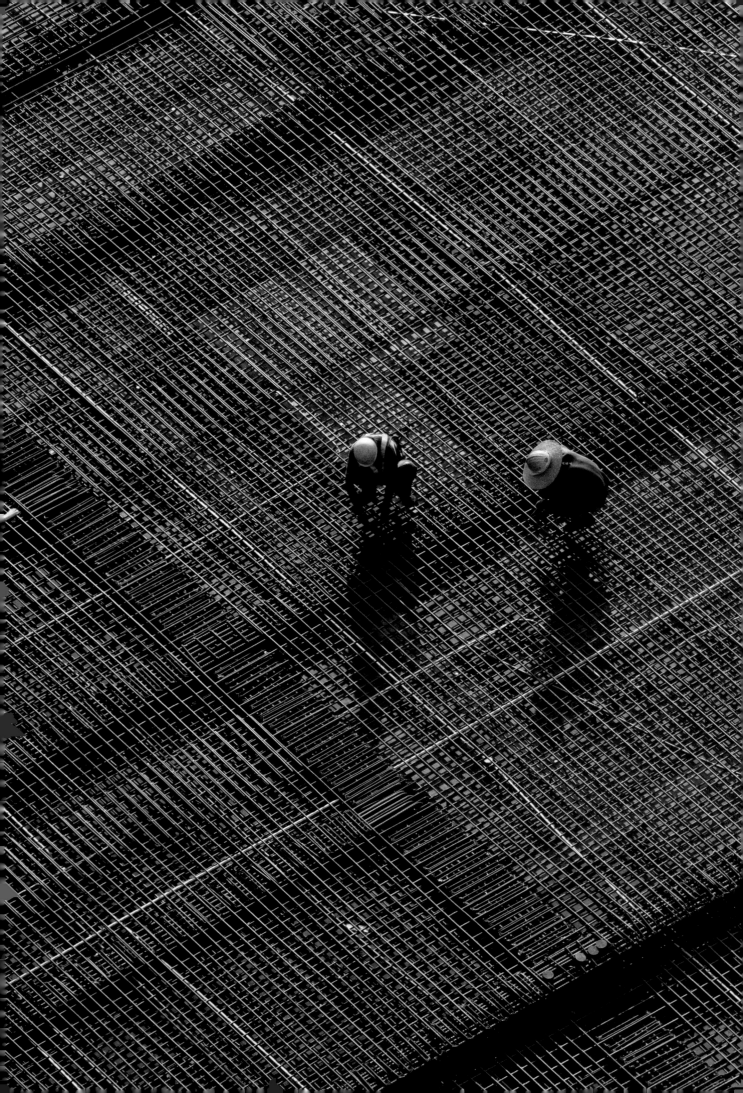

Overture

世界新地標
在臺中

時間拉回到十年前，那是一場寧靜革命的開端。

當時的臺中市以文化為體，經濟為用，希望將一個在地的消費型城市，轉化為亞太新興都會，然而，臺中的輪廓在哪裡？那張標示著臺中的「臉」是什麼？有什麼可以代表這個城市的意象？是臺中公園的湖心亭？東海大學的路思義教堂？或是可口的太陽餅？

在幾次民間舉行的非正式調查中，湖心亭、路思義教堂和太陽餅是人們對於臺中印象最常出現的三個答案。但是臺中公園的湖心亭，其實是臺灣曾受日本殖民的印記；路思義教堂實則為東海大學的標誌，而太陽餅只能代表地方特產行銷成功，哪一個都無法成為讓臺中被國際識別的特徵。

沒有了「臉」，臺中就像一個無名的城市。

以地理位置來看，臺中雖位處臺灣西部核心，但在政治經濟的地位上，不若中央機關與商業匯聚的首都臺北，人文歷史比不上清朝開臺第一府的臺南，工業發展不及具備國際港條件的高雄。臺中，似乎就這麼模模糊糊地，成為一個彷彿沒有鮮明個性，魅力難以被察覺與記憶的城市。

不過，在全球化的浪潮下，城市與城市之間的競爭，在於誰能領先一步躍登國際舞臺，成為世界級的城市。臺中，有什麼條件可以「讓世界看見」？

古根漢救城記

古根漢美術館或許是選項之一。二○○一年，曾任外交部長的胡志強競選臺中市長，以「文化、經濟、國際城」為政見主軸，他

當選後更決心仿效西班牙畢爾包市（Bilbao）興建古根漢美術館的前例，藉由投資大型公共建設，引進國際建築大師作品，讓臺中變成世界級的城市。

被視為臺中市變身解藥的「古根漢救城記」，源於十九世紀末，西班牙工業城畢爾包，長期因鋼鐵與造船工業沒落，使得年輕人口外移、大量房舍閒置，導致城區破敗幾近廢墟。為尋求城市重生，當地政府跨海找來美國紐約的古根漢美術館基金會合作，企圖用文化藝術為解藥，興建古根漢美術館畢爾包分館，以重拾繁榮。經過徵選後，建築師法蘭克・歐文・蓋瑞（Frank Owen Gehry）取得競圖首獎，畢爾包分館於一九九三年開始興建。

為了展現畢爾包河岸工業城的意象，蓋瑞以三萬三千片的鈦金屬，如魚鱗般包裹建築物的流線型表層。那有如浪花翻滾，又似瑪麗蓮夢露被風吹起的裙擺皺摺的建築外觀，隨著日照挪移，反射出多變閃耀的銀光。

這一座打破方矩線性的解構主義建築，被譽為「當代最偉大的建築」、「3D建築的先驅」。

它就如同一個光點，照亮了死寂的畢爾包。一九九七年開幕後，古根漢美術館畢爾包分館每年為畢爾包帶來約百萬名朝聖者，讓當地觀光業蓬勃發展。據當地政府統計，古根漢美術館第一個十年，就為當地帶來十六億歐元的經濟效益。

畢爾包的古根漢美術館，使一座沒落的城市得以復興，英國《金融時報》稱之為「古根漢效應」，同時成為全球城市競相取經、成功轉型的典範。

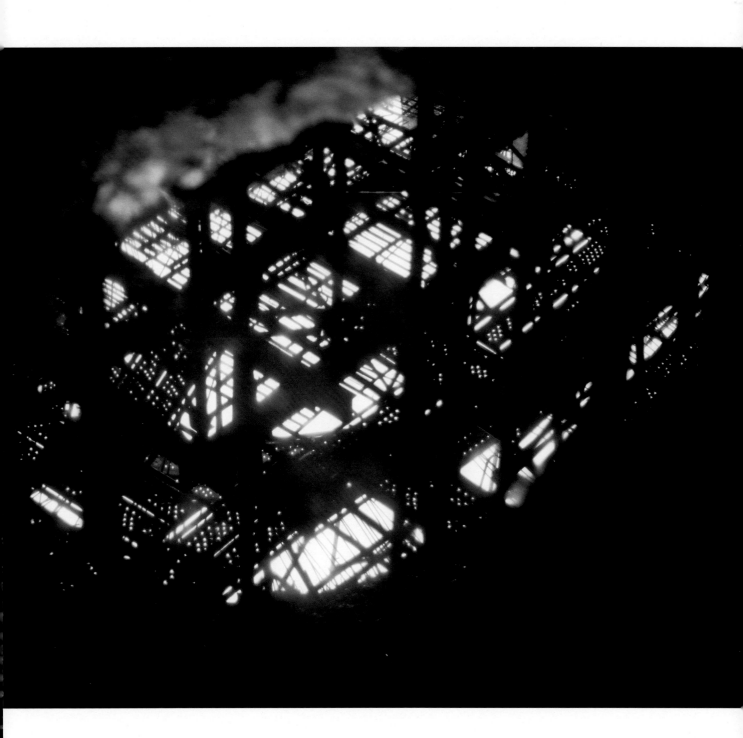

臺中古根漢夢碎

畢爾包的成功案例，加深了臺中效法的決心。「畢爾包行，臺中也行！」胡志強認為，無論從氣候、地理位置和創意條件來看，臺中絕對有條件發展為「文化城」。二〇〇三年，臺中市政府提出「古根漢政經藝術文化園區」的概念，以公園綠帶串連包含古根漢美術館臺中館、國家歌劇院，以及新市政中心三大建築。

按照市政府的規劃，這三大公共建築體都要找世界級大師來設計。古根漢美術館將由英籍伊朗裔女建築師札哈·哈蒂（Zaha Hadid）設計；國家歌劇院屬意請設計阿拉伯世界學院、美國格斯里劇院的法國建築師讓·努維爾（Jean Nouvel）操刀；新市政中心就由打造畢爾包古根漢美術館的法蘭克·歐文·蓋瑞（Frank Owen Gehry）重塑[2]。

胡志強認為，很多城市只要擁有一個普立茲克獎得主設計的地標建築，就能跳脫地域限制，吸引世界各地訪客前來朝聖。如果，臺中市一次擁有三座世界級建築大師的作品，勢必能讓臺中登上國際舞臺，建立全球知名度。

但是，這個深具前瞻性的構想，卻得到「好大喜功」的抨擊。尤其是札哈·哈蒂的古根漢美術館設計圖發表後，雖然超現實的未來式建築設計令人驚艷，但若將設計付諸興建，概估所需經費上看百億元，因而引發相當大的爭議。

花費如此鉅資「造夢」，最後卻遭到臺中市議會否決。二〇〇四年十二月七日，臺中市議會只以不到五分鐘的時間討論，就敲槌決議，退回古根漢提案。

2. 三位建築師目前皆為建築界最高榮譽的普立茲克獎得主，獲獎年度分別為二〇〇四年、二〇〇八年、一九八九年。在臺中古根漢政經藝術文化園區案推動時，札哈·哈蒂和讓·努維爾已是國際級大師，但尚未獲普立茲克獎。

臺中市政府為了爭取古根漢，臺中市政府曾遠赴美國，至古根漢美術館所屬的古根漢基金會拜訪，做了許多前期籌備研究與計劃，花費約八千八百萬元，最後卻淪為泡沫。外界更揶揄「古根漢變成負心漢」，古根漢基金會也因此頗不諒解，臺中市政府到頭來白忙一場。

雖然臺中古根漢提案胎死腹中，但札哈・哈蒂同年獲得了普立茲克建築大獎，從此躍登二十一世紀前衛建築的指標性人物。

從美術館變身歌劇院

或許，上帝關了一扇門，卻同時開了另一扇窗。

二○○二年開始推動的大都會歌劇院（現為臺中國家歌劇院），原址用地規劃為國家音樂廳。時任臺中市副市長，後來擔任行政院政務委員的蕭家淇，陪甫上任的市長胡志強，北上拜會行政院文化建設委員會（後改為文化部）。「市府請中央趕快來臺中蓋國家音樂廳，畢竟聽說有這計劃那麼久了。」蕭家淇說，沒想到的是，文建會卻表示，「中央從沒說過要在臺中蓋音樂廳。」如此答覆猶如一桶冷水，澆在滿腔熱情上。

蕭家淇回憶當時，他比喻，這就像聽聞一對男女計劃結婚，其中一方熱切上門拜訪提親，催促著婚期，另一方卻突然說，「我們不認識，談什麼結婚呢？」

幸好當時的文建會主委陳郁秀，既是音樂家也是臺中人。她建議，臺中既是文化之都，在地理上也有平衡藝術資源北偏的功能，臺北兩廳院已有音樂廳，因此臺中若要做，應該要蓋歌劇院，而非

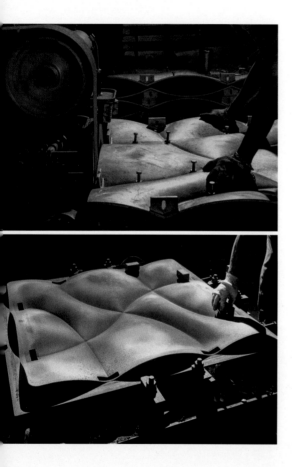

因應曲牆弧度，環繞於大劇院壁面的鑄鋁板，每一片都經過精密計算（完成圖見P105下圖）。

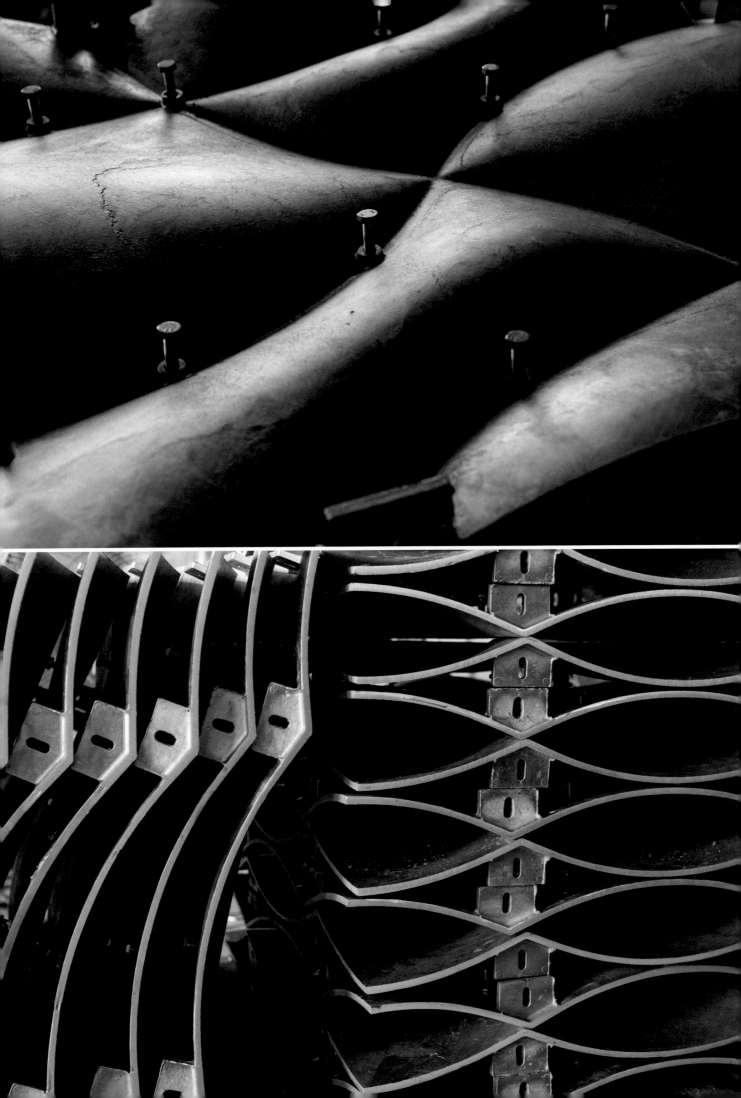

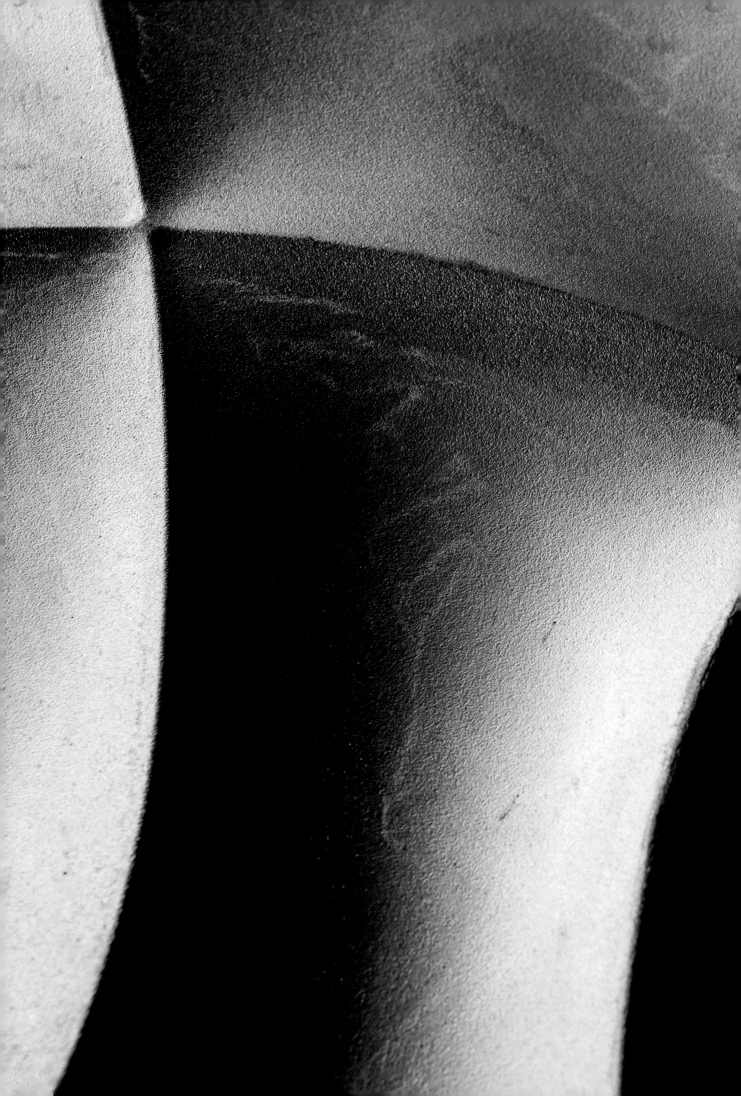

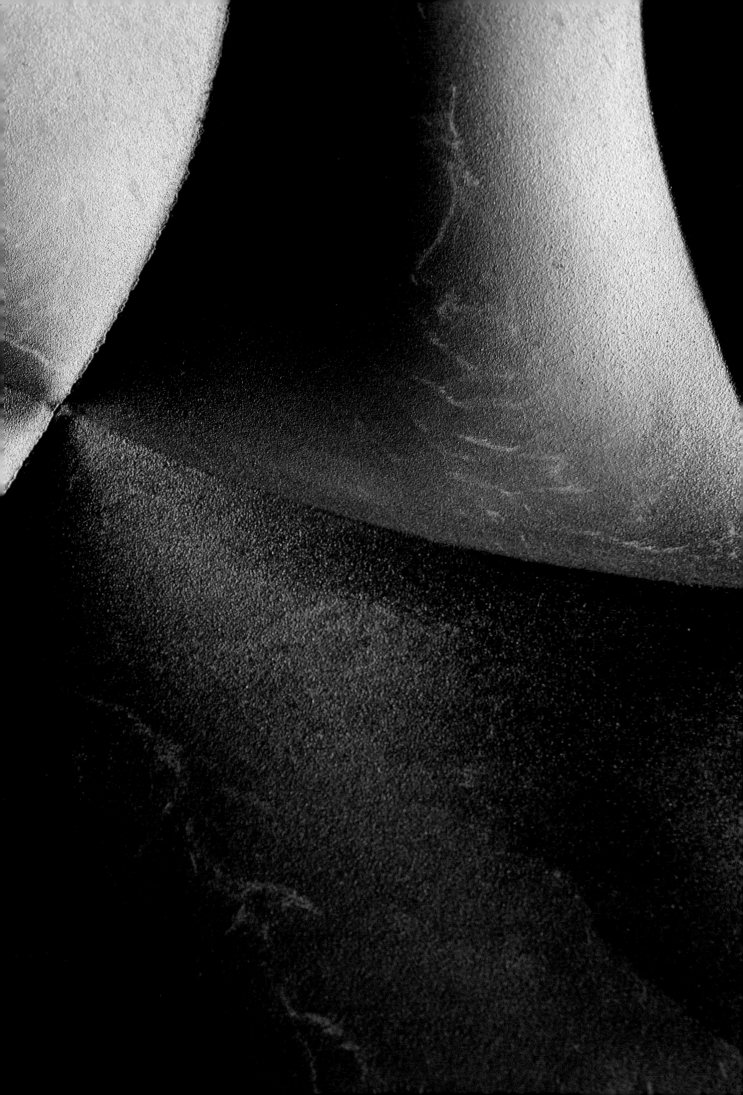

再蓋一座音樂廳。

　　相較於一般的音樂廳，歌劇院需要的空間更大，相關配套更加細密。例如，歌劇院的舞臺和後場必須能夠讓大型道具方便進出與放置，聲音在表演廳內傳遞時的餘響時間必須相對較短⋯⋯。

　　不僅如此，規劃硬體時，也須事先思考歌劇院蓋好之後的營運。例如，適合哪些藝術團體使用？國際的各種表演團體在哪些條件下，可以來臺演出？如果只看國內，歸於歌劇類的，大概就屬明華園等傳統戲曲的團體；但那遠遠不足，必須再拉高規格讓國際藝術團體都願意來臺演出。

　　然而在沒有過多的商業設施之下，歌劇院本身的營運並非賺錢的生意，臺中市政府明知道是個虧本的案子，為何還要推動？

　　「文化絕對是一門好生意。」蕭家淇說，世界各地有許多純粹的藝術表演中心，並非為了自身營利而創建，而是一種帶動的效益。民眾來聽歌劇，可以提升市民的藝術涵養，也能帶動觀光與文化產業，刺激城市發展。此外，一座地標建築的歌劇院，會吸引的不只是國內的民眾，還有國際的觀眾與觀光客。臺中國家歌劇院的定位，是代表臺灣，以一個世界級的建築暨藝術場館，向國際發聲。

　　幾經溝通與爭取，二〇〇五年，文建會正式函文核定「臺中大都會歌劇院」興建工程[3]。

　　臺中市政府取得中央認可，擬定的國際級歌劇院，具備大、中、小型三個展演廳，提供不同規模的藝術團體合適的舞臺。各廳分別能容納兩千零一十四席（增加輪椅席變更為二千零七席）、八百席（增加輪椅席變更為七百九十六席）及兩百席。其中，大型

3. 二〇一四年，「國家表演藝術中心」成立，「臺中大都會歌劇院」晉升為國家級表演廳，經行政院核定正式命名為「臺中國家歌劇院」。

劇場專供國內外大型或已具知名度的藝術團體演出；中型劇場供一般藝術團體表演；兩百席的小型劇場，適合剛冒出頭或具實驗性質的新興劇團演出。

在規劃歌劇院時，也考量到為什麼世界級的藝術團體難以來臺演出，關鍵在於，臺灣適合演出的場地並不多。若以一個歐洲藝術團體來臺演出十天為例，扣除交通時間、舞臺布置和撤場的時間，真正演出時間僅有六天，如果演出的場次不夠或表演廳的座位太少，這趟長途跋涉的演出很可能虧本，使得藝術團體對到臺灣表演卻步。

如果，臺中國家歌劇院興建完工，與臺北國家音樂廳、國家戲劇院及高雄衛武營藝文中心，組成北、中、南皆有國家級的演出場館，就能方便提供藝術團體在三地巡迴演出。若可販售的票房增加，便能增加國際藝術團體來臺展演的誘因。

國際級建築卻不能請國際大師？

臺中市政府認為，要蓋一座讓世界驚豔的地標建築，勢必要辦理國際競圖，吸引世界級的建築團隊到臺中，如此一來既能向全世界徵求好設計，同時又能創造城市的國際知名度。

沒想到，此舉卻招來「臺灣建築師難道不能做出好設計」的質疑。花費一番工夫，臺中市政府好不容易才平息眾議，進行國際招標，執行時卻又因為「依法行政」四個字，差點讓原本希望讓世界走進來的臺中市，拒世界於門外。

政府機關辦理公共建設時所依據的《政府採購法》正是問題所

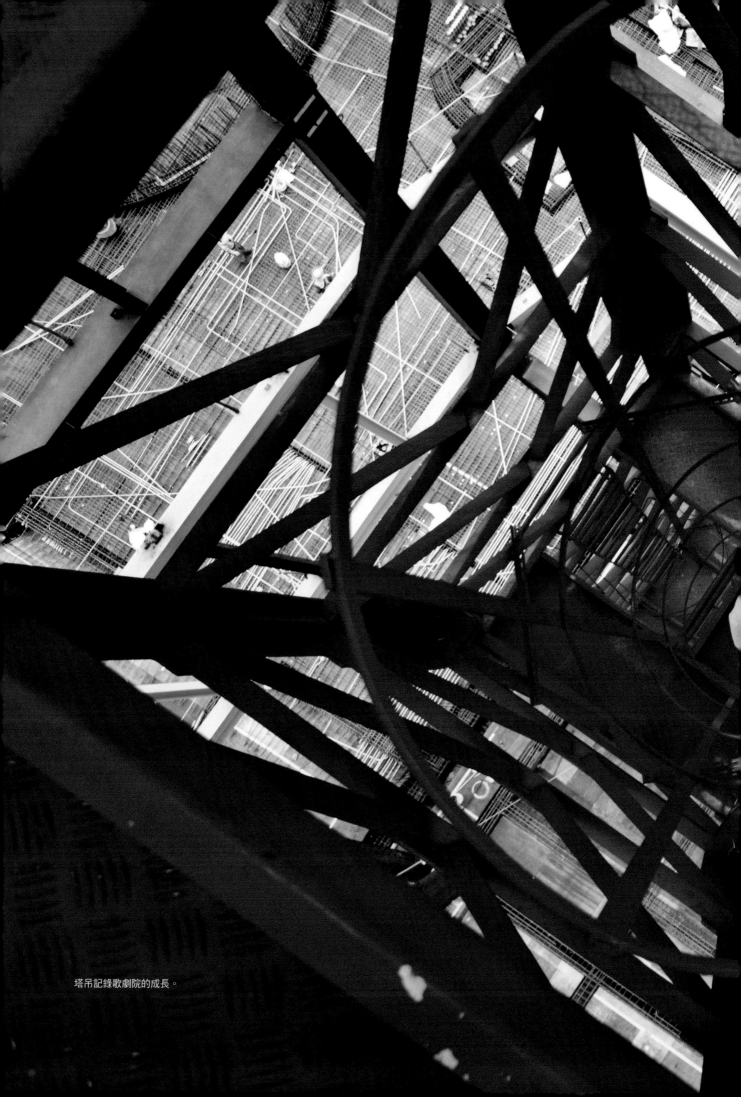
塔吊記錄歌劇院的成長。

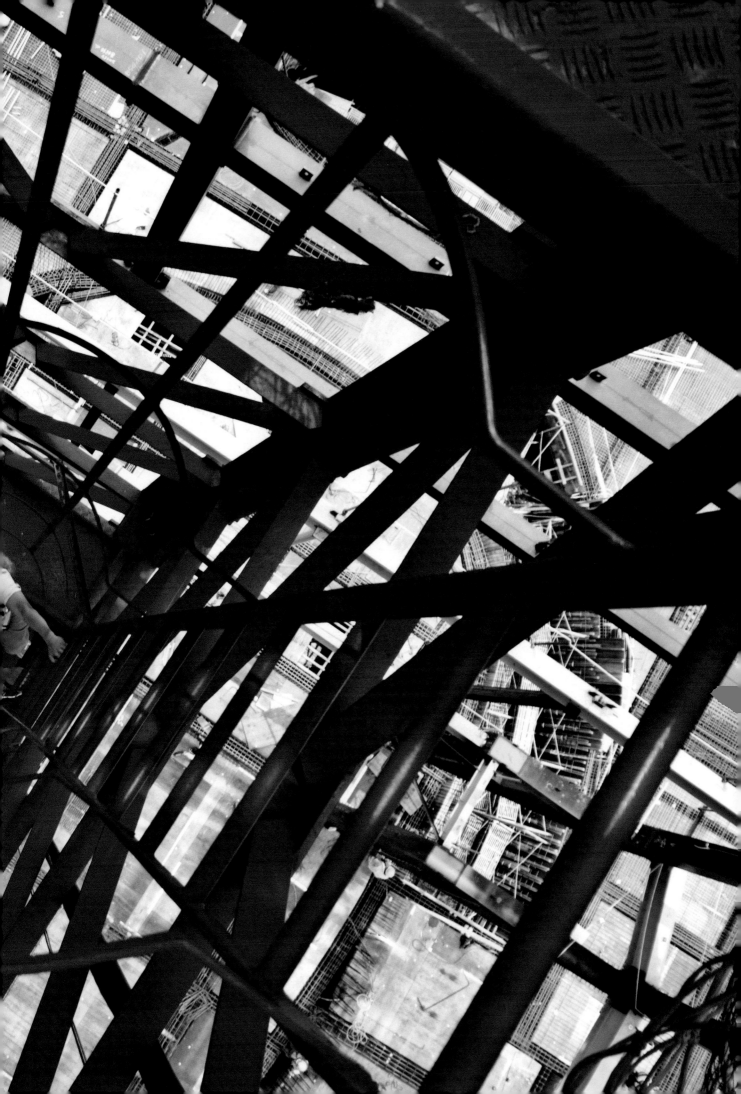

在。一九九八年採購法通過之後，所有公共建設須依採購法規範辦

理。二〇〇五年臺中市政府籌辦國家歌劇院的國際競圖時，赫然發

現這項招標案無法完全「依法」辦理。

　　首先是臺中國家歌劇院的興建費用和規劃設計監造服務費

偏低，依據當時採購法規定，得獎建築師限制規劃設計監造服務

費約四‧六％（以三十億計算，不同金額訂定不同比例服務費

從八‧五％～四‧五％），也就是說，規劃設計監造服務費約

一億三千八百萬，平均一億元的工程費約四百六十萬，這樣的低額

服務酬金，實在難以吸引國際大師參與競圖。

　　再者，評選國際競圖的評審名單，依法必須從行政院公共工

程委員會提供的資料庫中，依專長擇揀聘請。但是，臺中國家歌劇

院案希望吸引享譽國際、最好能有普立茲克獎得主的建築大師參與

競圖，如此一來，工程會所提供的評審名單，非常可能面臨是否能

夠評審國際級大師設計圖的疑慮。此外，國際競圖還得解決語言隔

閡。臺中國家歌劇院的招標與說明皆採用英文，主要是便於辦理國

際競圖，但在當時，一度引來國內建築師質疑，這樣的做法有圖利

英語系國家建築師之嫌。

　　由於政府採購法欠缺對國際競圖的周詳規定，臺中市政府簽

辦國家歌劇院案的過程中，幾度遭到審計部的質疑。冒著「無法可

據」所衍生的各種可能的違法風險，市府只能一關一關突圍；光是

簽辦這起國際競圖案，就花了近十個月的時間突破法令限制。

　　臺中市政府最後參考了當時也辦理國際競圖的故宮南院及國際

標準，並依採購法第二十九條第一項規定簽報上級機關核定，訂出

一三‧五％的規劃設計監造服務費比率，但搭配國內合作建築師最

低為三‧五％以上，另說明清楚無法聘用公共工程委員會評審資料庫名單的理由。

讓世界走進臺中

經過幾番功夫，二〇〇五年九月一日至十月三日，臺中國家歌劇院的國際競圖終於公告。吸引了英、美、臺、日等十三個國家、三十二個建築團隊參加。

其中也包括了先前參與古根漢未果的札哈‧哈蒂、龐畢度中心國際競圖案首獎理查‧羅傑斯（Richard Rogers）、二〇〇五年普立茲克獎的美國湯姆‧梅恩（Thom Mayne）、日本建築大師伊東豐雄，及臺灣的竹間聯合事務所等。

參賽者的質和量都創了臺灣建築史上的紀錄。因為他們知道，贏得首獎的作品，將被佇立在臺中這塊土地上數百年，不僅是城市的寶貴資產，也是具有全球知名度的巨型露天藝術品。

這一座建築，將會使世界看見臺中，臺中則以這棟建築走進世界，說起國際的語言。

藝術與生活交織的新舞臺

臺中國家歌劇院的國際競圖，在當年度十二月十五日進行決選。決選所邀請的評審經過慎重挑選，包括美國康乃爾大學建築學院院長莫森‧莫斯塔法維（Mohsen Mostafavi）、義大利籍建築學者Francesco Dal Co、設計日本京都車站而聲名大噪的原廣司、前臺灣建

築學會學術委員會召集人陳邁、建築評論家、臺北大學教授郭肇立以及知名舞臺劇導演賴聲川。

在第一階段，評審團先就設計團隊與設計理念，評選出英國札哈‧哈蒂、荷蘭Claus en kaan Architecten、日本伊東豊雄、遠滕秀平，以及臺灣竹間聯合事務所的簡學義五名入圍者。最終由日本建築大師伊東豊雄的「壺中居」、後被譽為「美聲涵洞」的作品獲得首獎，贏得此案的規劃設計監造權。

最親民的歌劇院

「如果將整個世界比喻為一條河流，我想做的建築，是像漩渦般的場所。」伊東豊雄這麼說。臺中國家歌劇院就如同漩渦，融合表演藝術場地和空間藝術場域，更拉近了和居民生活的距離。實地走一趟，會發現跟你想像中的建築大不相同，沒有稜角的牆面，內外流淌的水流、光線和聲音溫柔包覆著這座城市，每天上演著居民與它的律動。

臺中國家歌劇院的設計為了讓人們享受回歸自然，伊東做了一個創舉，他拿掉墊高的建築物基座，把建築物營運的機電設備全部藏納到結構裡，把一樓還給公共空間。以舉世聞名的雪梨歌劇院為例，引人入勝的風帆造型建築底部，其實是一塊巨大的褐色基座，用途涵蓋停車場與機電設備。所有人要進入歌劇院之前，都必須費力地走上好幾個階梯，全世界的表演廳似乎也全都是如此「有距離」。

沒有距離入口長長的斜坡或疊疊的階梯，沒有才剛進門就因

右上：曲牆單元工廠一隅。

右下：曲牆單元金屬網工作筋銲接。

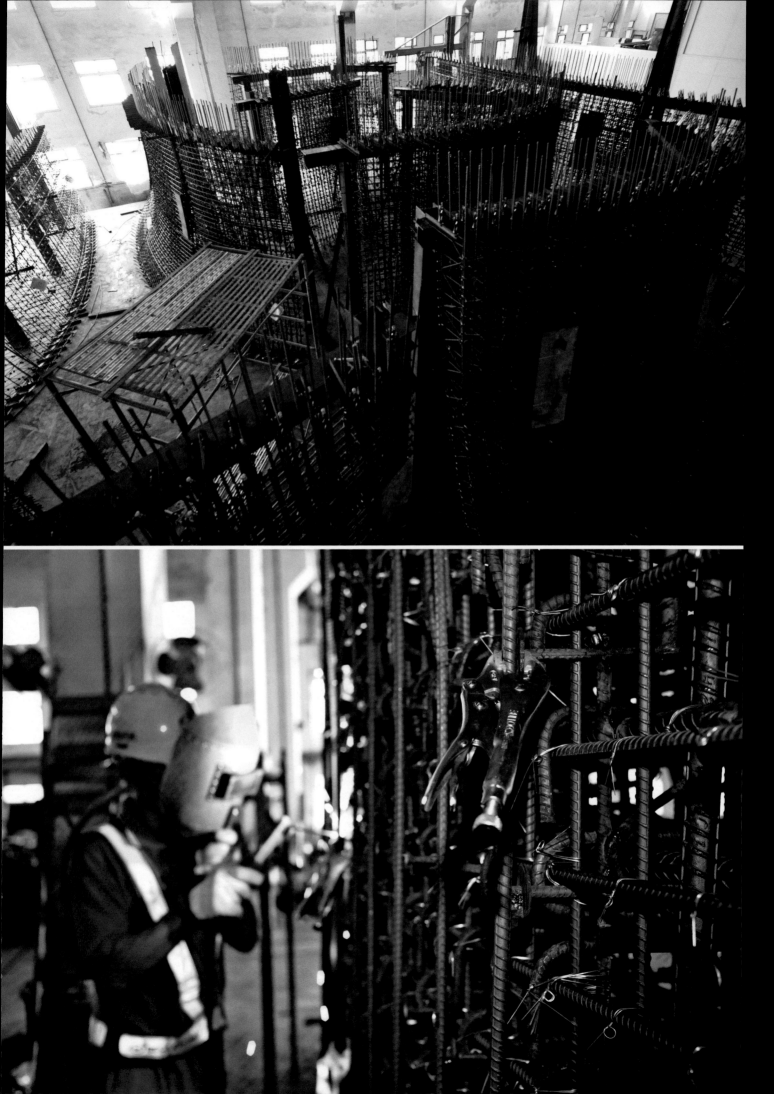

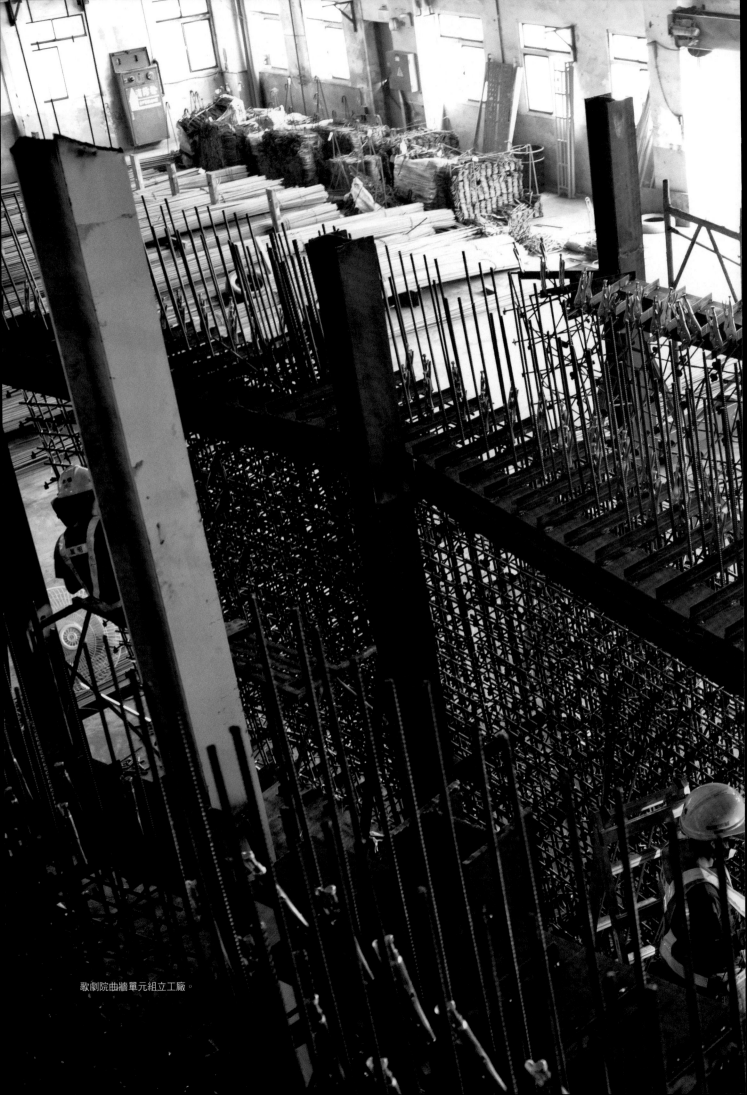

歌劇院曲牆單元組立工廠。

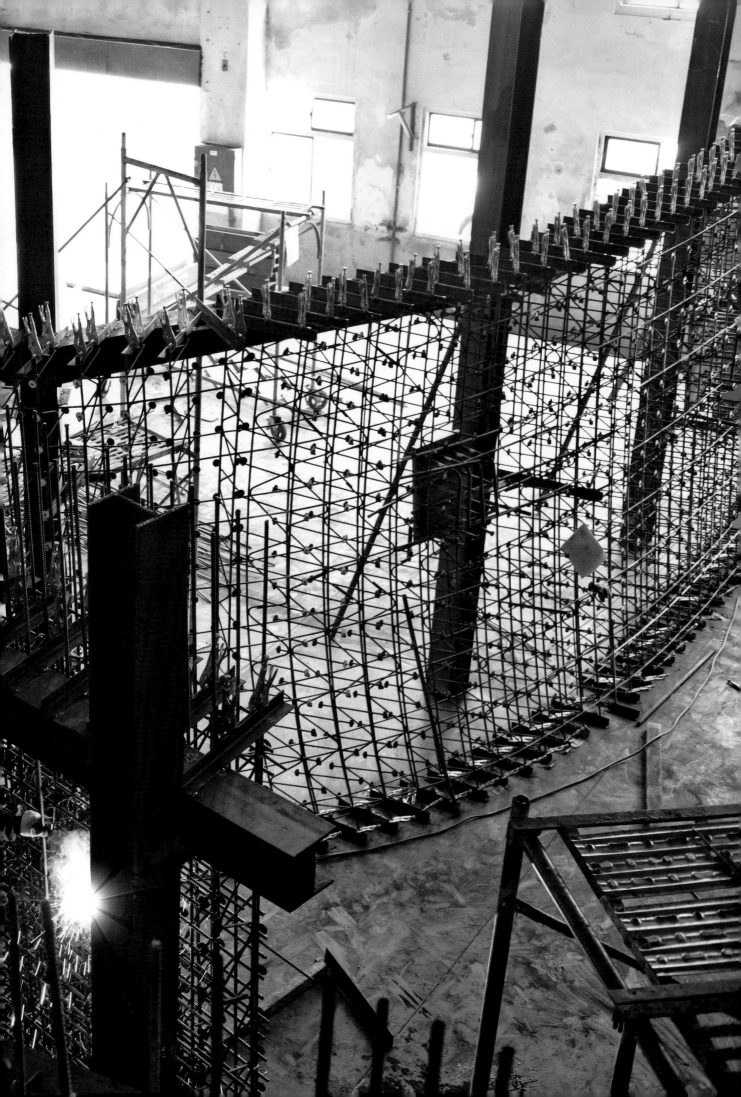

為必需收門票而被阻擋在外，這是一座沒有坐落在高高基座上的歌
劇院，與景觀和都市結合，親切地任民眾自由來去。在主入口前是
一千七百平方公尺、開放式的前廣場，襯著一座橢圓形的水舞池，
進入大廳，依舊是公共場域，一樓、二樓、五樓、六樓，還可以
閱讀藝文雜誌、發掘臺灣設計文創及享受美食展演；頂樓的空中花
園，更難得的讓人在都市高樓中，找到一片綠地與藍天。這是一個
屬於市民的歌劇院，以洞窟般的曲面，擁抱你我的生活。

打破空間定義和方正構造

這是座沒有梁柱的建築。取而代之的是綿延的曲牆，大小層層
堆疊延伸，形成管狀變化結構的場景，如洞穴般，塑造出自然流動
的空間。

梁、柱、牆、樓板是建築元素，但伊東豊雄打破了元素的定
義，在這棟建築沒有了梁柱，而且很難明確指出什麼是牆、哪裡是
樓板，因為結構空間就是建築空間，如同漩渦般的水流不停旋轉，
空間不斷在變動、蔓延收放，從這面曲牆到另一面曲牆，空間也隨
之轉換。

流動的空間也打破了對場域功能的定義。房子不再是四四方
方，也沒有規定這裡是客廳、那裡是廚房，歌劇院除了劇場功能以
外，大多的空間可以隨處表演，在歌劇院的任何位置都有表演、聆
聽的機會。徜徉在藍天白雲下的廣場、戶外劇場與屋頂的空中花
園，歌劇院從裡到外、從地面到屋頂，皆是舞臺。

內外串連的有機體

「喚醒人們在蠻荒時代的殘存記憶。」這是伊東豐雄進行細部解釋時所詮釋的設計理念，他跳脫垂直與水平線的方矩建築，將人從既有的線性與幾何學所構築的機械式空間釋放出來。如同回歸孕育生命的子宮，或是原始時代的洞穴空間，打破了天花板、牆壁、地板三者的界線，藉由「管」（tube）串連大中小型三座表演廳，交疊的「管」也延伸流動到戶外，與自然結合。

這概念也如同人體構造，在體內由各種管道連結各個器官，最終從耳、口、鼻、眼開口處與外界接觸；既是獨立的個體，也與外部形成溝通。

「我想創造的歌劇院，並不只是進到這個劇院裡頭來看歌劇、並不是只有看歌劇的這個行為而已，而是一個持續行進的過程中，體驗到豐富的空間序列，才有歌劇。」伊東豐雄曾描述如何享受這座歌劇院。

這是座會呼吸的組織，結合藝術與生活，內與外的網絡。弧弧相連的曲牆，難以定義邊界，讓內部與外部的空間得以連續。回歸原始的洞穴，引入自然的光、流水，讓人分不出內外虛實，如同人類的器官，對器官而言身體是在外面，對身體而言器官是在裡面，一種內與外之間的模糊。迴盪在歌劇院內外的是，不停流動的聲音和光線，展現強烈生命力。

伊東指出，在一般建築物的內部，聲音會被牆壁所遮斷，內部與外部的聲音無法流動自如。而「美聲涵洞」就像一個有機體，建築內的洞窟讓聲音得以傳遞，成為連續不斷的聲音空間。不只是聲

音，光線和空氣亦可以自遙遠處，穿透至白色洞窟的深處，人們進入其中時，便會自然而然張開全身感官體驗。

貫穿室內與戶外的水道就如同一縷緞帶，打破內外區隔的牆，也繫起藝術和生活，潺潺延續著流動的空間。

呼吸孔則搭起了內在溝通與外界連繫的橋梁。歌劇院有「表層上的」及「在量體內綿延不絕的」呼吸孔，如同自然界是透過各種具有孔洞的管狀元素，彼此連結組成，歌劇院也透過孔洞獲得陽光、空氣和水。

夜晚，孔洞流瀉著內外交融的秘密。外觀牆面上的圓窗在夜間會發光，有些是本身暗藏光源，有些則透過場館內部的照明流露幽微光線，各個孔洞的亮度都不同，展現都市夜晚璀璨的表情。

用水幕防火，從地板送風

除了曲牆，水幕、輻射冷卻地坪是另外兩大亮點。沒有直角的曲牆面，讓一般以方形的鐵捲門做為防火阻隔的方式無法搭配，引進的則是在曲牆上一點一點串連成一條線的防火水幕系統，每一個點都是一個撒水噴頭，當偵測到火災時，就會噴出細細的水霧連結成水幕，具有阻熱及滌煙的作用來防止火災蔓延。總共十三面水幕，會形成直徑一米六的水幕，取代防火時效一小時的鐵捲門，再加上視覺及行動上可以穿透水霧，可提高避難的安全性。

在一樓大廳為了維持高度和曲牆結構的完整性，歌劇院的空調不從天花板走，而是從地面上調節溫度。在地板下布滿了冷水管線，將地板降溫，利用冷輻射使地面以上兩公尺處空氣降溫，同時

利用地板下的高架孔隙將外氣冷卻，由地面圓形孔蓋吹出，補充新鮮空氣，達到陰涼舒適的體感溫度，也可節約冷卻上方空氣所耗的能源。

劇場的色彩

　　大劇院、中劇院和小劇場分別是紅、藍和黑色。場館二樓、二〇〇七席的大劇院，以溫暖和喜氣的紅色為基底，以優雅的身段，熱情歡迎每位觀眾。

　　七九六席的中劇院則以海藍色為基底，如同在深海裡，擁有自由、多變的靈活空間。位於地下室二樓、兩百席的實驗劇場，以黑色為基調，由兩面直線牆面及兩面曲線牆面構成，延續聲洞的流動特色，當打開大型隔音門後，小劇場可串連戶外階梯式看台，開展演出的另一種可能，帶給觀眾與舞臺最獨特的互動。

左頁／右頁：C26外牆施工。

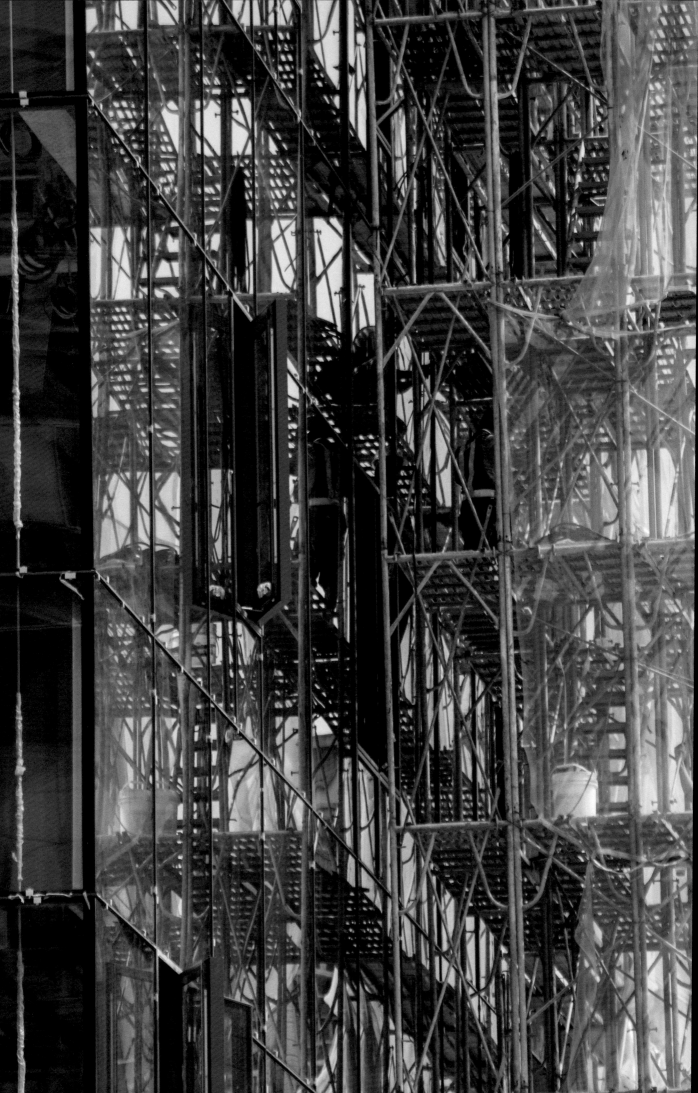

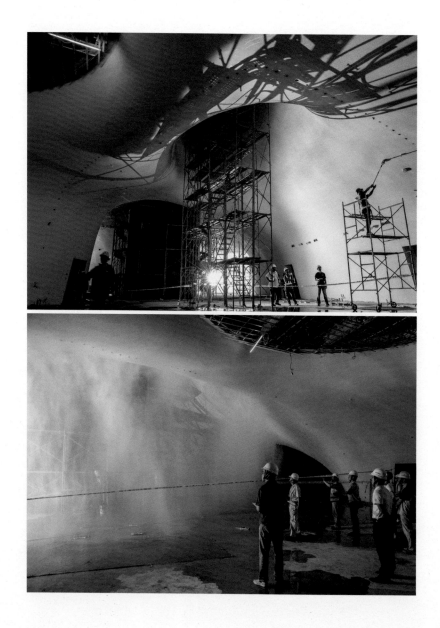

左頁：防火水幕現場測試。

右頁：輻射冷卻地坪冰水管安裝。

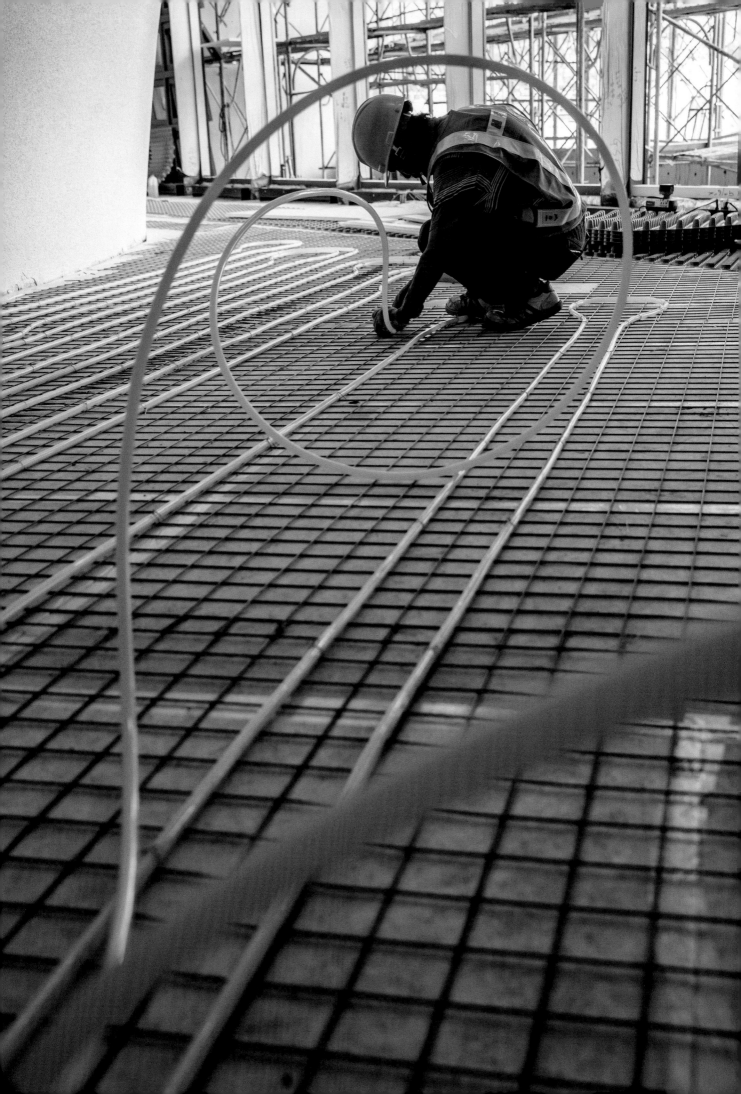

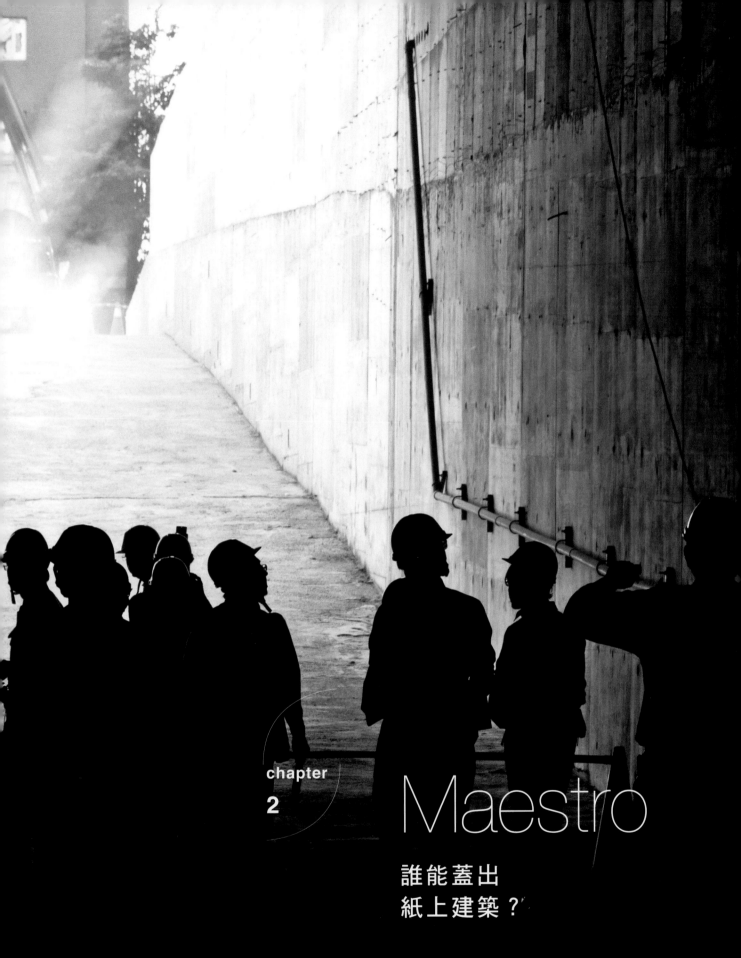

chapter
2

Maestro

誰能蓋出
紙上建築？

臺中國家歌劇院曾被伊東豐雄自己稱為「畢生的建築代表作」。因為這個曾經流浪多年，不被看好的「建築夢」，終於在臺中被理解、被實踐。

從逐夢到築夢，伊東豐雄說，這是建築人最珍貴的知遇。

「當今的日本已經失去冒險的精神；但是，在臺灣，這個超乎眾人想像的設計，就有實現的可能。」伊東豐雄在贏得臺中國家歌劇院的競圖後，曾受邀來臺至東海大學演講，會後他深有所感地唱嘆著。

事實上，在二〇〇五年獲得臺中國家歌劇院的競圖首獎之前，伊東豐雄曾帶著他的「美聲涵洞」的設計概念，參加包括比利時根特（Gent）音樂廳的國際競圖。但，他遭到評審們質疑，「設計概念很好，但這根本是一棟無法實踐、蓋不起來的紙上建築。」比利時根特音樂廳的評審，甚至告訴伊東說，「這是不可能存在的建築。」

伊東對於此設計競圖案在比利時失利，很不甘心。他認為評審侷限於實務，反而對超越現實的新穎建築概念，缺乏想像與挑戰的意識與勇氣。但是，他也分析，若將同樣的設計圖拿回日本發表，恐怕同樣遭到擱置，關鍵在於日本自從經歷泡沫經濟之後，幾乎再也沒有營造廠會願意花費高額的成本，去做一件有風險的新嘗試。因此，伊東豐雄把這份期望寄託在臺灣。

然而，臺中國家歌劇院完成國際競圖之後，臺日雙方光是議約與完成簽約就花費將近一年的時間。伊東豐雄事務所必須在臺灣尋找日後一起合作的本地建築師，但因為他的設計實在太前衛了，儘管臺灣的建築業界長久風靡伊東大師的手筆，卻沒有人有自信敢爭

臺灣工程團隊成功研發曲牆製程，實體模型完成時，伊東建築師與麗明營造董事長吳春山（右）感動合影。

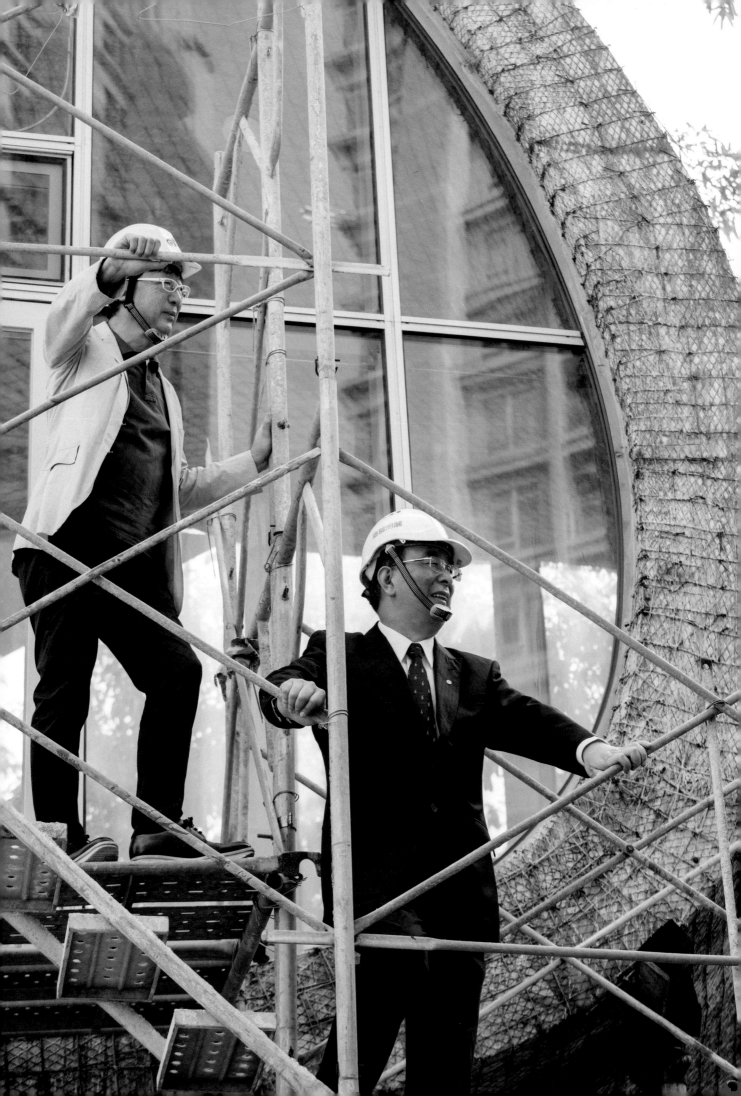

取合作。幾經尋訪之後，最後由伊東豐雄邀請出身成功大學，且同
為日本東京大學取得建築博士的楊逸詠建築師，及其所主持的大矩
聯合建築師事務所參與議約，攜手合作臺中國家歌劇院案，經過三
方多次折衝，由於臺中市政府的誠意，再加上伊東豐雄內心渴望將
構思多年的設計付諸實踐，總算完成簽約。

重重的蓋不成危機

「萬一伊東豐雄的設計蓋不出來怎麼辦？」這個眾人所不樂見
的結局，早已不可計數地被設想過，只是參與及推動此案者沒人敢
說出口。要改採國際競圖第二名，札哈‧哈蒂的設計嗎？她的設計
造價，初估上看一百億元，是此案原訂二十四億元工程費預算的四
倍之多，再加上當初古根漢美術館的計劃案，正是因為造價高昂而
遭到市議會否決。

另外，臺中國家歌劇院這個案子若再延遲，將無法達成中央開
出的完工時程。更糟糕的是，先前已經放了古根漢美術館一次鴿子
的臺中市政府，若再失信於國際建築界，那麼原先臺中國家歌劇院
因國際競圖所打出的知名度，將立即變為一把利刃，傷害臺灣政府
向國際招標的信用，日後將再也沒有國際大師願意來臺灣參與競圖
了。

種種外在環境的不利因素，逼迫著此案能否順利催生，而一
個先天不良的障礙更橫在眼前，那就是臺中國家歌劇院案原定的
二十億元直接工程費，實在太過低廉，根本不可能據此蓋出一座符
合國際規格的歌劇院！

第一次追加預算主要考量其特殊曲牆結構設計作品實踐之完整性，並與國際相關案例相比較，伊東建築設計事務所估列之工程預算（直接工程費須追加十億元）應屬合理，並經中央與臺中市議會審核同意。文建會二〇〇六年十一月二十一日同意追加經費五‧七九二五億元，並奉行政院（二〇〇六年十一月九日）核示：在不得再追加預算、獲得臺中市議會同意及確定二〇〇九年完工，同意補助經費。而臺中市政府自籌另一半經費（五‧七九二五億元）於二〇〇六年十二月七日審議通過追加，本案追加後總經費為新臺幣三五‧六九五億元。

　　第二次追加預算正逢全球營建材料價格大幅上漲，嚴重影響國內營造產業與營建材料市場行情，致本案原核定經費無法符合營建市場行情，爰經行政院公共工程委員會於二〇〇九年九月審核認為：「基於本建築用途為歌劇院，建物跨距及樓層較高，且立面造型特殊，施工困難度較高，造價確實較高，市府函送修正經費需求，尚屬合理。」奉行政院核示：「原則同意，計畫期程展延至二〇一三年底，中央補助經費以二一‧三一億元為上限。」追加後含設計階段及後續施工中可能的物價調整，總經費四十三億五千九百九十五萬四千五百五十四元，文建會補助總計二一‧三一億元，臺中市政府自籌總計二十二億二千八百八十七萬三千五百元。

　　只是，臺中國家歌劇院的費用，一半須仰賴中央補助，自籌的另一半也必須得到市議會的核可。兩次追加預算，都得通過中央與臺中市議會兩方的認可。

　　當時任職副市長的蕭家淇，一方面向中央的文建會爭取預算追

加，同時也積極爭取議會的支持，甚至還史無前例地帶著日籍建築師前往市議會召開說明會。「議員們希望聽取日方對臺中國家歌劇院案加以說明，即使沒有前例可循，我們仍然硬著頭向伊東事務所提出請求。」對於市議會的關切，伊東豐雄得知後相當慎重，不僅事前透過臺灣代表廣泛蒐集議員們的提問，也多次詢問市府該採取怎麼樣的形式對議員進行說明。

之後，伊東豐雄事務所派出首席建築師東健男，在合作建築師事務所大矩的楊立華建築師陪同下，一起前往臺中市議會，針對臺中國家歌劇院的規劃設計內容做簡報，並接受議員提問。在建築師及臺中市政府的努力下，總算獲得議會三讀通過預算的追加。

五度流標的不可能的任務

但是，當設計與建築預算有了著落，卻仍然無法讓臺中國家歌劇院擺脫長年以來一再遭遇的曲折命運。

二〇〇六年八月，臺中市政府與伊東豐雄及大矩設計團隊完成簽約，積極爭取追加預算之後，接下來便是進行設計作業工程發包，但是由於整座歌劇院的建築設計前衛，無法以慣行的建築工法建造，因此遲遲未能完成發包。甫揚帆的臺中國家歌劇院案，如擱淺般陷入另一場泥淖。

二〇〇八年一月，臺中國家歌劇院的第一期土方工程動工，很快地在六月竣工。但是，第二期的主體工程，也就是歌劇院建築物本體的營造工程卻始終停滯。市政府焦慮著這項攸關城市轉型的重大公共工程沒有進展，伊東豐雄也牽掛著他的建築夢，眼看著夢想

往實現邁進的腳步停了下來。

　　臺中國家歌劇院主體工程於二〇〇八年九月十九日第一次公開招標，十月二十九日開標當天因無人投標，以流標收場，之後，臺中國家歌劇院主體工程如同叫好不叫座的藝術品，連續五次都乏人問津，一再流標。

　　為什麼在國際間掀起關注的臺中國家歌劇院，卻淪為無人願意興蓋的建築呢？這樁未演先轟動的公共工程案，何以沒有廠商敢挑戰呢？關鍵仍然是，這一項史無前例的建築作品，不只是建築設計概念超脫現實，就連如何將設計圖實踐的營造工法都是一串串待解的難題。

　　伊東豐雄所設計的臺中國家歌劇院，最具特色之處，是全棟建築皆為重疊的曲牆結構；這不是一座用傳統垂直與水平壁面建構而成的大型建築物，其所需要的無梁柱工法，放眼全世界沒有前例。設計團隊為了驗證施工的可行性，甚至花了鉅額費用請顧問研發工法，並在日本竹中工務店的技術研究所實際施作足尺單元，詳細記錄施工程序及注意事項，做成研究報告，設計單位研發工法可說是國內建築設計界的首創。後來市政府在營造工程招標前，舉辦了好幾場施工技術座談會，吸引為數眾多的業者前來。與會的營造業者全都因慕名伊東大師而來，爭相一窺伊東所做的新穎設計，但似乎所有人都不敢嘗試這項沒有人做過的「不可能的任務」。

　　蕭家淇回憶臺中國家歌劇院屢次流標的過程，感嘆期間的百轉千回；為什麼國內外的營造廠都沒有人願意將如此驚奇的作品，試著打造出來呢？於是，市政府在眾多的噓聲中，默默訪遍臺灣幾家大型指標營造廠，甚至也探詢在臺灣設有分公司的日商營造公司的

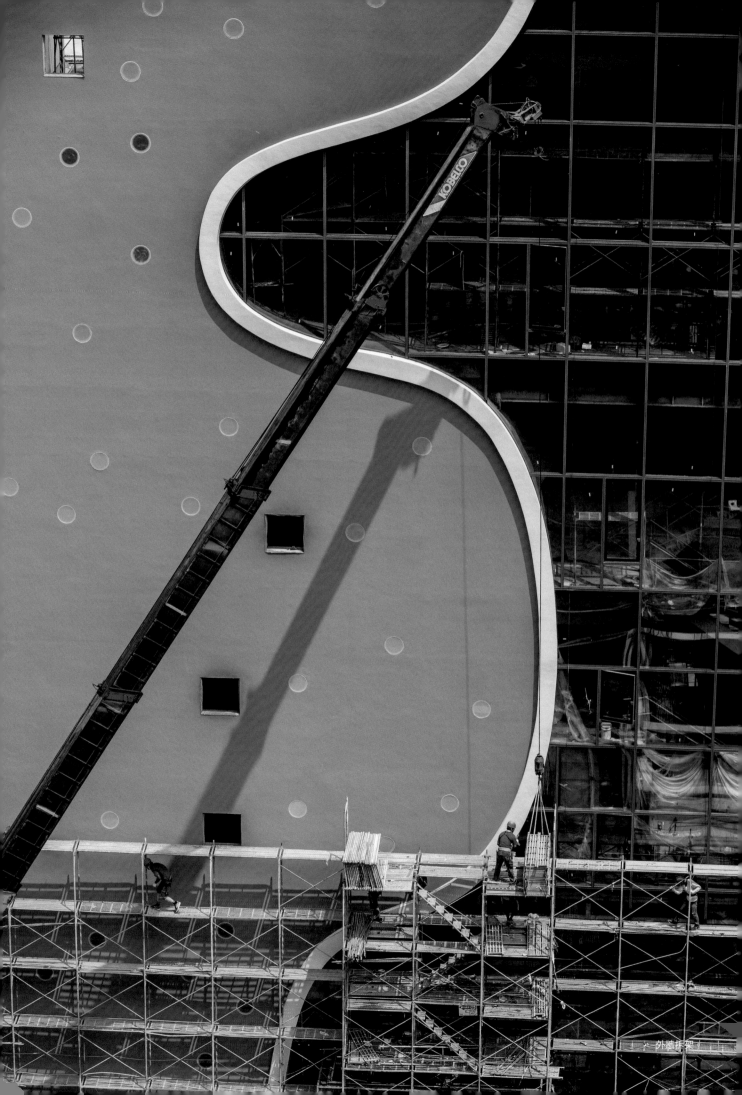

外牆拆架

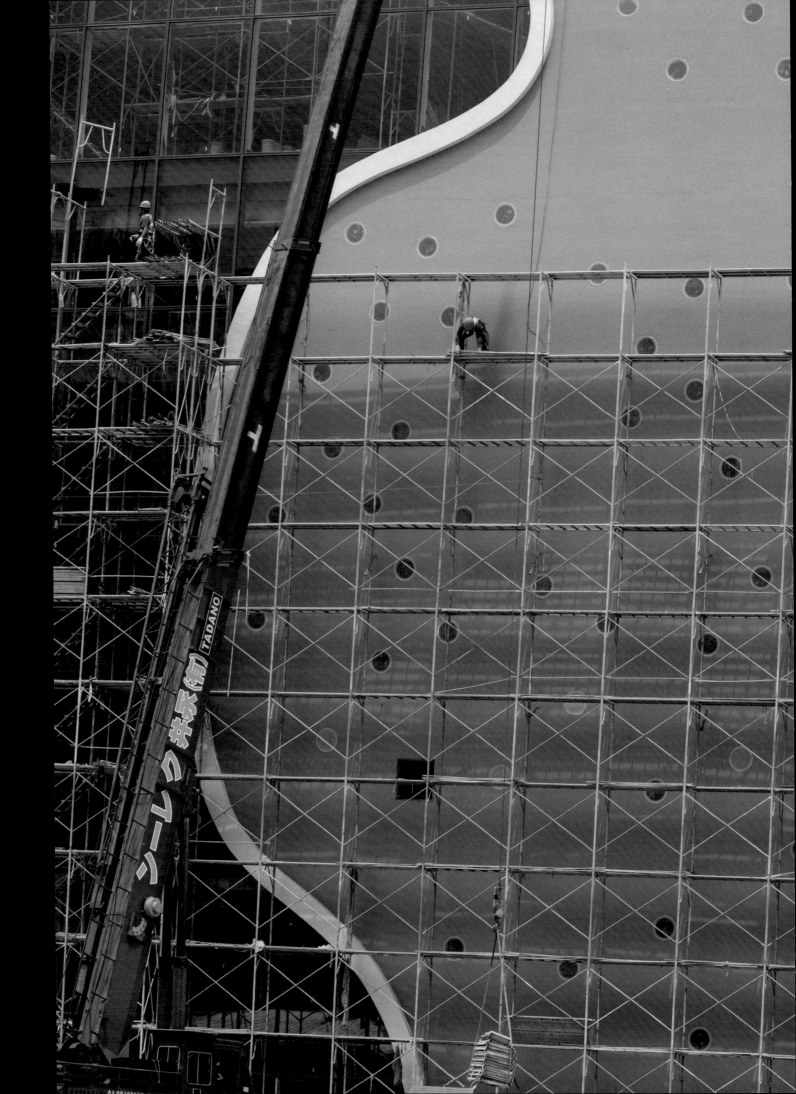

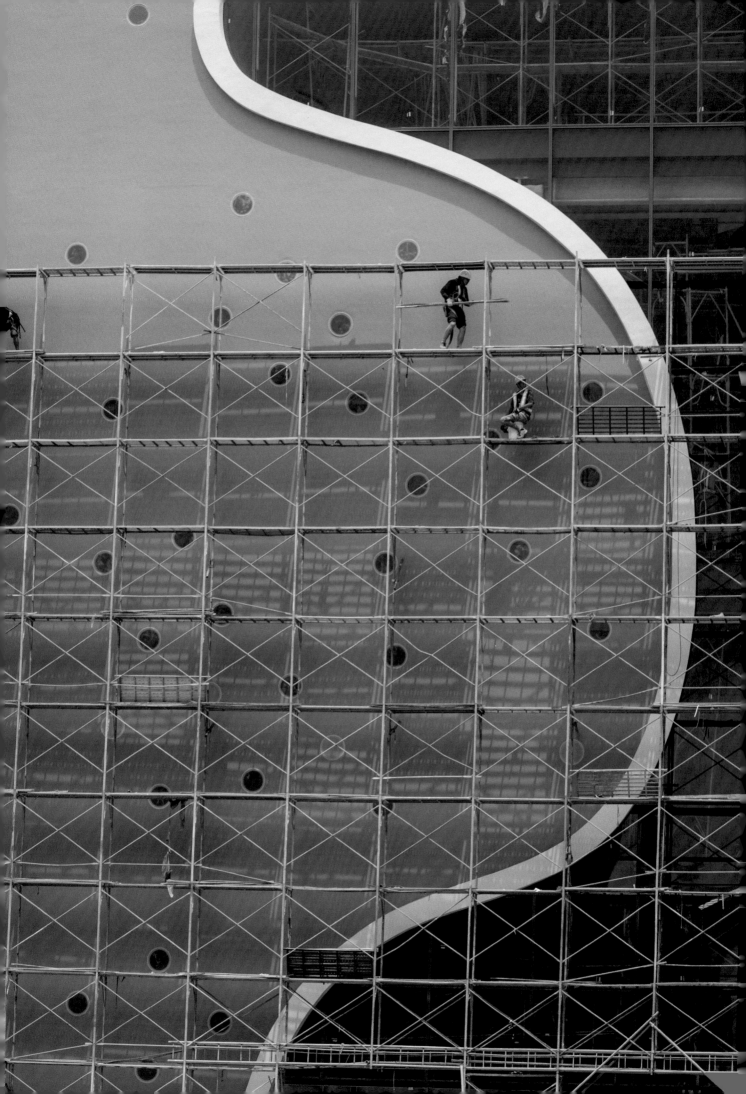

意願。「我們一家家拜訪，去了解他們為什麼不願意來投標？也關心他們下次會不會來投標？」

　　然而，遍訪營造商未果，市政府團隊更加不安，因為當時正值二〇〇八年金融海嘯之後，全球經濟蕭條，各國因應之道就是競相擴大內需，臺灣各級政府機關也釋出多項公共工程以振興經濟。當時國內公共工程市場僧多粥少，營造廠幾乎盡可能壓低利潤搶標，仍一案難求。怎料，唯獨臺中國家歌劇院的主體工程案，非常突兀地一再流標。

　　有句俗諺說，「殺頭生意有人做，賠錢生意無人為。」臺中國家歌劇院正是業者眼中，那樁吃力不討好，還注定賠錢的生意。

　　臺中國家歌劇院第二期主體工程原先的預算約二十六億九千七百多萬元，和許多營造業者估算的三十八至四〇億元造價相差甚巨。再加上這座國際大師設計的前衛建築，所需的工法超出既有技術，建造風險也難以預估。

　　最重要的是，建造工法大規模執行仍然困難重重，需要投入大量人力專案研發，這是未能涵蓋在預算中，卻是未來承攬工程的營造商必須自行吸收的費用，再加上工期緊迫，儘管幾家大型營造廠經過一番評估，卻仍認為此案即便追加預算之後，依舊不敷成本，因此，眾業者根本不願意參加招標。

　　二〇〇九年五月二十日，蕭家淇在市議會再次因為臺中國家歌劇院案遲遲無法順利發包，連番受到議員嚴厲的質詢。正當議場中凝結著膠著的氣氛時，蕭家淇似乎在情急之下，拋出一句「我推薦建造新市政中心的麗明營造。」公開表示市政府將邀請麗明營造參加後續投標。

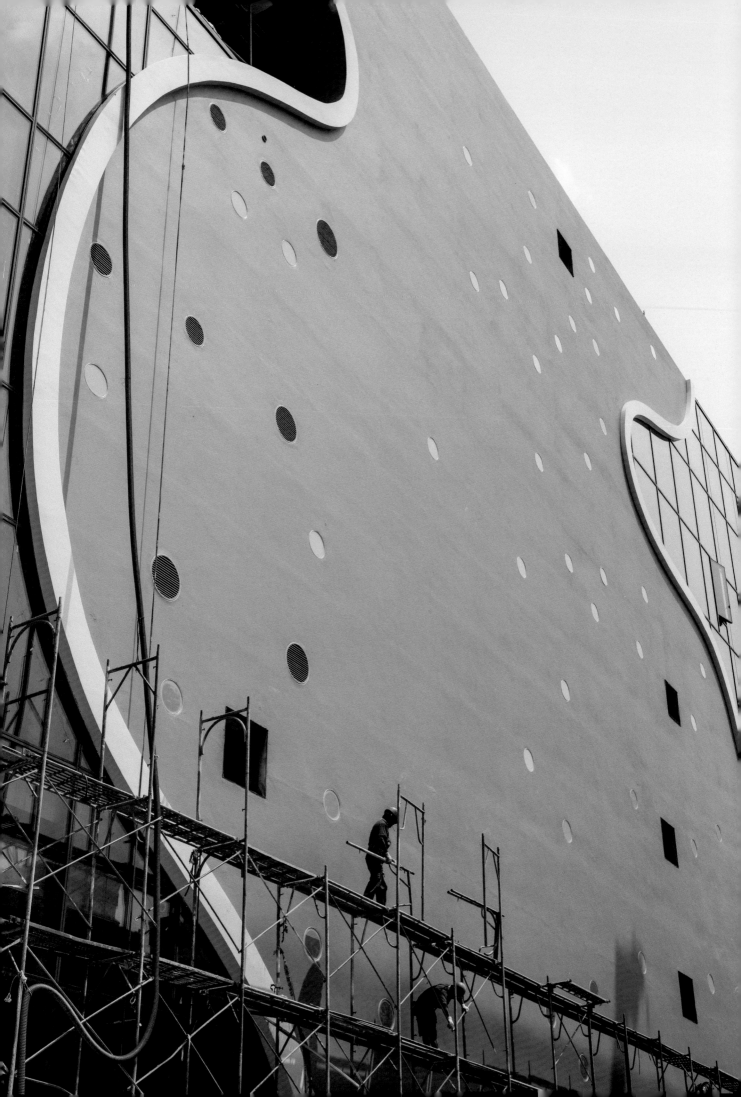

天上掉下來的禮物？

　　同時，被點名的麗明營造完全不知情。市政府在議會答詢後沒多久，當時人在雲南麗江參加公司旅遊的麗明營造董事長吳春山，接到一通越洋電話。當他仍優遊於秀麗的風光中，卻冷不防被話筒那端急切的問題劈得一頭霧水：「聽說你們麗明要接臺中國家歌劇院的工程喔？」

　　「什麼？不會吧，無影啦！我人在海外。」回顧當時接到詢問的電話，吳春山不加掩飾直率地說，自己在毫無預期的情況下，經友人轉告這項消息，實在非常驚訝，根本搞不清楚到底怎麼回事。當時認為，或許這只是一通糊塗的玩笑電話，一個天外飛來的業界傳言罷了。

　　直到結束海外旅遊，返回公司上班後，吳春山才明白整件事情的經過。平時就對政經時事相當關注的吳春山，透過報章的相關報導，得知市政府原本就相當肯定麗明營造所承攬新市政府辦公大樓的工程品質，因此當臺中國家歌劇院工程案面臨無人承攬的窘況時，麗明營造被視為可被託付重任的對象。

　　「這是非常光榮的肯定，但同時又使人感到異常惶恐。」面對這個猶如天上掉下來的禮物，吳春山原本以為市政府只是為了暫時止住議員的質疑砲火，先隨意說出一家營造廠以求轉圜。沒想到，在他返國後數日，竟然真的接到了市府打來的電話通知，副市長將率領臺中國家歌劇院的承辦團隊親自拜訪麗明營造，說明歌劇院案的招標工程。

　　難道，這是上天對臺中國家歌劇院峰迴路轉的安排？

歷經市議會答詢後的一個星期；五月底，蕭家淇和議員率市府團隊到訪麗明營造。當時吳春山僅回覆，將督促公司內部專案人員花兩週的時間，針對國家歌劇院案加以研究，才能思考參與投標的可行性。

「一開始，我完全沒有對臺中國家歌劇院標案起心動念，只是想，畢竟副市長都親自來了，總是應該做個善意的回應，或許日後再想辦法回絕就可以了。」沒想到，在這場原以為是禮貌性拜訪的會面後，不過相隔一星期，根本還未到約定時限，蕭家淇與市府團隊偕同幾位市議員，再度到訪麗明營造。頓時讓吳春山感受到肩頭上的重責大任。

麗明營造究竟有什麼本事，足以成為擱淺已久的臺中國家歌劇院案的「救星」？這家當時還排不上業界前十大的營造商，又憑什麼能頂下連營造龍頭都不敢接手的「燙手山芋」？這些疑問，不只外界有許多疑惑，就連吳春山都幾度自問、自省，更覺得一點把握也沒有。

「就算預算夠，時間也充裕，我們有能力承攬臺中國家歌劇院的工程嗎？」長年維持寫日記習慣的吳春山，提筆記錄被市府首長「二顧茅廬」的心情，同時這麼問自己。他深知，只要有能力、有賺頭，誰不會想競逐一座國際建築大師的作品？他也明瞭，如果營造業界的領導品牌，都割捨了這項標案，麗明營造又憑什麼去承攬呢？

「當 A 咖都做不了，C 咖又有什麼本事！」這是很粗魯的批評，卻是同業間冷眼看待麗明營造是否足以擔當臺中國家歌劇院工程，最一針見血的評價。

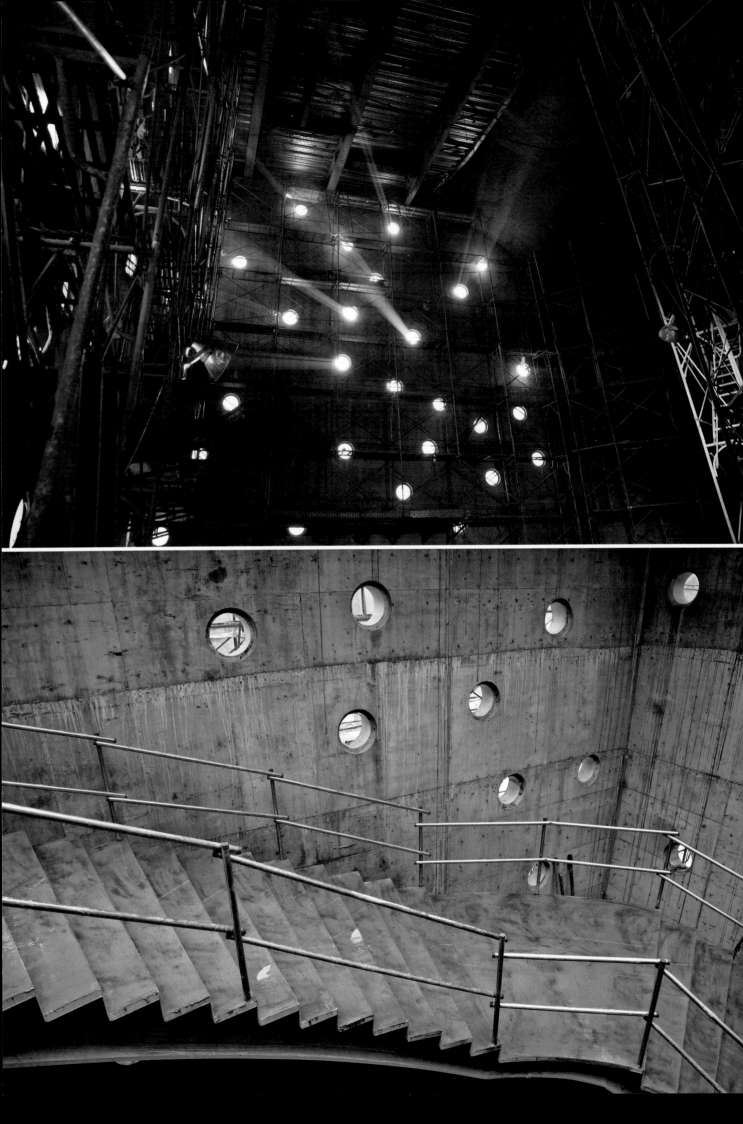

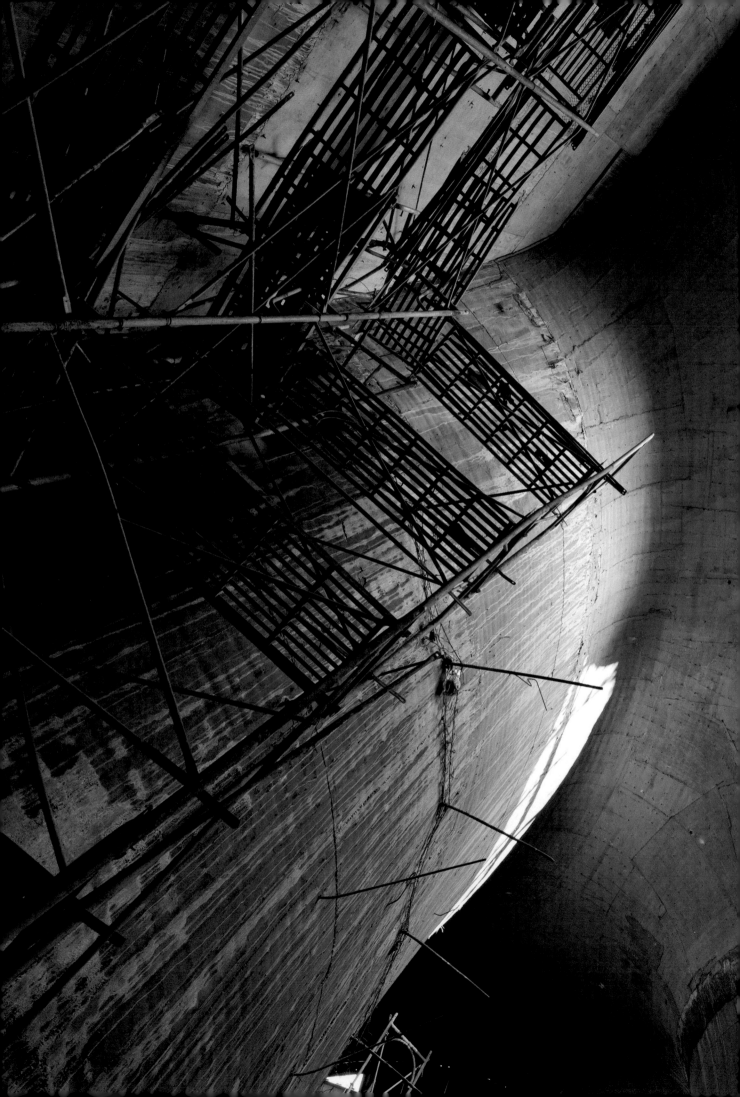

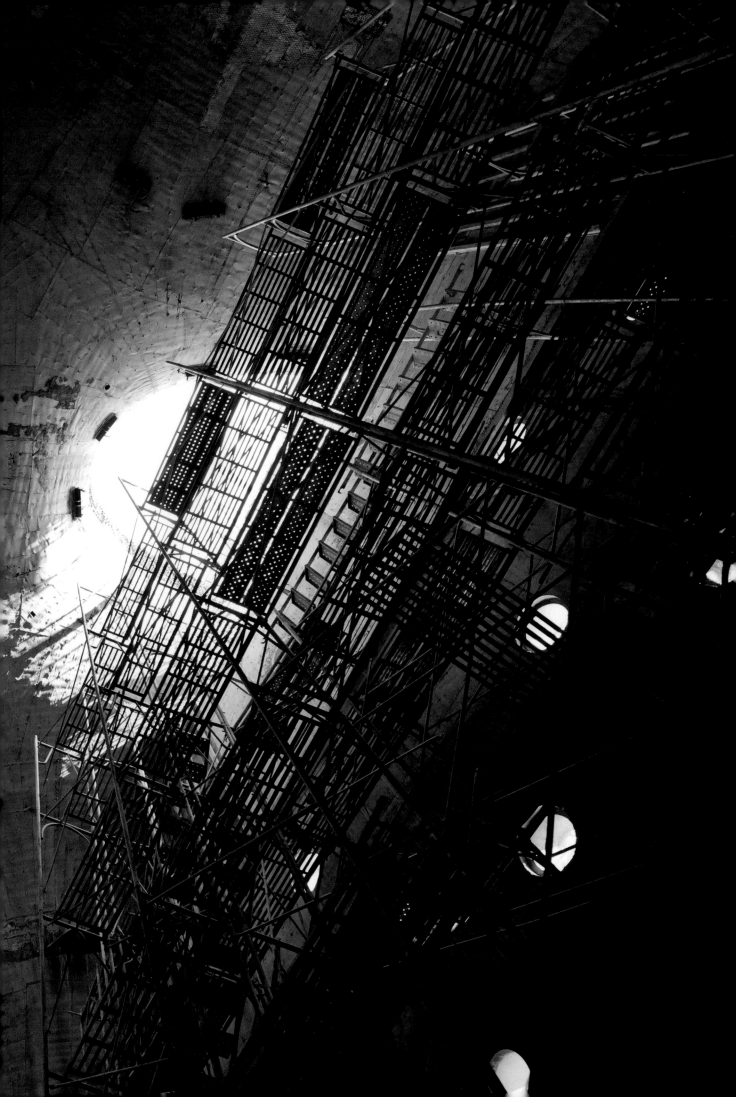

絕不半途而廢的C咖

當時在營造業界，如果把麗明營造視為C咖，雖不中亦不遠。因為一九九四年才創立敬業建設集團的吳春山，初始便將公司的經營主軸定為「建設為主、營造為輔」。麗明營造更僅是隸屬集團旗下的甲級營造廠，並非集團事業主體，公司的股東也來自各行各業，初始資本額僅二‧二億元，同仁不過二十多人。

敬業建設集團在臺灣房地產市場低迷時創立，更連番遭遇一九九七年的亞洲金融風暴、一九九九年的九二一大地震等天災人禍，致使公司成立後，整整八年未見盈餘。

一個小資本的公司，在天時地利都欠佳的條件下，營建事業不如預期；不過，吳春山自豪地說，不論公司盈虧，「只要是麗明營造承攬的案子，從來沒有半途而廢過。」

後來中部科學園區啟動後，他看見契機，因應產業環境，調整集團經營策略，改為「營造為主、建設為輔」，集中承攬新竹以南、嘉義以北的營造案。聚焦管理效率較高的學校、廠辦、醫院、飯店和大賣場等營造工程，公司營運才慢慢站穩腳步，逐漸拓展規模。

直到二〇〇〇年，麗明營造才觸及政府公共工程案，還是一宗規模不大的公共工程。當年度，一項民間所舉辦的五百大服務業調查中，敬業集團旗下的核心公司麗明營造僅排名第四百八十一名，為營造業中的第三十五名。

隨著公司逐步轉型，麗明營造承攬的工程規模日漸成長，二〇〇六年晉升成為中部營造廠的第一名。而後於二〇〇七年取得臺

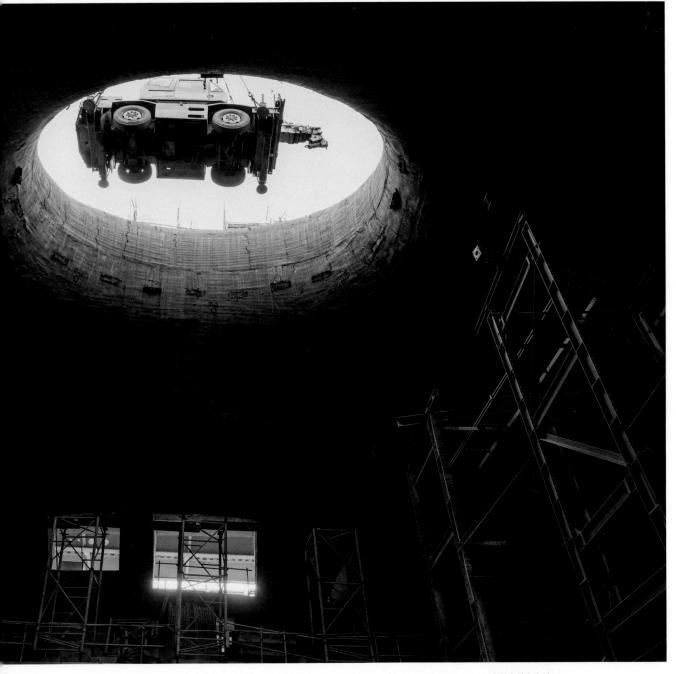

重型支撐架拆架。

中市政府「新市政府辦公大樓（新市政中心）」的結構、外牆、裝修三項標案，這是該公司成立以來所承攬的第一個大型規模公共工程，當年度工程承攬金額一舉突破一百億元，營業額約為四十多億元。

不過在這個階段，麗明營造還只能算是 Local King，在全國營造業的排名中，仍然只在前二十名邊上徘徊，算不上一線品牌。不是第一名的營造商，卻要建造世界級超高難度的建築，這是自不量力的狂妄嗎？或者是癡人說夢？

當蕭家淇兩次登門拜訪，特地說明臺中國家歌劇院是推升臺中市成為國際城市的關鍵，另方面也肯定麗明營造承攬新市政中心的品質與效率。「也許，這就是麗明營造欲更上層樓，必須接受的試煉。」吳春山心裡這麼想。他也相信凡事皆有其因緣，如同機會或命運般的抉擇，或許這是上天派來的一項超級任務，測試你願不願意奮力一搏。

由於承攬臺中國家歌劇院主體工程可獲得的預算不高，工期又太短，再加上伊東豊雄的設計，營造商將面臨許多未知成本，招標才會乏人問津，但吳春山已有跳下火坑的想法。只是他無法一意孤行，除了必須說服股東，還要激勵同仁願意一起接受挑戰。而且一旦接受了挑戰，就要一如初衷，絕不能半途而廢。

用賠本生意磨劍

首先，吳春山召集了公司內部的高層決策小組，向大家說明自己對承攬臺中國家歌劇院案的評估與期待。他坦白地告知同仁，臺

中國家歌劇院的設計屬於 3D 建築，內部空間是無梁柱的曲牆結構，難度極高；這樣的設計在歐美國家被視為是不可能蓋起來的紙上建築，在臺灣更是沒人敢接的高難度工程。因此，如果麗明營造真的承攬了此案，勢必得想辦法研發出新的工法。

吳春山也開誠布公地表示，若承攬臺中國家歌劇院案，目標不在為公司賺取獲利，而是藉此提升麗明營造創新技術的能力。

「風險非常大，但同時存在著契機。」吳春山認為，雖然是在有限的預算與時間內，去做可能超越能力的事；但，如果能突破障礙，麗明營造就能跨入3D建築的領域，以新技術在同業中取得領先的地位，日後也有能力承攬更多更好的工程。這是一個必須歷經的陣痛。

最後，由七人組成的決策小組，經過不記名的投票，以四票贊成、三票反對，一票之差的表決結果，麗明營造拍定了參與臺中國家歌劇院投標案。

當決策小組做出決定，吳春山立即指派了黃明晴副總籌組臺中國家歌劇院專案小組，並在公司總部的地下室闢出專屬工作室，讓專案小組趕在三個月內，進行可行性研究、深入訪價、了解工法，以及模擬試做各種施作方式。另一方面，他也得說服股東接受這樁賠本生意。麗明營造的股東來自各行各業，多是信賴吳春山對建設與營造的專業而出資相挺，但是，要讓股東接受虧損，必須有「十足充分」的理由才行。

「接下歌劇院案，初估會虧兩億元。」吳春山在股東會上一開場就把財務評估攤在陽光下。接著，他告訴股東自己的盤算；「就當作是廣告費吧！」以招標合約的四年工期時間（之後實際興建工

期因有些設計變更，所以為五年）加以攤平，每年大約虧五千萬
元，把這筆虧損金額視為廣告費用，以臺中國家歌劇院的國際知名
度，絕對可以使麗明營造受到市場矚目。只要麗明營造有能力打造
出被視為夢幻建築的臺中國家歌劇院，那麼，臺中將因此地標性建
築晉升成為世界級的都市，而麗明營造也將是擁有國際水準的營造
廠。

　　伊東豐雄遠渡重洋的建築夢，對吳春山來說，巧合的也成為他
發願追求，並且充滿能量的理想；雙方在不同的時間點，因對未來
有所盼望，而懷著同樣不服輸的志氣。

　　吳春山向股東們娓娓道來，創業初期公司營業額多年虧損，
在經營策略聚焦調整後，營運方才漸上軌道且獲利日增，但是同業
間亦同步成長。反觀，麗明營造始終欠缺別人所沒有的優勢競爭利
基，因此在業內排名仍缺少一個大步躍進的領先距離。

　　「這個冒險，勢必得付出短期虧損的代價，但是拚搏之後，可
以創造長遠的效益。」吳春山說服股東，臺中國家歌劇院這項艱難
工程有如烈焰，經歷其間必然痛苦，卻能為麗明營造鍛造出一把獨
步武林的劍。同仁因此被迫學習成長、最終將能獲得成就感，而公
司未來可以得到更多業主的肯定；況且，如果執行得當，說不定實
際投入這項工程後，結案虧損可以少於預估的金額。

　　企業經營有必然的風險，經事先詳實評估之後，若能有六成的
把握，就該放手一搏。吳春山懷抱著挑戰者的膽識，促使麗明營造
的股東會議通過，全力參與臺中國家歌劇院投標。

一紙籤詩的指示

誠心取得了同仁與股東的支持後，吳春山認為「謀事在人，成事在天」，光靠人們的願望，似乎還差了一點祝福。他特地回到故鄉彰化縣員林市上，前往具有一百多年歷史的開林寺向神明祈求，並得到一張籤詩，上頭說：只要定下心，朝著目標前進，過程中自有貴人相助，所求之事自然水到渠成。

事後回想，究竟是神的指引與安排，亦或是人的虔誠意志得到神的應允，而使麗明營造成就了臺中國家歌劇院這項世紀工程呢？

在一份責任和使命感的驅使下，帶著同仁的期許、股東的信任和神明的保佑，吳春山就像個帶隊跳進火坑的憨人，在注定賠錢的情況下，接下這個從來沒有人做過，也不知道能否成功的工程。

實際上，針對臺中國家歌劇院的主體工程，日本的營造廠曾估算造價約合臺幣五十億元，反觀臺灣的麗明營造最初是以不到臺幣二十七億元承攬。國際間的估價，幾乎是麗明承攬工程的兩倍價格。是外界過分高估了，還是麗明營造有什麼特別的本事，其實答案不過是「不計利潤，而求如實如質完工的承諾」罷了。

「這幾乎該是全世界造價最便宜的歌劇院了，若以每個席位來計算單價，臺中國家歌劇院一席僅約一百四十萬元。」伊東豐雄在臺灣的合作事務所、大矩聯合建築師事務所專案建築師楊立華說，造價可以這麼便宜，一來是伊東所做的特殊結構本身，既是結構兼具室內的裝潢，不需要在建築完成後還要加以室內裝修。另一個關鍵因素，便是承攬工程的業者，願意不求利潤。

「臺中國家歌劇院這個案子，包括設計方、營造方可以說是都在沒有利潤的情況下，共同追求一個理想的實踐。」從伊東的競圖獲選後，大矩事務所便跟隨參與此案，期間歷時十年，雙方培養了相當的革命情感。代表建築師方的楊立華說，與麗明營造之間大家都有共識，希望過程中所遭遇的困難，不只成為所有參與者的共同經驗，更要供後繼者參考。

臺中國家歌劇院的興建，成功與否，不是單一家營造廠能否挑戰成功這份艱難的超級工程，而是，臺灣營造業究竟有沒有讓世界刮目相看的創新能力，從這個案子中，整個營造業能否汲取到養分，共同提升。

預料之外的建築人生

當時麗明營造正邁向成立十五週年，吳春山作為一個創業者，深深感觸「十年始成企業，二十年領先群倫，三十年史上留名」的使命。出乎意料降臨的臺中國家歌劇院案，猶如一座創業二十年的里程碑，等著被征服。他認為麗明營造是否能領先群倫，端賴是否有本事完成這個世界級難度的工程。

「日本設計得出來，臺灣就一定蓋得出來。」吳春山的韌性，是另一個召喚他投入臺中國家歌劇院案的力量，這股韌性和堅持來自於他刻苦自立的成長歷程。

吳春山出生在彰化縣員林市百果山，家裡世代務農，但因食指浩繁，經濟狀況常常捉襟見肘，物質生活相當貧瘠。家中六名子女中，吳春山排行第三，出生時，母親原本正張羅著午飯卻突然急

右上：中劇場幕塔鋼構。

右下：從02Core穿透入內的曙光。

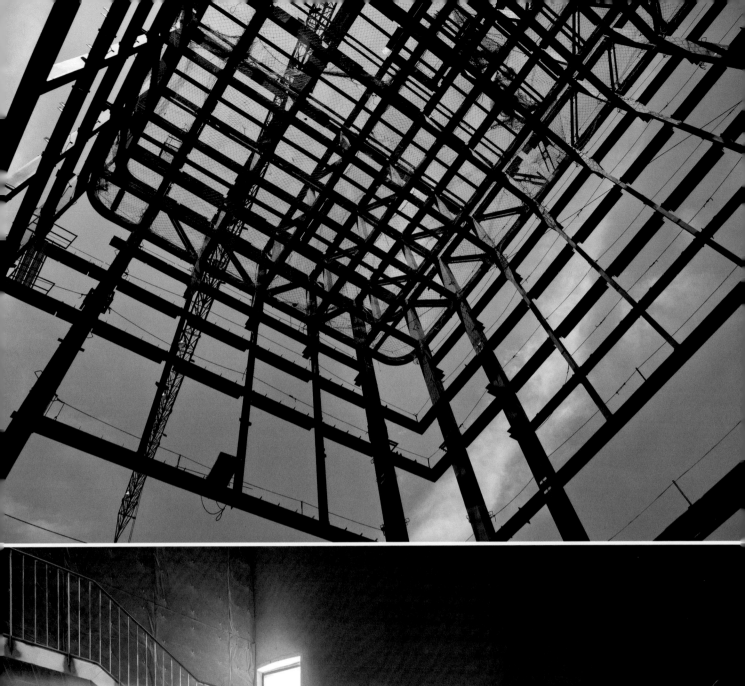
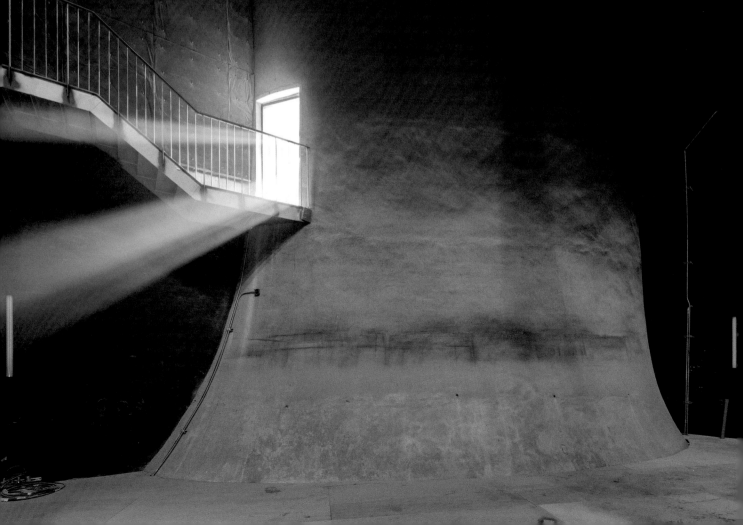

產，而他竟是雙腳朝下落出娘胎的。因此，父親擔心這孩子可能無
法健康成長，以致遲至吳春山近週歲，才去報戶口。

因為家庭食指浩繁，雙親又忙於農作有意將仍在襁褓中、甫滿
月的么妹讓人領養。那時才十二歲的吳春山得知，內心實在萬分不
捨，認為日子再怎麼苦，血親手足怎麼能拆散分離，身為兄長，由
衷不願意，也打定主意不能把妹妹送出去。於是，趁著父母親沒注
意，收養人還未登門之前，悄悄從搖籃裡抱起妹妹，背著身軀幼嫩
弱小的妹妹，頭也不回地跑到山上。就在蓄水池旁，將她藏匿在蔓
蔓草堆裡。

為了怕父母起疑，安置好妹妹後，還機警地跑回家，佯裝不知
情。直到躲過大人們的尋尋覓覓後，才又返回山上，小心翼翼地把
妹妹抱回家。可是回到家中，吳春山才發現妹妹白淨的小臉遭蚊蟲
叮咬得滿是紅腫小包，心疼不已。焦急的父母知情後，雖然訓斥他
沒顧慮到獨留在荒郊的妹妹，可能一不小心遭到毒蛇野獸咬傷等危
險，對吳春山稍加責打，但也因感受到骨肉分離的苦楚，當下改變
了將孩子送人的決定。

也因為家貧，兩位哥哥僅小學畢業。吳春山原本也在小學畢業
後，被父親送到印刷廠和哥哥一同學技術，但是他實在不習慣工廠
裡濃濃的油墨氣味，某一日，就獨自一人逃跑回家。當時國民義務
教育已延長到九年，但家中仍無力負擔，很想繼續升學念書的吳春
山只能想盡辦法打工賺取學費。由於故鄉所在的百果山盛產各類水
果，當地農產品須運送到各城市銷售，因此，十幾歲的吳春山利用
週末到貨運行做捆工，把一箱箱水果搬上車，人必須隨貨車遠赴臺
北，卸貨之後，再原車回到員林。一天中，貨車得來回兩趟，吳春

山則以辛勤的努力賺取些許工資，涓涓滴滴積累學費所需。

如果先天不足，就只能靠後天的努力為自己爭取，每一小步都不會白白浪費。家境貧乏的吳春山自小就明白這個道理，就算自己能力不一定足夠，卻可以勤奮盡心努力去付出，換取所得。

吳春山參加高中聯考那天，在趕往考場的途中，碰到前車發生車禍。年紀尚輕的他掩不住好奇心趨前一探，突然看到一名機車騎士身軀慘遭卡車碾壓，怵目驚心的血色場景讓他直冒冷汗，回到車上開始反胃嘔吐。他勉強考完第一堂課後，因身體極度不適，便在老師陪伴下前往醫院看診。

吳春山沒有多花時間唷嘆高中聯考的不順利，而是務實地報考了職業學校，同時在週末持續搬運水果。只不過一確定考上高職之後，他因為忙著奔波打工，不小心錯過了學校分發的時間，因此沒能選到原本心屬的科別，待學校公告後才知道被編進建築科就讀。

「人生的經歷，是等你走過之後回頭看，會發現很多事情似乎冥冥中注定。」年少時，吳春山就讀高職整整三年靠著課餘時間做捆工，賺取生活與學費，也在食品工廠、鞋子工廠兼差。他並不知道幾經流轉，因為一連串的誤差而就讀的科系，原來並非屈就；日後自己真的會以建築為業，而且在此專業領域相當執著，並屢屢求得突破。

用創業彌補缺憾

不過，吳春山的建築路一開始並不順遂。

退伍後，吳春山先與軍中同袍一起南下高雄，藉由標會籌資與

人合夥承攬小型土木工程，卻不幸遇到水災，把草創的廠房與材料都沖走。他的生意沒做成，就淪為一無所有，不，正確的說，原本以為走在從零出發的創業路，反而使他成為負債的挫敗者。

沒有餘力喪志！吳春山回到故鄉，靠著白天當業務銷售衛浴設備，晚上到夜市賣芋頭冰，日夜工作賺錢，才得以按月償還先前創業失利的借款。之後，經過一位堂兄的介紹，到高職學長朱炳昱董事長當年設在彰化員林的龍邦建設謀得一份安定的工作。

吳春山從基層工作做起，住在工地裡，一路從監工、企劃、業務等職務開始歷練。他深怕所學不足，便長年利用公務之餘，前往各大專院校修補各種企業管理的學分，亦考取各類營建專業執照，逐步晉升成為建設公司副總經理。

在建築業有了扎實的歷練後，一九九四年，吳春山決心創業離開舒適圈，集資創辦敬業建設、樂群營造，並買下甲級營造廠麗明營造，從一個小而美的集團開始發展。

「人生就像拼圖，發現有一塊缺憾，就會想去填補。」吳春山比喻自己求學若渴，以及不自限於既有的成果而選擇創業的心情，並非為了給誰一個交代，或是在工作上可以得到立即的好處，純粹是對知識與自我實踐抱著由衷的執著與追求。

自己的歌劇院自己蓋

「不取近利，而謀永續。」求學如此，經營企業也是相同的態度。

「走一條健康且不一樣的營建路。」吳春山為創業，定下與眾

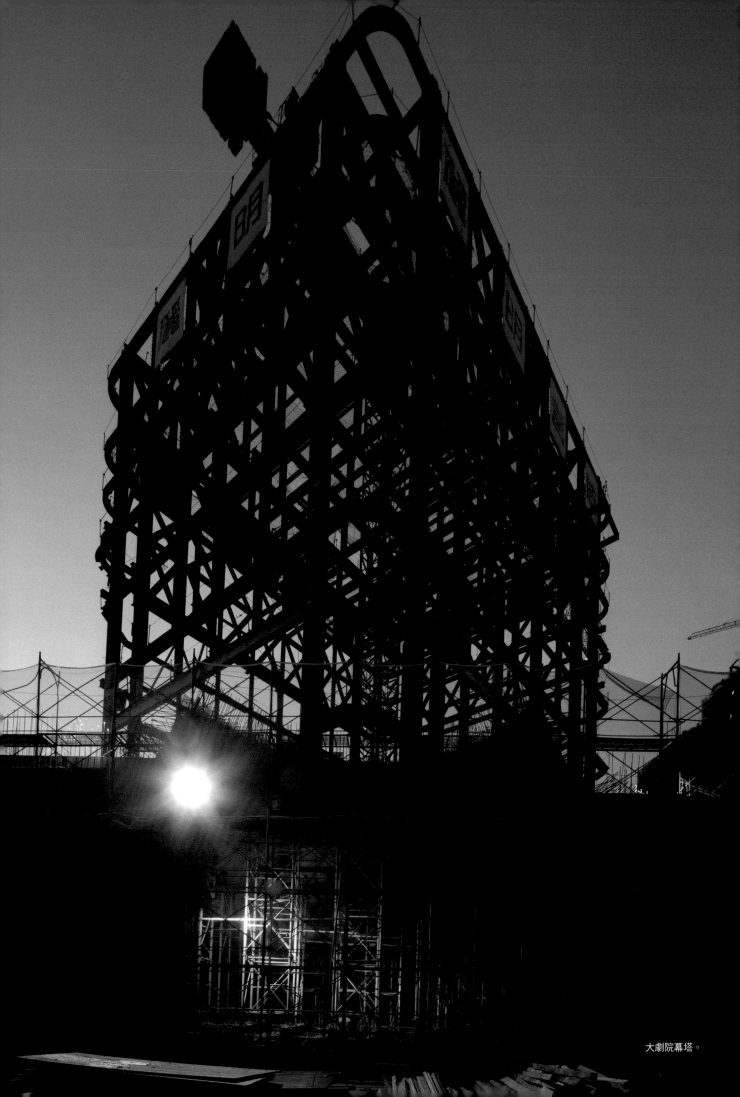

大劇院幕塔。

不同的要求，他想跳脫營造業總是給人髒亂、粗獷的印象。公司創立之初，因吳春山與人為善加上交遊廣闊，案源應接不暇，但同時因為來者不拒，沒能對業主的財務狀況加以篩選，當遭遇了亞洲金融風暴，許多被金融機構拒絕放款的建設公司紛紛倒閉、跳票，拖累麗明營造背了不少呆帳。

但，即使公司被倒帳，麗明手上的工程也未虎頭蛇尾的草草交差，照樣負責任的做到完工。在九二一大地震時，吳春山更不在意房地產市場陷入低迷的產業氣氛，出於回饋鄉里的心情，積極投入中部受災的學校進行重建，麗明營造也因此跨入公共工程領域。

吳春山生長在大家庭，將公司當做家庭來經營，對待同仁如同親人。他認為自己和同仁之間並非只是雇傭關係，而是生命共同體，家和才會萬事興。因此，他要求自己必須先做到身教，每天六點起床，七點出門，七點三十分前必定抵達公司，七點五十分開早會。

「經營家庭，關鍵在創造一個環境，使大家有正確的是非觀念，理念可以趨近一致。給同仁最好的，同仁們就自然會給別人最好的。」麗明的同仁每天中午像家人般一起用餐，每年公司舉辦的同仁旅遊，總會安排參觀世界知名建築，不僅聯誼也激勵與擴展同仁的視野；每個案子的獲利，更會撥出近二十五％與同仁共享。

另一個特別的福利，是由公司編列預算，出錢買書贈與同仁，並以晨會的方式，推動全員每日晨讀半小時的讀書會，數十年如一日，藉此沉澱同仁上班前的情緒，也潛移默化地雕塑同仁氣質，形成溫文的企業文化。而為了讓企業內外皆能保持良好的溝通，甚至發行期刊，讓同仁、股東、業主與客戶更了解麗明營造。「公司買

書，讓人在公務時間內閱讀，充實心智。這個養分日積月累，還會從個人擴及家庭與企業及社會。」吳春山說。

這些同仁福利與企業特質，對吳春山來說，正是企業文化可營造出的「永續影響力」。如果合理的薪酬能讓同仁無後顧之憂，一年一次的旅遊、晨間讀書會裡的一句話，可以讓他們獲得啟發，慢慢地這些正能量也會擴及他們的家人，進而對整體社會有益，這才是企業永續經營的意義。

「每一個人的一生，都是一件藝術作品。我們每天所做的努力，就是在完成這個作品。」這是吳春山的理念。那麼，一個人可以在世上留下什麼呢？除了企業永續經營，可以幫助同仁與他們的家人，自己還能多做些什麼，為所生長的土地多貢獻一些？

答案就在被營造業視為燙手山芋的臺中國家歌劇院。

若從賺錢或短期營運的角度去想，麗明營造根本不該接這個案子。但是，吳春山考慮的更深，他想的是興蓋臺中國家歌劇院，對於整個城市、國家的利益和價值。

「自己的歌劇院自己蓋」，這等氣魄來自於他希望可以帶著麗明營造，挑戰這項史無前例的浩大工程，不只是測試自家公司的實力，更想為臺灣留下一座永續的地標性建築。這不是一個工程案而已，而是駐足在臺灣土地上，被世界矚目的地標作品，將會流傳好幾個世代。

前輩的無私相授

站在巨人的肩膀上，才能看得更高更遠。在準備投標之前，

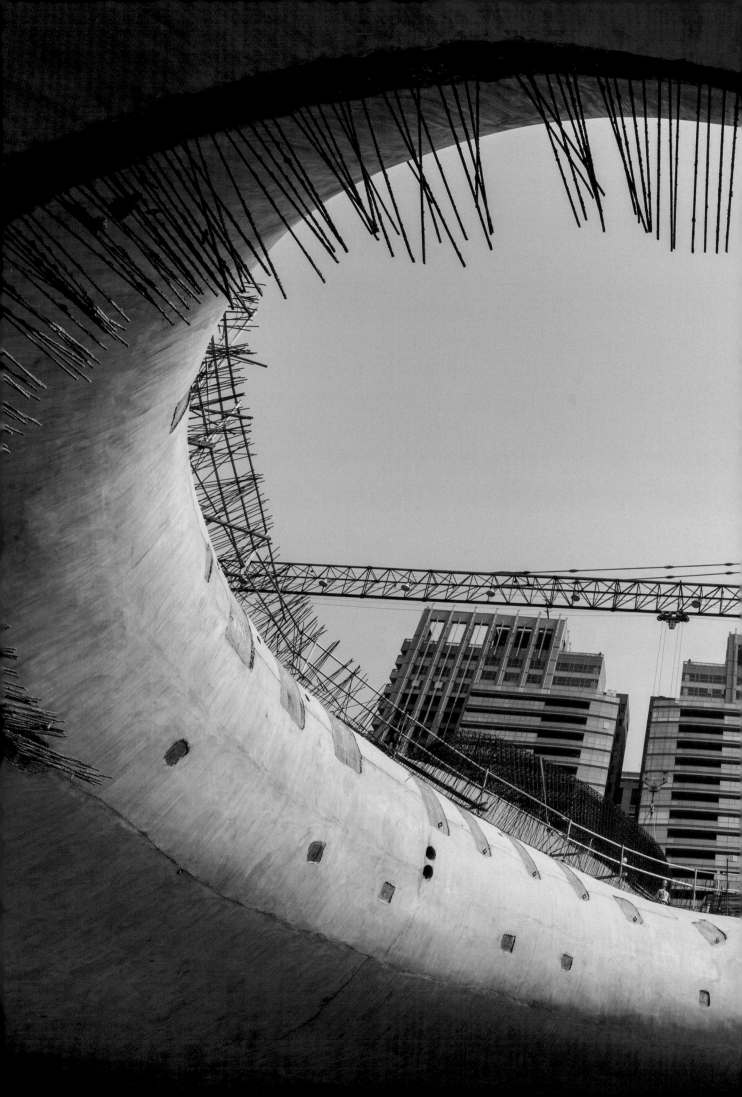

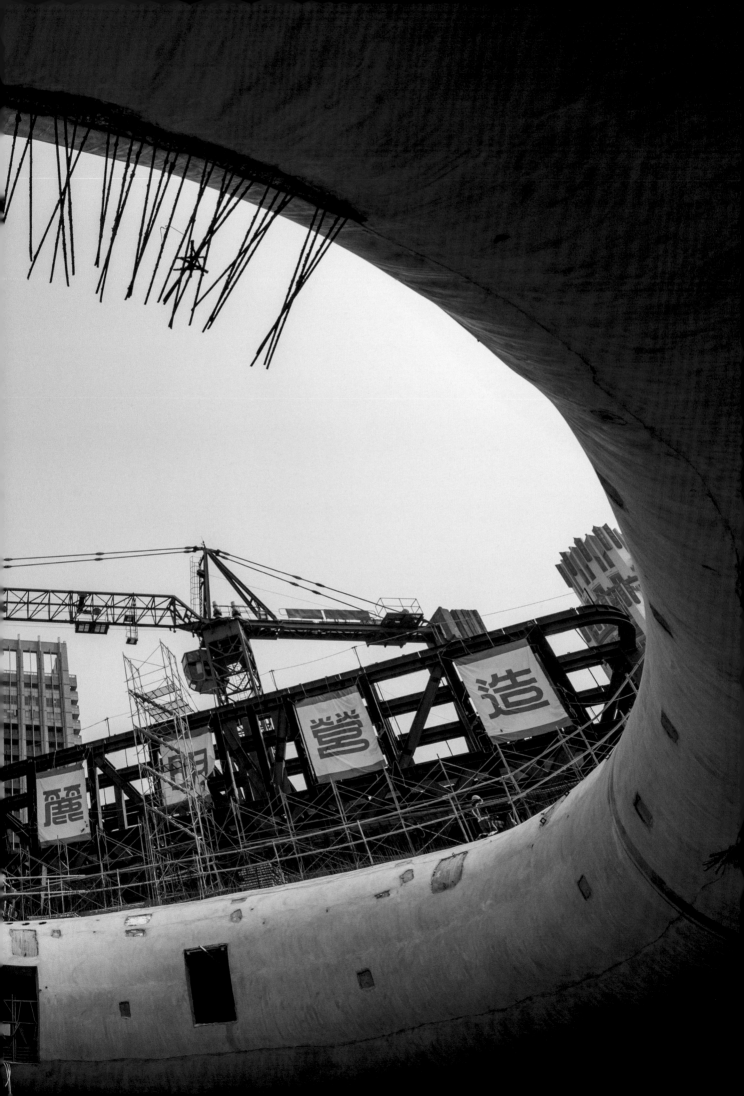

吳春山偕同副董事長林立浩，特地北上前往國內營造業大廠互助營造，向總裁林清波請益。

由於互助營造統包承攬由伊東豐雄所設計的高雄世運會主場館（現今的國家體育場），在預算及時間限制內，於二○○九年完成工程。因此，臺中市政府也曾徵詢互助營造對承攬臺中國家歌劇院工程的意願。對於這項挑戰，互助營造並非無意參與，也曾耗費心力鑽研曲牆製作工法，甚至在評估投標時，已花費上千萬元的可觀資金做出試體。可惜的是，此案預算遠低於互助營造估算金額，為求對股東負責，只能放棄投標。

創立於民國三十八年的互助營造，是國內老字號的領頭營造廠，創辦人林清波總裁，更是業界極具聲望的老前輩。那一天上午，是吳春山第一次走進互助營造位於臺北市中山北路的總部辦公大樓，也是他首次得以見到業界大老級的前輩林清波。

「既然決定承攬這個案子，就不代表只是麗明一家廠商了，你們代表的是臺灣營造業的實力與水準。請務必要把這樣一個重要的工程做好。」高齡逾八十的前輩林清波劈頭一句話，讓吳春山既感動，又感受到自己肩頭上背負著重重的使命。他在心裡不只一次吶喊著，絕對要把臺中國家歌劇院蓋好，讓它成為向世界展示臺灣的地標。

林清波毫不藏私地把互助營造當初對臺中國家歌劇院案的評估，精要地做了說明，特別是工程中最困難的「曲牆」。而且他還將互助營造先前已研製出的曲牆結構試體，無償贈與麗明營造接續利用。林清波還承諾，日後若在興建過程中遭遇任何困難，他願意傾全力協助。

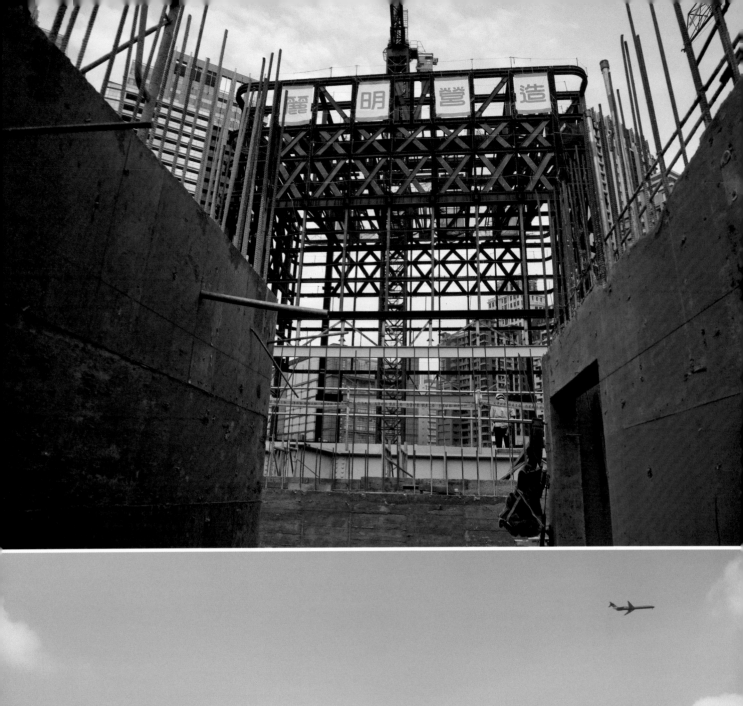

「林總裁的勉勵真的很有力量，日後每當臺中國家歌劇院工程遭遇瓶頸時，我就會想起他老人家說的話，接著就能咬著牙撐過去了。」林清波的提攜和關愛，讓吳春山彷彿吃了定心丸，對於完成臺中國家歌劇院這個超級任務更加抱定決心。再加上得知互助在研究製作曲牆試體期間，林清波不僅每天到場觀看，甚至爬上鷹架端詳研究，更讓後輩感到不容懈怠的使命感。

吳春山在心裡也發願，得之於人者必當回饋，只要麗明營造通過考驗且行有餘力，必然也要效法老前輩無私的態度，幫助整個營造產業繼續向上提升。

從無預期地接受市政府邀標，三個月的時間匆匆過去了，麗明營造趕在二○○九年八月底，順利完成「服務建議書」與「投標資格合格審查」等法定程序。之後經過出標、簡報、接受評審與議價，當年十一月十七日，與臺中市政府完成承攬臺中國家歌劇院主體工程簽約。

只是，吳春山沒有想到，興建過程中的坎坎坷坷，就如同伊東豊雄所設計的曲面空間一般，無法預料地延伸且蜿蜒，沒有一個面是平整的，每一階段都是重重障礙、關關難過。

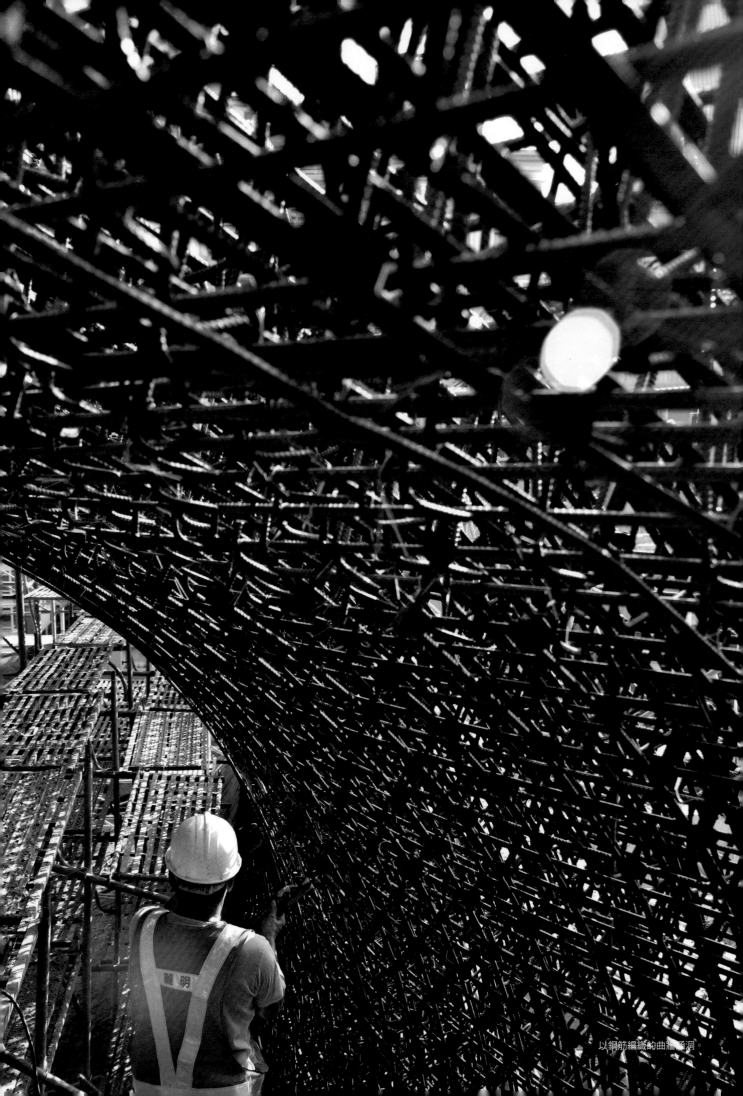

以鋼筋編織的曲牆和洞。

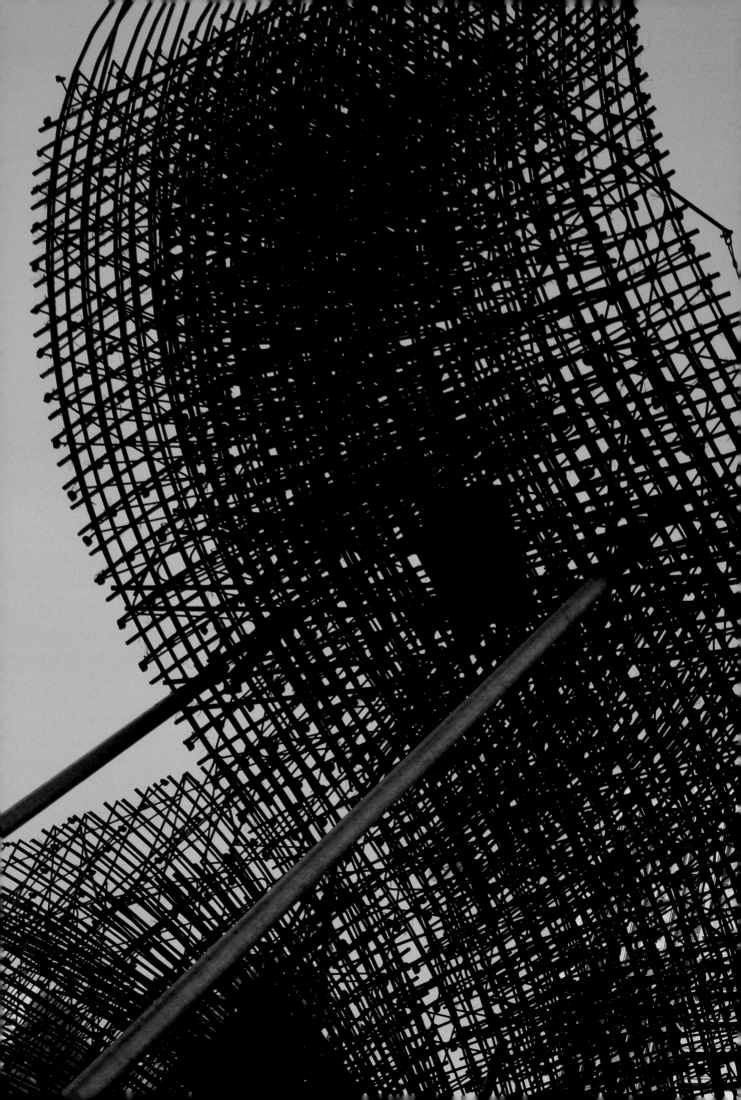

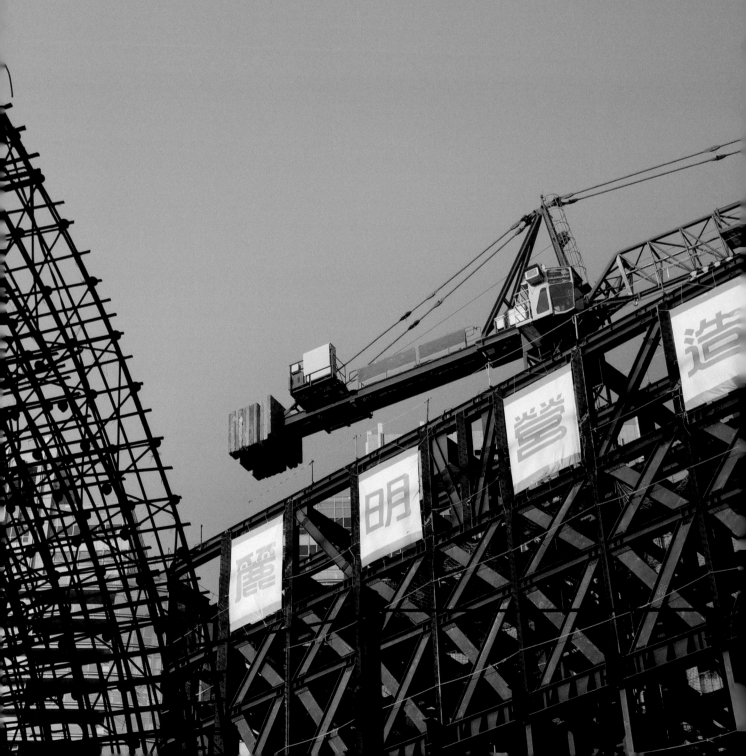

chapter
3

Technique

無法直面的
挑戰


臺中國家歌劇院，一座沒有先例、連設計者伊東豐雄都不確定該如何蓋出來的困難建築物。

興建過程，猶如走在崎嶇蜿蜒的迷宮裡，每走一步都得費力破解謎題後才得以前進；同時，命運之手還在途中布下種種障礙，一再試煉受測者的信心和決心。

這座建築從外觀就讓人產生諸多想像，如一塊隨意被切下，散著氣孔、冒著泡的起士；又像一塊布著大小孔洞的海綿；四面外牆又像數個花瓶鑲嵌著玻璃帷幕。臺中國家歌劇院的外觀前衛、未來感十足，而內部卻能讓人感受到溫暖自由、又充分包覆的安全感。

臺中國家歌劇院室內沒有稜角，純白的空間，如原始的白色洞穴，有著挑高的穹頂，還有蜿蜒曲折的牆面與丘陵般高高低低的通道。地板、牆面和天花板沒有明顯做出區隔的邊界，像是藝術家取了一塊巨型白色粘土，以巧手揉捏出的奇奧空間，又像是回歸到原始人所居住的洞窟，也像是巧奪天工的蟻穴，在地底構築了縝密的各式管道與隔間。

這棟想像力迸發的奇觀建築，與其說，麗明營造的工程任務是蓋出一棟建築物，倒不如說，是必須把一張繁複恣意的藝術設計圖，從無到有，從想像中具體雕塑出來。

由於建築物完全跳脫了線性的方矩形態，採前所未有的 3D 連續曲牆，並有多個孔洞繁生向外，結構上沒有一處直角，也沒有梁柱，除了局部地板是平的，所有牆面都是不規則的曲面，根本無法以既有的建築工法施作。甚至，如細胞分裂般的設計圖，在營造商看來，根本像無字天書，毫無頭緒。

「如此超越想像的建築，不是蓋出來的，而是以手工打造出

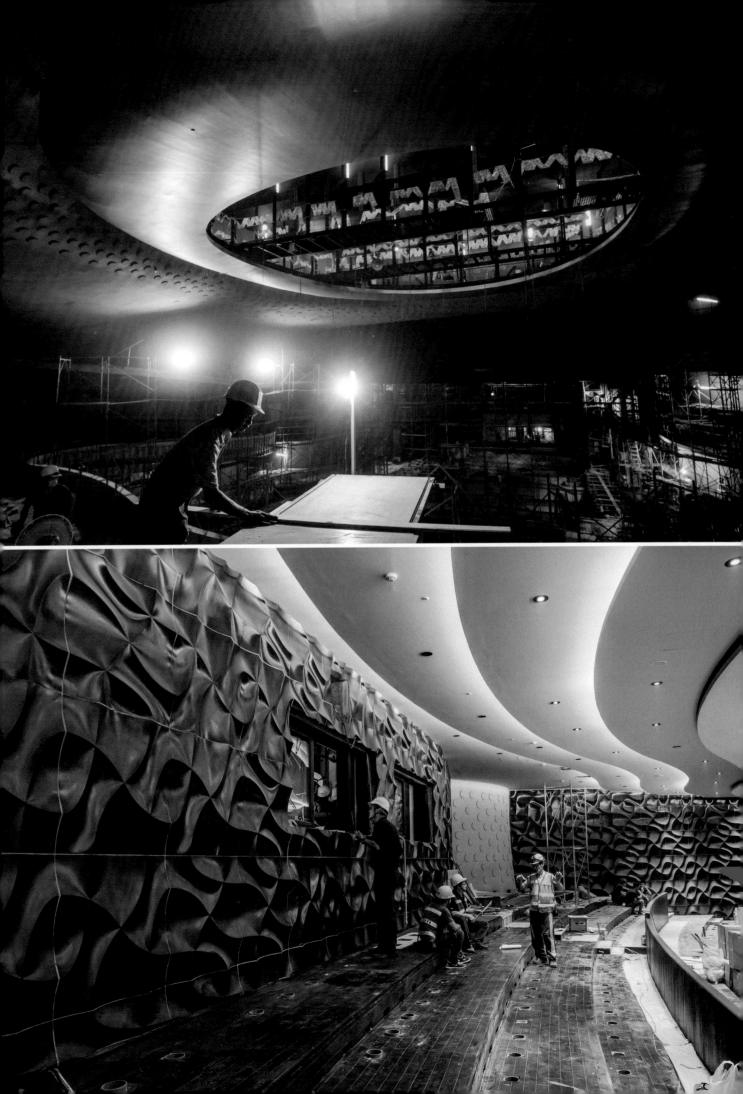

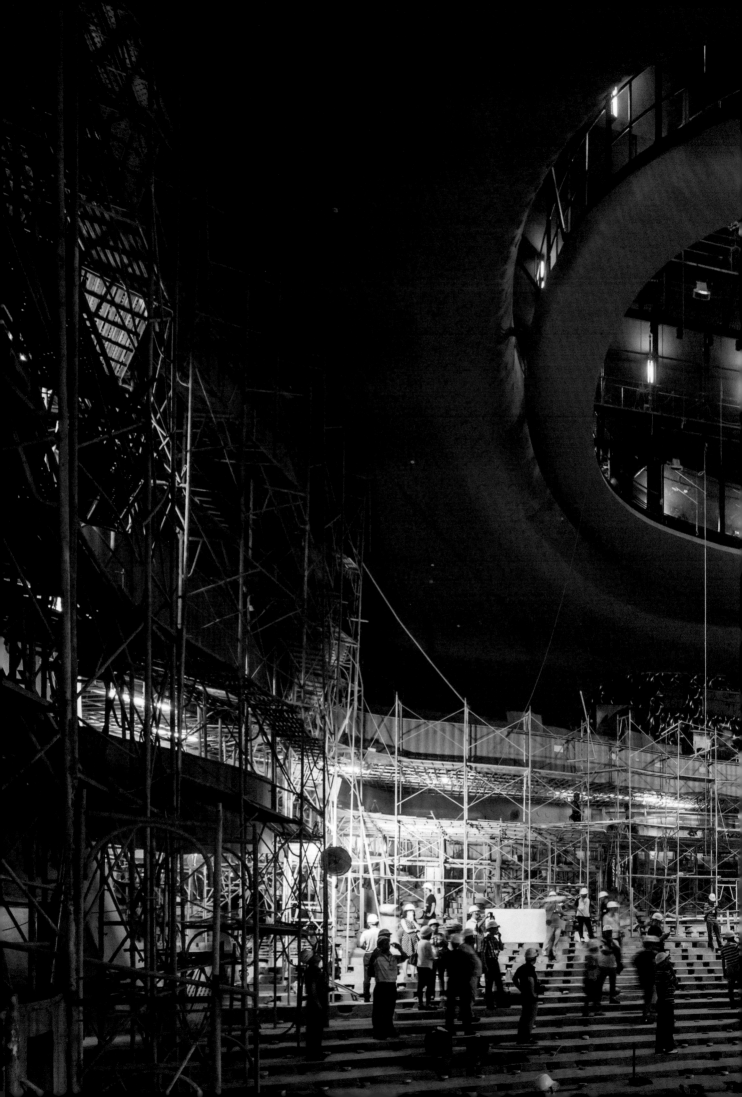

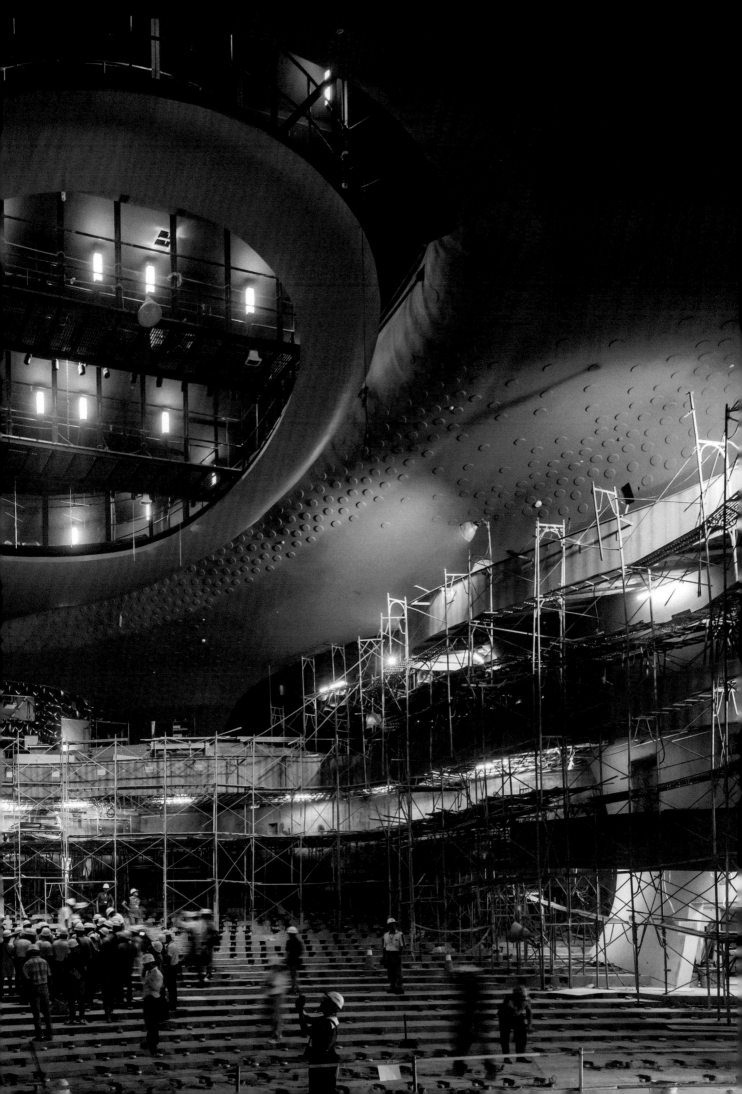

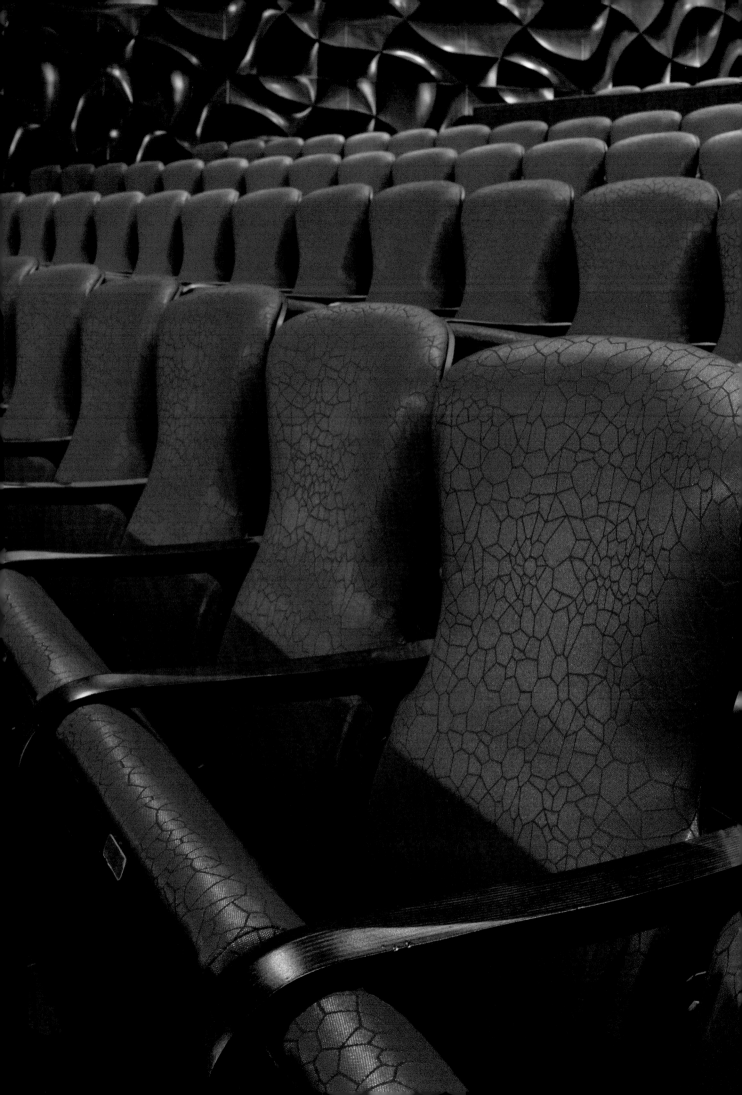

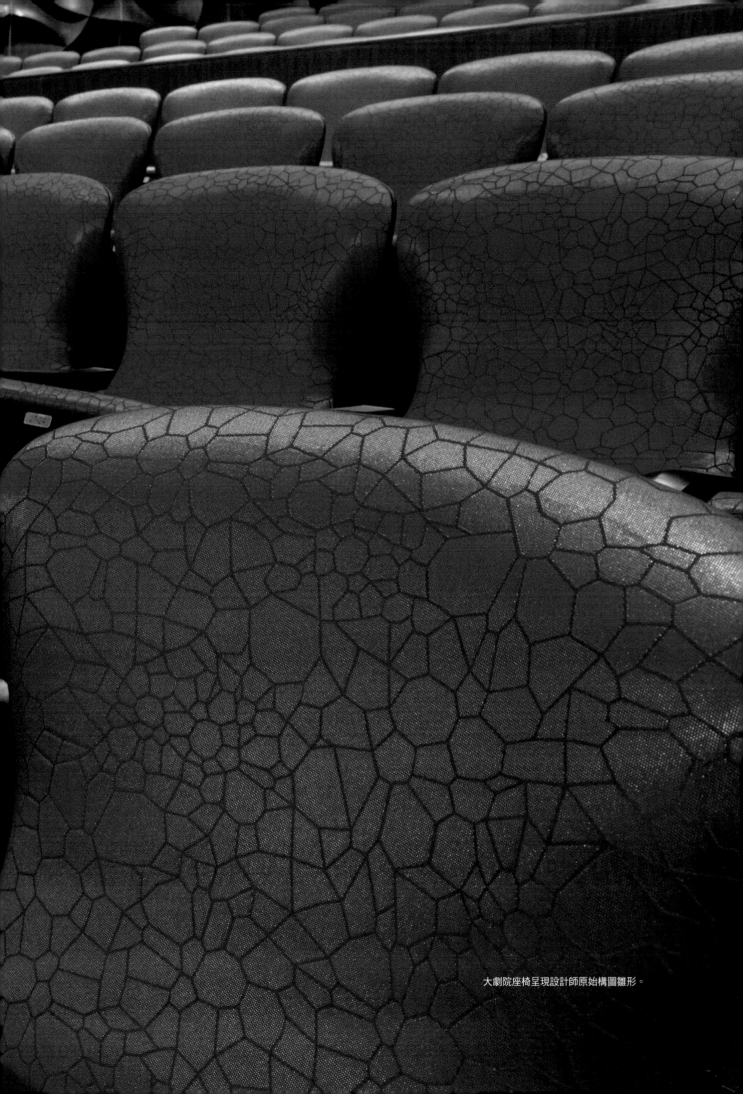

大劇院座椅呈現設計師原始構圖雛形。

來的。」與在地合作的大矩聯合建築師事務所的專案建築師楊立華說，營造商施工前要先能看懂並理解建築設計圖，才能進入施工階段，但光是這第一步，就讓監造與營造工程團隊焦頭爛額。

從平面到3D的一大步

從平面到 3D，是伊東豐雄的獨特設計，也是麗明營造磨劍的第一道關卡。伊東豐雄設計的臺中國家歌劇院是 3D 的連續性曲面結構，在拆解成圖面時，必須以電腦模擬才能顯示立體的組成架構。臺中國家歌劇院發包當時，臺灣建築業並不常採用 3D 繪圖軟體，但業者慣用的平面設計圖根本無法解讀此案的複雜空間，因此必須採用 3D 軟體繪出建築物立體模型，再搭配模型加以操作，才能讓營造團隊理解這棟建築的結構。

為此，伊東及大矩的設計團隊找到國內的專業 3D 繪圖製作顧問公司利道科技工程公司，把抽象的基本設計 3D 模型，變為更精確的立體電腦模型圖，利用此為基礎整合結構、設備相關專業顧問，拆解並轉繪為二次元的發包圖。但是負責施工的麗明營造團隊，初見從平面化為 3D 模型的建築設計圖，卻更頭痛了，因為原本就難以理解的平面圖面，變成立體之後，看起來更為複雜。吳春山坦言，工程團隊初期因為不熟悉 3D 建築，看著圖反而一個頭兩個大，但是經過反覆鑽研，就愈發現其中的妙趣。有別於平面的紙本設計圖，只有線條與標示尺寸，3D 圖能呈現整個建築如何從單一構件，慢慢衍生出整體結構，「每一塊結構怎麼長出來、怎麼連接，都可以立體表現清楚顯示。」

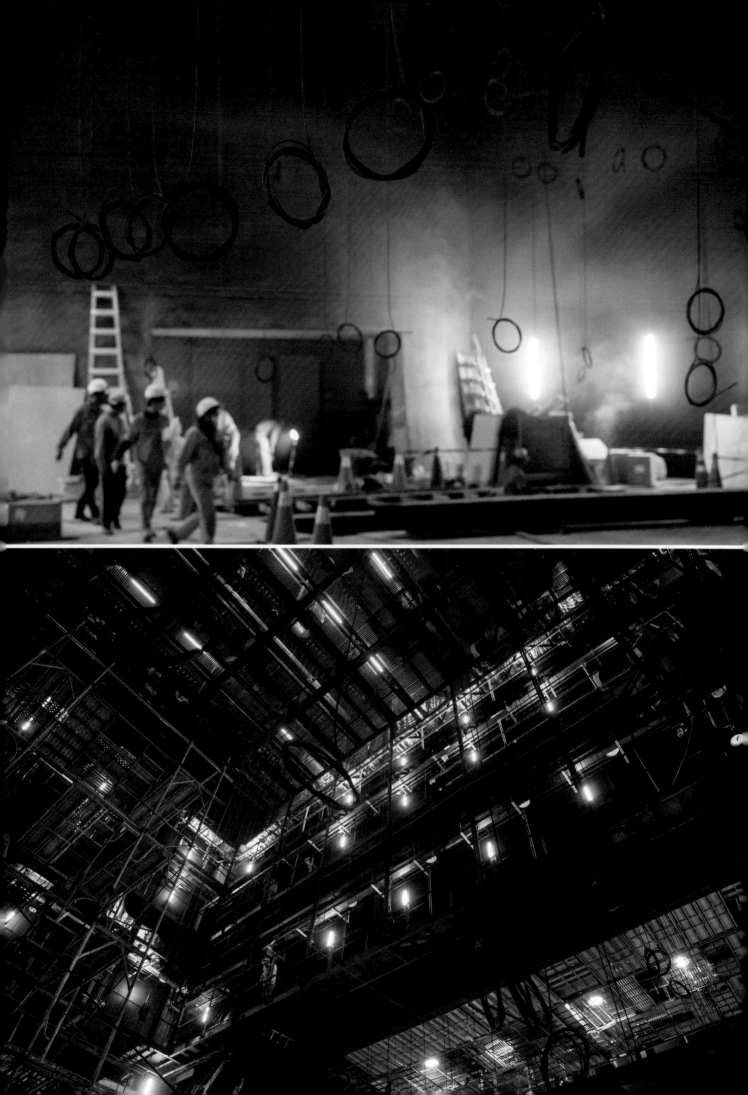

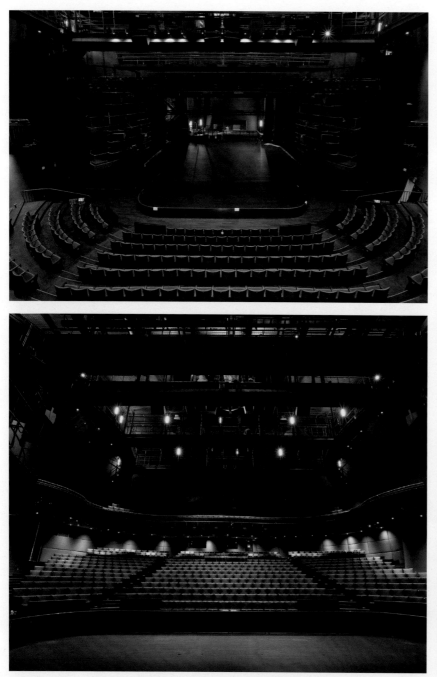

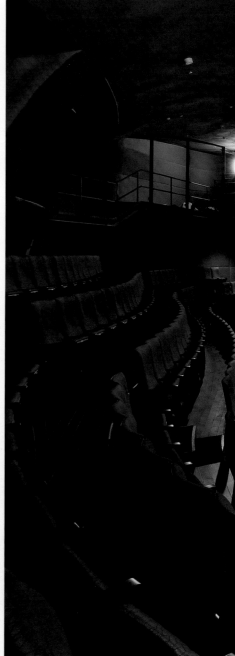

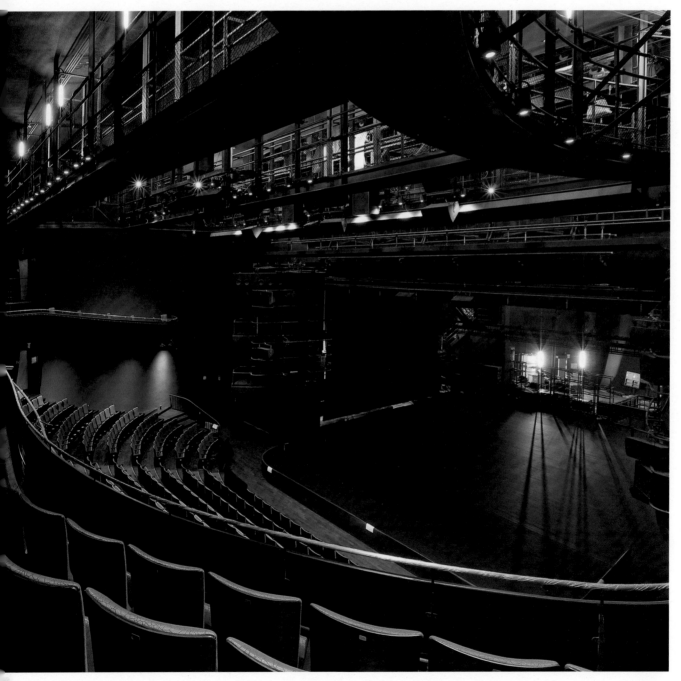

中劇院。

　　原先的建築平面設計圖，是以垂直與水平的XY軸標示，轉為
3D 圖之後，各個結構元件立體化，改採三度空間的XYZ軸座標標
示，如此一來，就連要預埋在建築結構內部的鋼筋位置，也可以經
由電腦運算。透過3D圖標示出精確的位置，反而有利於施工的準確
度與效率。

一千三百七十二片巨型立體拼圖

　　看懂 3D 設計圖，只是第一步，更困難的是「造殼」。

　　一般方正形態建築物的營造工序，是先立起一根根梁柱，架構
出建築物的骨架，在此基礎下再做出隔間，就可以蓋出一個水平面
與垂直面構成的立體空間，也就是一般人所接觸到的各種住宅與公
共建築大樓。但是這樣的傳統建築方法，完全不適用於臺中國家歌
劇院，因為此棟建築沒有梁柱，而是一個充滿空洞、由大小形狀皆
不規則的曲面「殼」，構築出內部的超大洞穴。

　　臺中國家歌劇院的結構體分為五大部分：連續曲面牆（簡稱為
曲牆），鑲嵌樓板，鑲嵌內牆，鑲嵌外牆，以及立方格架的鋼骨構
造。其中又以形成涵洞的大面積曲牆，做為建築物主要結構。

　　這棟建築有多困難，看數字就知道。洞穴內的大小涵洞尺度不
一，最高處挑高達二十七公尺，相當於一般住宅大樓的九層樓高，
最大跨度有二十二公尺；再加上以鋼筋混凝土製成的曲牆結構，主
要厚度最少四十公分，整座建築的結構重量高達兩萬七千四百四十
公頓。在位處地震帶的臺灣，這個沒有骨幹，完全以「殼」搭建的
巨型建築，不僅要能夠扎實矗立，更要堅固牢靠。就如同生鮮超市

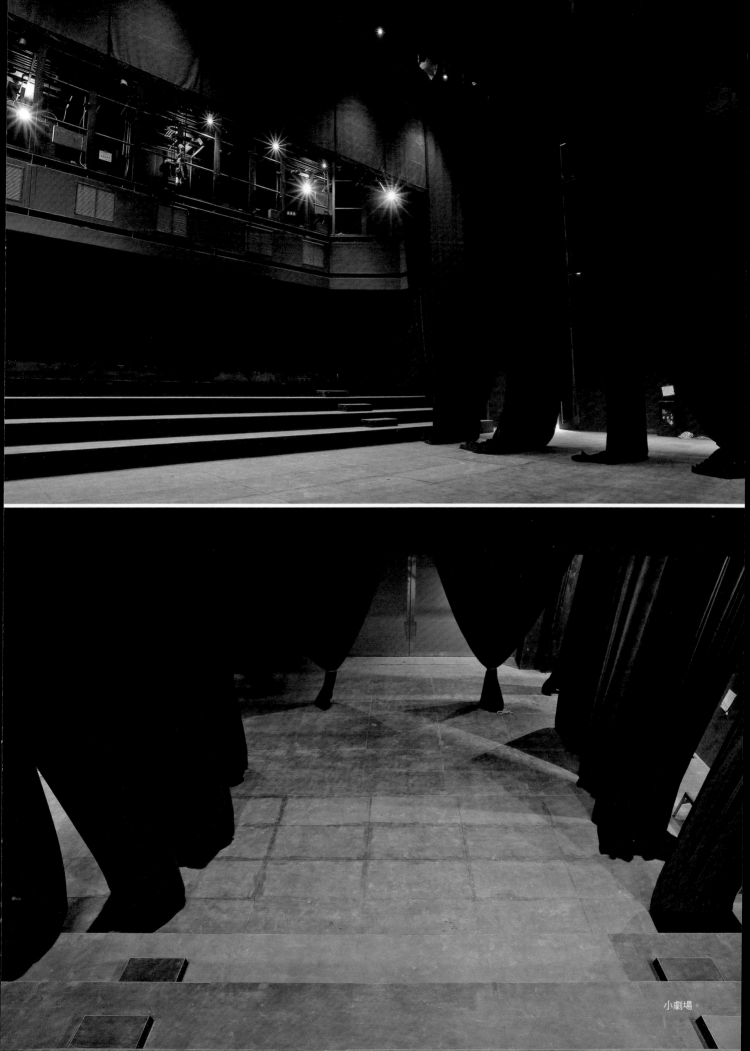

小劇場。

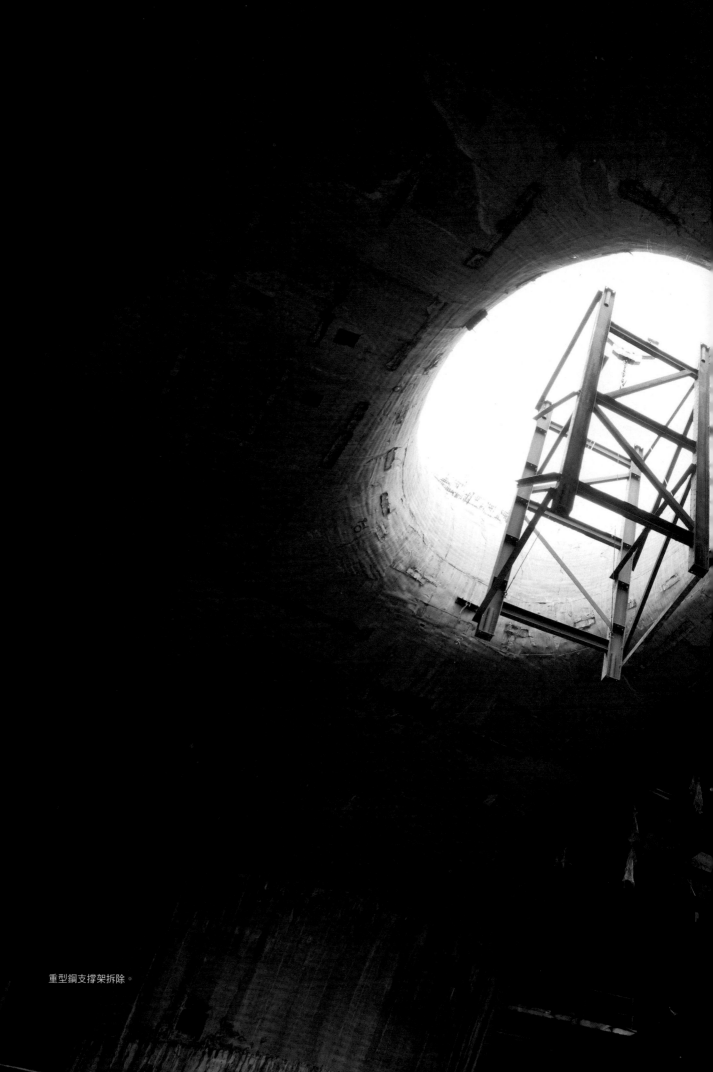

重型鋼支撐架拆除。

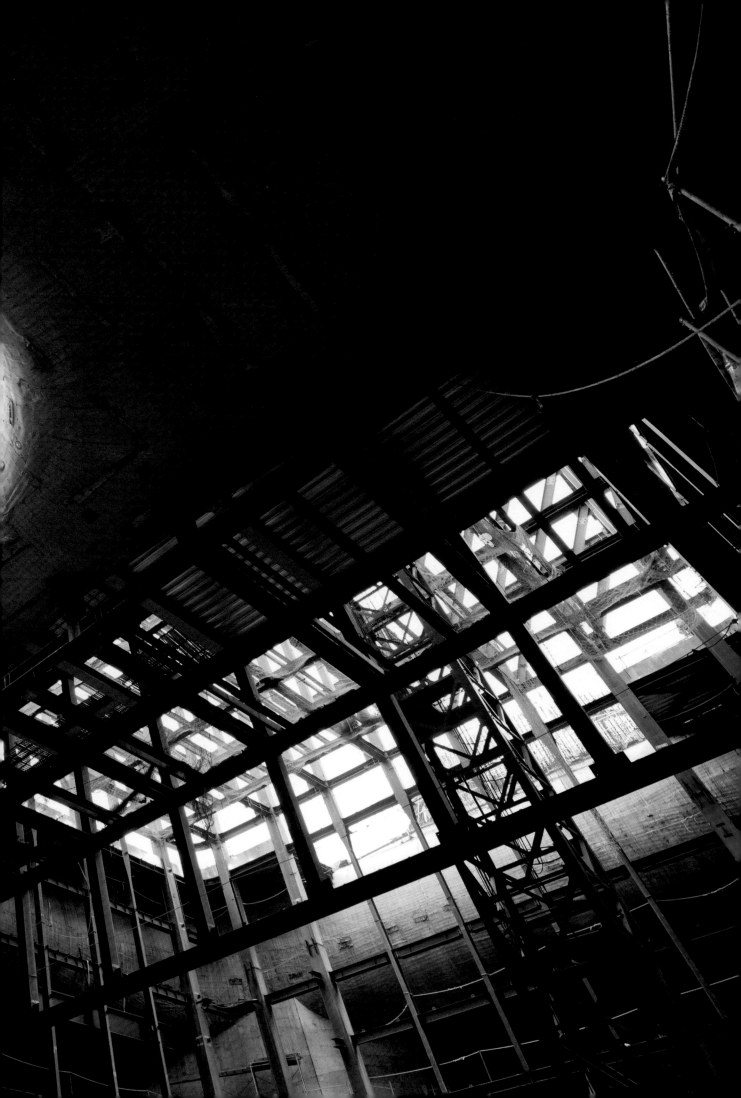

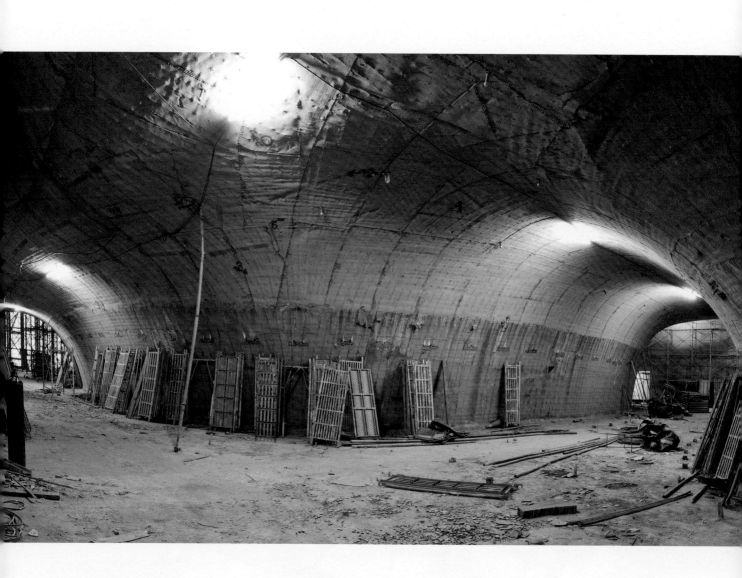

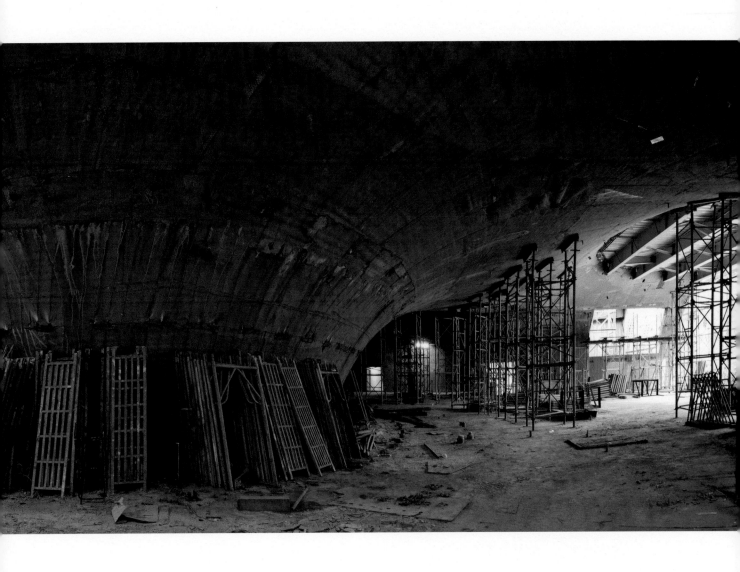

裡裝置雞蛋的蛋架，臺中國家歌劇院的曲牆在沒有外部梁柱為骨幹的前提下，輕薄的「殼」必須可以同時支撐結構又具有區隔空間的功能。

結構的強度，始終是最重大的課題。為了確保安全性，由日本伊東豐雄事務所與臺灣的大矩聯合建築師事務所合組的設計監造專案小組，特別從設計階段就聘請了英國倫敦的奧雅納公司（ARUP，提供設計、工程、規劃和諮詢服務，參與雪梨歌劇院、北京鳥巢及水立方等著名建築），協同國內曾經設計過101大樓的永竣工程顧問公司，為臺中國家歌劇院進行結構分析，一直到施工期間，皆隨時驗算確保結構的安全性。

但分析計算只是開端，完整的曲牆本身雖能達到力學穩固與安全，但要逐步製作出如此大面積的連續不規則曲面牆，是實際施工起步時首先要解決的難題。

一般建築的方整直牆，只需要在鋼筋骨架外裝置模板再加以灌漿就可以製成，但是，連續不斷且彎曲度不一的曲牆，該怎麼製作呢？

「就像把一只花瓶打破，拆為一塊塊碎片，最後經組裝回復原狀。較特別的是，每一塊碎片也是細切為多個薄片，得先組合起來。」麗明營造執行副總陳水添以淺白的比喻，說明曲牆結構的製作原理。

營造團隊採取立體拼圖的原理，先將整個結構切割成小單元的鋼筋籠，在工廠裡完成預鑄，再運送到工地現場進行組裝與後續的組模灌漿。

大面積的曲牆被切割成一千三百七十二個單元部件，每個單

元皆編號，牆心面積約為二十平方公尺的鋼筋籠，重量約二・八公噸。「像醫學上的核磁共振造影，經由細部掃描後，可以精密地切割出曲牆的組件。」每個立體的曲牆單元，先以每二十公分切成薄薄的曲片，雖然曲片之間形狀差異極小，但累計多個曲片，經過精確的立體組裝後，就會形成完整曲面的變化。將 3D 不規則曲面透過細分化為2D的曲片，是曲牆得以轉為 2D 元件方式施作的關鍵。

考量到若在工廠即灌注混凝土，成型之後的整塊鋼筋混凝土單元部件將重達四十多公噸。如此一來，包括運送，以及各部件拼裝組立，勢必因為超過載重根本無法順利組裝。因此，必須先將「鋼筋籠拼圖」運送到工地，再灌注混凝土。鋼筋籠運送到工地現場後，就像花瓶碎片，得一塊塊粘合還原為完整的花瓶。

總數一千三百七十二塊的曲牆結構體，還得靠電腦座標定位才能進行組裝。麗明營造就在工地周邊，租用了大樓上方作為三角座標控制點，設定出三角定位，以便每個組件可以精準地依循座標完成組裝。

建造一條創新之路

麗明不僅是拼拼圖的人，還是改造拼圖的人。雖然設計單位想出了用鋼筋桁架曲片來組裝為立體曲面的方式，但電腦繪製出的每個曲片的鋼筋桁架，大小不一，曲度各異，在製作前還有放樣的問題必須先解決。最初，日本所構想的方案是將電腦繪圖輸出紙樣，再將紙樣在鐵板上轉印描繪出來，技術工再依樣製作出鋼筋桁架。先不論這個方法需經三個步驟費時耗力，單是圖紙易受氣溫和溼度

影響，紙質多少會產生伸縮變化的特性來看，這個放樣的過程就有
失精確。

互助營造的試作經驗則是，省略圖紙輸出，改為按照電腦繪圖
的座標，直接以人工在作業鐵板上定出座標再畫樣。雖免去了紙版
熱脹冷縮的變異問題，卻得多花人工畫版的時間，而且也存在人為
的誤差。

為求提高放樣的精確度與效率，麗明營造的工作團隊想到可以
利用 CNC工具機（Computer Numerical Control，電腦數值控制工具
機），這是經由電腦控制自動化切割加工機，直接就可以在作業鐵
板上畫出圖樣。事實上，臺灣的CNC工業在世界上相當頂尖，麗明
的工程人員將 CNC 加工機裝上兩個噴頭，一個噴火、另一個噴鋅
粉，藉著火焰將鋅粉燒融，就能在鋼板上繪製出桁架鋼筋樣板，經
人工依循樣板位置，將鋼筋彎曲焊接出曲線桁架，再以多個桁架立
體焊接相連做為骨架，綁紮結構主筋，就可以做出曲面的鋼筋籠，
就是可組合成曲牆的拼圖片。

相較於同等規模的傳統鋼筋柱，工人只需要半天時間就能綁紮
完成；構成曲牆結構的每一片鋼筋籠，得經過複雜的前置工序，大
約要花七至八天才能綁紮製成，耗費工時是傳統建築方式的十四至
十六倍。

改變未來建築的關鍵專利

蓋臺中國家歌劇院就如同登山，好不容易爬過一段顛簸的山
路，眼前又冒出新的陡坡，沒有絲毫喘息的機會。在拼組出鋼筋曲

牆的結構後，灌漿又成為新的難題。一般建築物只要在鋼筋柱外組立木頭模板，就可以澆灌混凝土，但是不規則的彎曲牆面根本無法採用硬挺直角的模板。

工程團隊按照日方原有規劃，選用可以貼合鋼筋籠曲度的金屬網模做為模板，金屬網模是採三層各自獨立的金屬網所組成；從內層防止漏漿的細目金屬網、中層擴散混凝土壓力的菱形鋼網，到最外層防止變形的點銲鋼絲網。可是，該如何才能把軟性網模加以固定？

原先日方顧問建議，可以用鐵絲把金屬網膜繫緊固定在鋼筋桁架上，但是試做時，流動的液態混凝土會對網模產生水平側壓力的推擠，使得曲牆產生變形。受限於鐵絲固定網模的強度有限，每次灌漿高度最多就只能以九十公分的速度進行，每一回皆須等待前一次灌漿的牆面初步乾固後，才能繼續灌入新的混凝土，如此「慢工細活」大大拖累了施工進度。

為了突破困境，麗明營造團隊想出如果可以加裝夾子，強化固定網模的效果，或許是一個更好的解決方案。但是要拿什麼當作夾子，如何安裝夾子，才不致於影響未來拆模後的牆面呢？

麗明營造副總經理黃明晴說明，原先以鐵絲綁紮的工法，如果鐵絲綁得太緊，灌漿時也會導致斷裂，在灌漿時容易發生爆模，亦無法計算鐵絲強度。「就在鋼筋桁架上加裝夾子吧」，直接在桁架的間隔器表面固定座銲上螺帽，搭配蝴蝶夾與螺絲夾住金屬網模，並用細鋼筋做為外箍順應曲面，整體加以固定；這項麗明營造團隊在預組工廠研發出來的創新工法，稱為「珠牙螺桿工法」並取得專利。

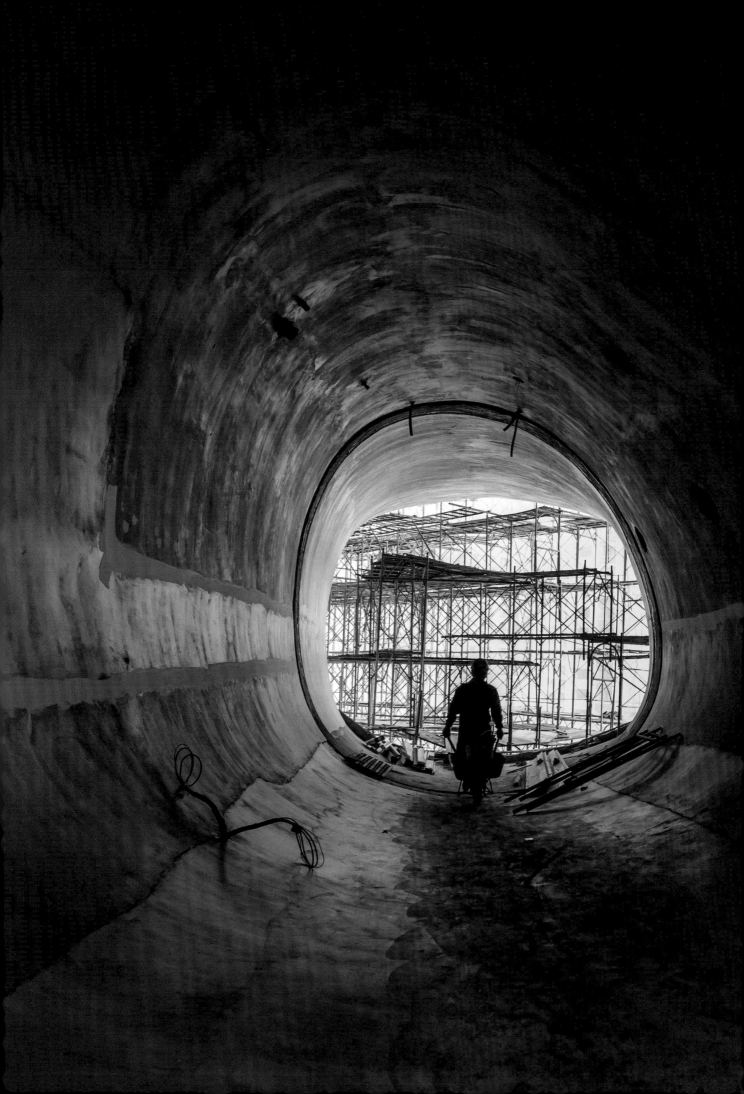

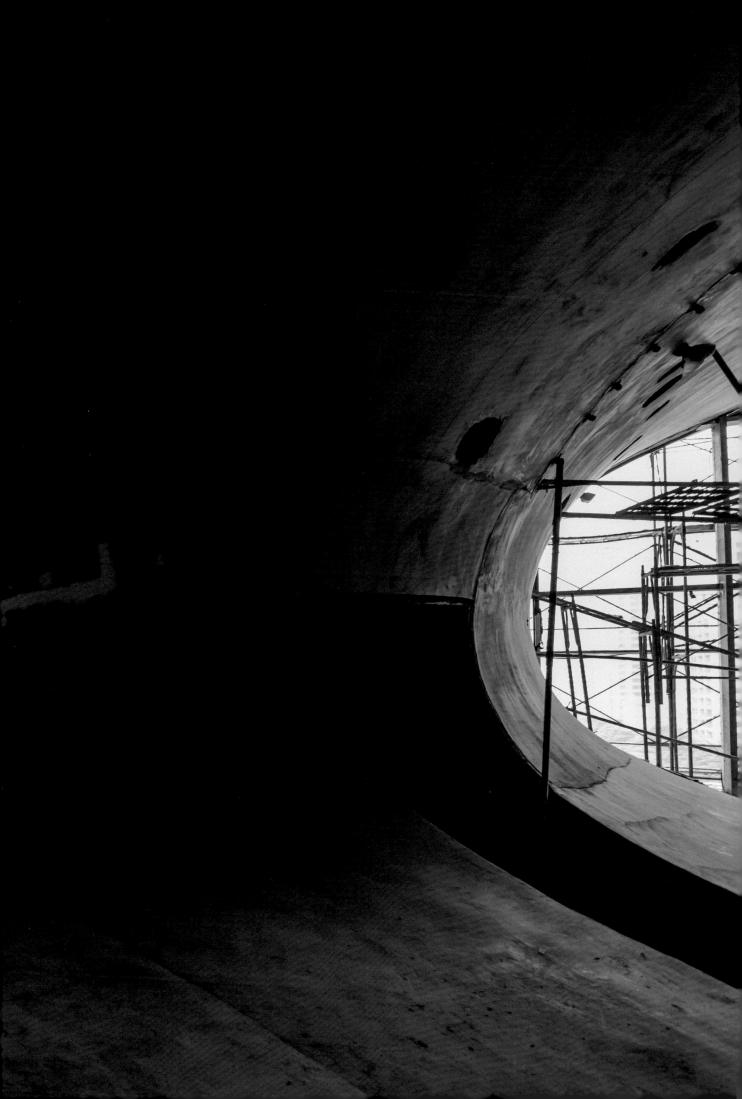

　　這個新的工法利用了珠牙的弧度造型，容許較大間隙能讓混凝土殘泥順利鎖固。營造團隊送實驗室試驗後發現，珠牙及螺栓的組合，強度可耐約兩噸的拉力，在拆模時不僅可保持牆面光滑不產生沾粘，每次灌漿高度更可以從原先的九十公分，增加到三公尺高，在確保品質的條件下可以加速工程進行。比起日方原先所規劃的工法，麗明採用珠牙螺桿專利工法之後，灌漿時間節省了三倍。

　　除了強化固定網模的新工法外，麗明團隊也調整混凝土的配比，採用價格較高的高性能自填式混凝土，這種混凝土經適當調配後，可以增加混凝土的流動性，灌漿容易填實，使灌漿後不會產生像蜂窩狀的氣孔組織。

　　麗明營造工法的創新，不僅使臺中國家歌劇院的工程得到突破，對於整體營造業的技術更是有所助益。未來，建築可以擺脫傳統水平垂直的外觀，以更自然的形態，呈現多元的建築樣貌。

量身訂製的手工建築

　　個個擊破一道道關卡後，還有一個發包圖上看不見的難題，就是鋼筋混凝土材質的曲牆還有和鋼梁等不同材質接合配套問題。在工廠預組每一片曲牆部件的同時，必須在未來鋼結構接合點的位置精準預留銜接的鋼梁預埋鐵件，此外曲牆形狀不規則，預埋鐵件形狀也得跟著變化，現場必須和監造單位對每一根鋼梁接頭，進行精確的圖面檢討方能進工廠加工。

　　曲牆以外，還有一些鑲崁牆和其他樓板是採用鋼結構做接合，才能造出樓板與鑲嵌牆面等結構，但是臺中國家歌劇院因特殊的大

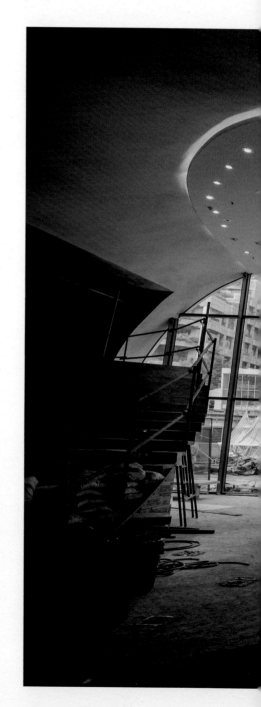

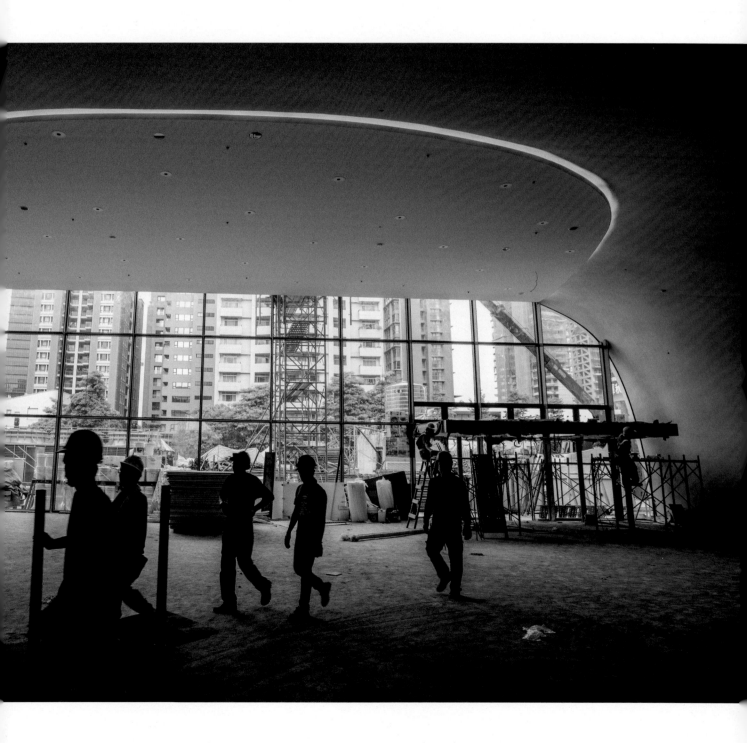

面積曲牆結構必須先灌漿定型，才能繼續下一階段與其他結構接
合，因此鋼骨結構沒有辦法事先製作，必須在工地現場測量尺寸，
再向工廠下料訂做。

　　一般來說，鋼構材料是工廠按照營造廠需求的尺寸加以製造，
成品及安裝精度的許可差至多不能超過五或十公厘，鋼筋混凝土因
為有灌漿定型的變數，誤差值可容許數公分。在一般情況下，兩種
不同構造要接在一起，通常是以精密度要求高的鋼構為主體，再施
作鋼筋混凝土去順應。臺中國家歌劇院的工程卻倒過來，先做鋼筋
混凝土的曲牆，再依照實際丈量的尺寸，製作要接合的鋼構。

　　由於每道曲牆的誤差必須嚴控在三公分誤差範圍內，若不夠精
準，將無法組裝閉合。為了避免實際施工時發生錯誤，在契約的實
體模型之外，麗明營造先行在工地旁打造出一座長、寬、高分別為
十六、八、四公尺的曲牆實體模型，藉以模擬實際施作時會發生的
各種狀況。這座約四公尺樓高的試作實體模型，並不在臺中國家歌
劇院工程預算範圍內，而是麗明營造為求好，額外斥資四百萬元所
作的試體。

　　就像一件量身訂製的西裝，得按著身形立體剪裁、手工精製，
事先的打版，每一分用料都是訂做的，針針講究也求快不得。而臺
中國家歌劇院就如同一件訂製服，建築結構中所使用的鋼構，沒有
一支的尺寸是相同的，每個構件完全都不一樣。臺中國家歌劇院精
細的工程，不像是蓋房子，而是像雕塑，每個部件幾乎都是手工打
造。

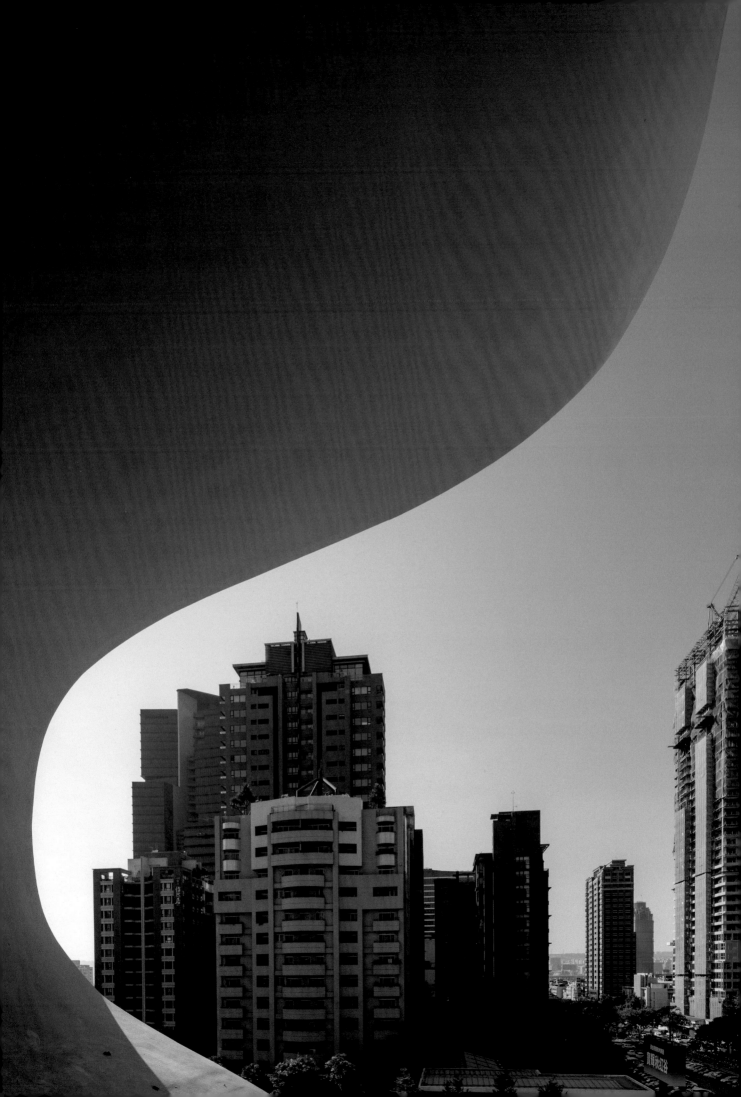

扛下第一線，自建工廠

　　除了工程技術上的連番挑戰，營造團隊還遭遇了意料之外的
「人禍」。就在開工一年多後，曲牆試作成功，國家歌劇院案的成
功曙光乍露，沒想到位於桃園的鋼筋結構承包廠突然惡性倒閉，而
且還先領走了工程款。麗明營造在財務上不僅有所損失，最讓人跳
腳的是前期研製鋼筋鑄造工法花費太多時間，用掉了預定的計劃工
期，原先曲牆的鋼筋就是事先在桃園包商工廠完成預件組，再運送
至臺中的工地組裝。包商卻突然倒閉，讓臺中國家歌劇院的施工一
度停擺。

　　命運之神像惡作劇般，在坎坷的路上，再次布下障礙，考驗著
麗明營造克服困難、繼續向前的決心。

　　與其受制於人，不如全盤掌握材料與工程。專案負責人黃明晴
在評估損失與補救方案後，大膽地提出自建鋼筋桁架工廠的計劃；
但是這麼做會讓麗明營造再投入上億元的建廠成本，工期也可能因
建廠有所耽誤。不過，另一益處是麗明可以掌握建材、技術與工
期。

　　吳春山決定充分授權，採納了自建工廠的建議，由黃明晴負責
利用工地內的空地及外租廠房，興建一座鋼筋桁架及一座曲牆組立
加工廠，並且自己採購CNC、天車等機器設備和各種零件，並聘雇
工班，由麗明營造自家的工程師站到第一線，直接指導工班組造曲
牆鋼筋的技術。

　　在鋼筋廠商倒閉後的短短二十天內，麗明營造就把工廠建置
好，二十天後立即開始生產。

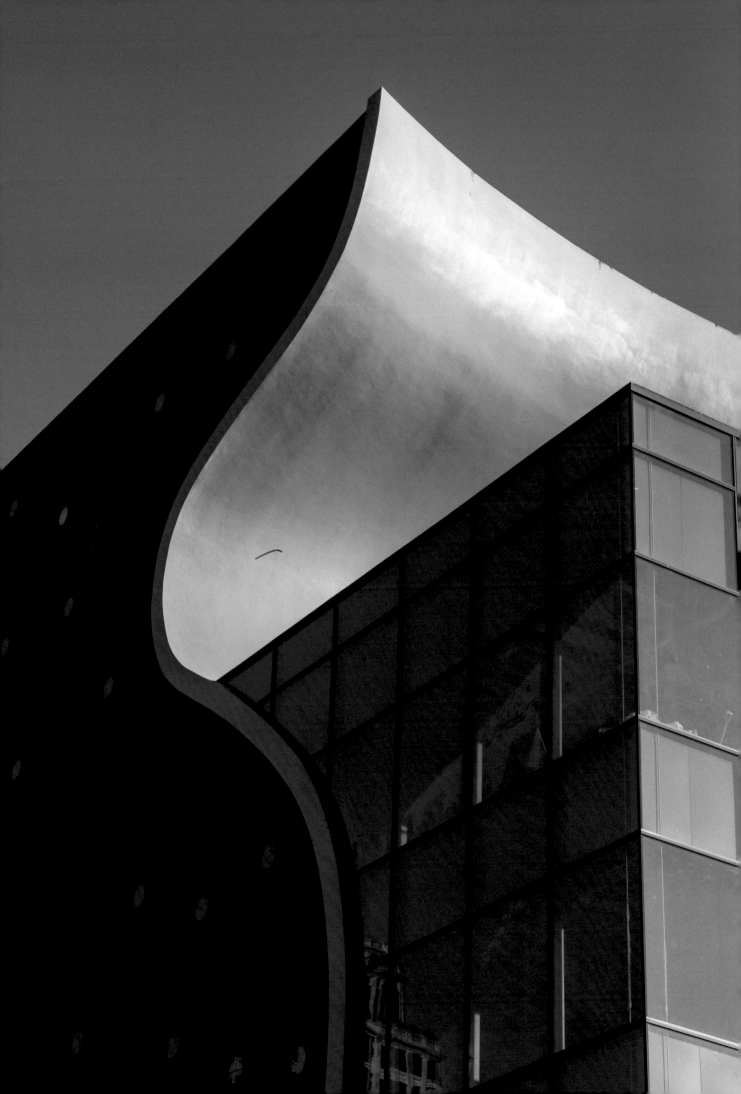

　　承攬工程的營造廠，多是整合各階段工程與下包商，像麗明營造這樣自己跳下來蓋工廠，從購料到製作採一貫化作業，可說創了業界先例。但也正是因為這樣決斷且大手筆的投資，可以在短時間內蓋好工廠接續施工，明快地作出停損。在掌控技術與建材品質後，麗明團隊反而以高效率追補了原先被延誤的工期。

　　日本建築師事務所派駐在臺中工地的建築師，對麗明營造的氣魄相當佩服，他們回憶當時得知包商倒閉的噩耗時，實在心有不甘，正擔心麗明營造可能因此放棄這項工程，沒想到麗明營造反而一肩扛起下包廠商的工作，熟知詳情的伊東豊雄也稱讚麗明營造的決定非常了不起。

　　原本日方以為，因廠商倒閉而停工的期間內，所有的工程進度都是停擺的，直到麗明團隊把工廠建置完備，帶著日籍建築師到現場參觀，他們才知道這段期間並沒有白白浪費，營造商早就對後續的作業做了許多準備。

船破了，還是海撐著

　　歷經包商倒閉的危機之後，臺中國家歌劇院的工程突然像上緊了發條，順暢且加速動了起來。

　　事實上，因為工程技術困難，在工地現場先後有部分小包商退出。雖然麗明的工程師都在事先擬妥工法，但在包商實際施作時仍常常遇到得修改調整或變更設計。包商進駐工地初期，常常不知該從何下手，或者因為等待指令無法施工，按件計酬的師傅因領不到原本預期的工資金額，紛紛求去。

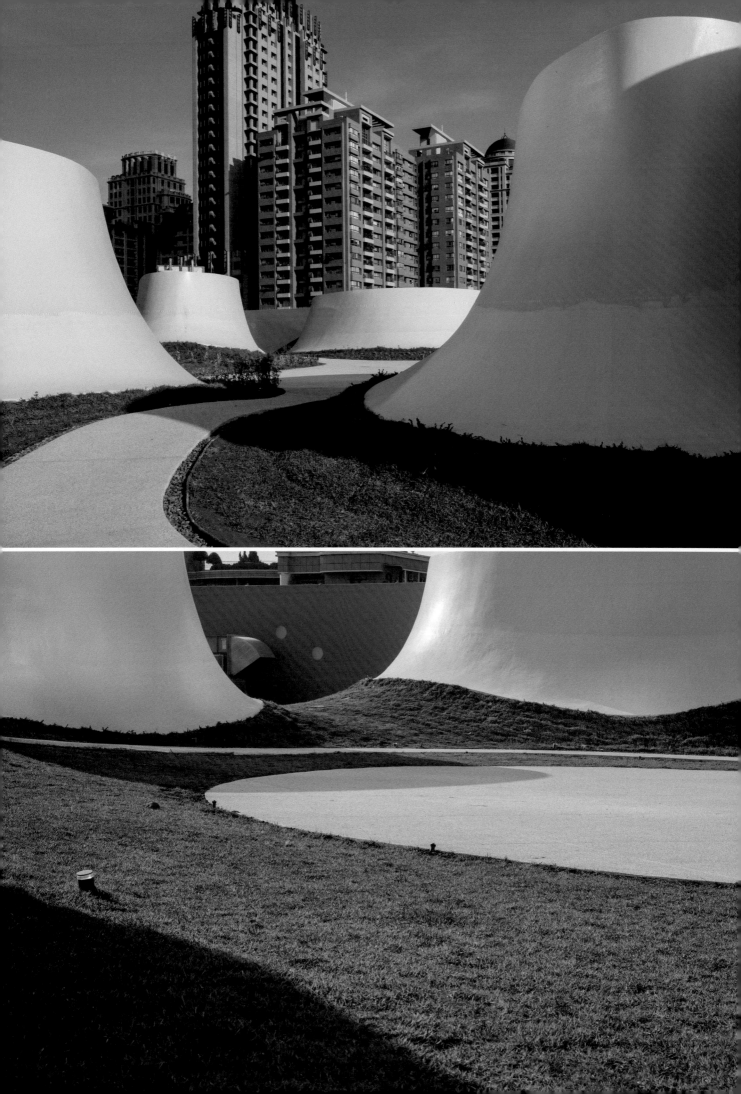

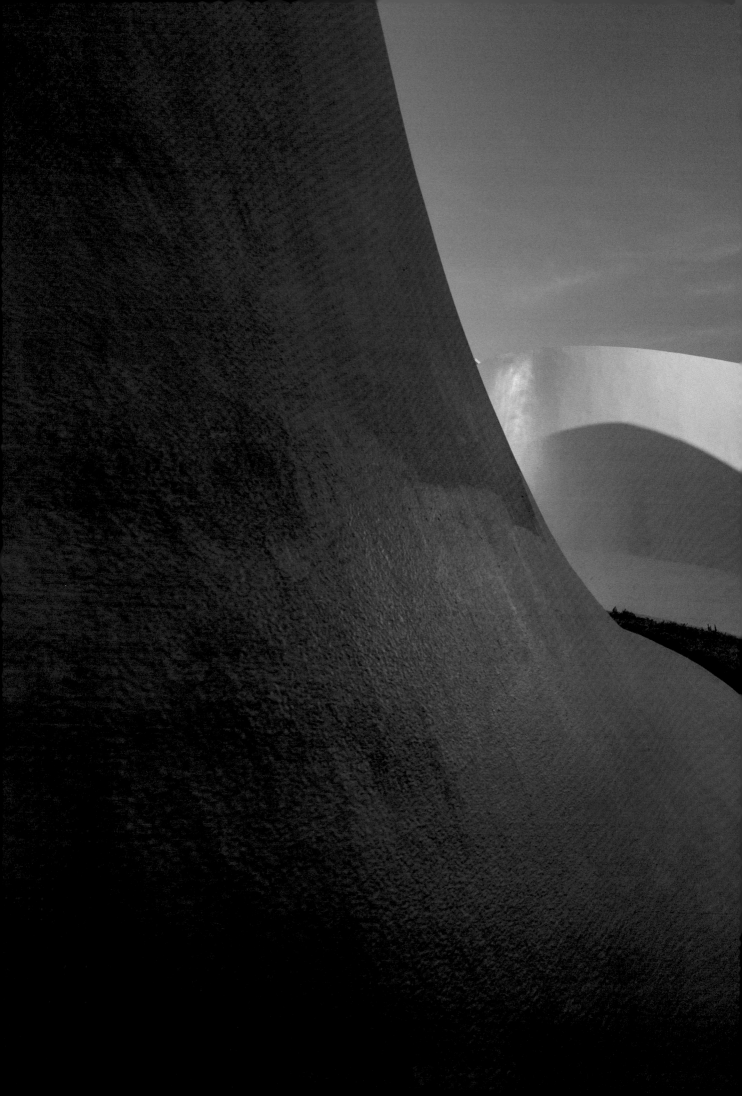

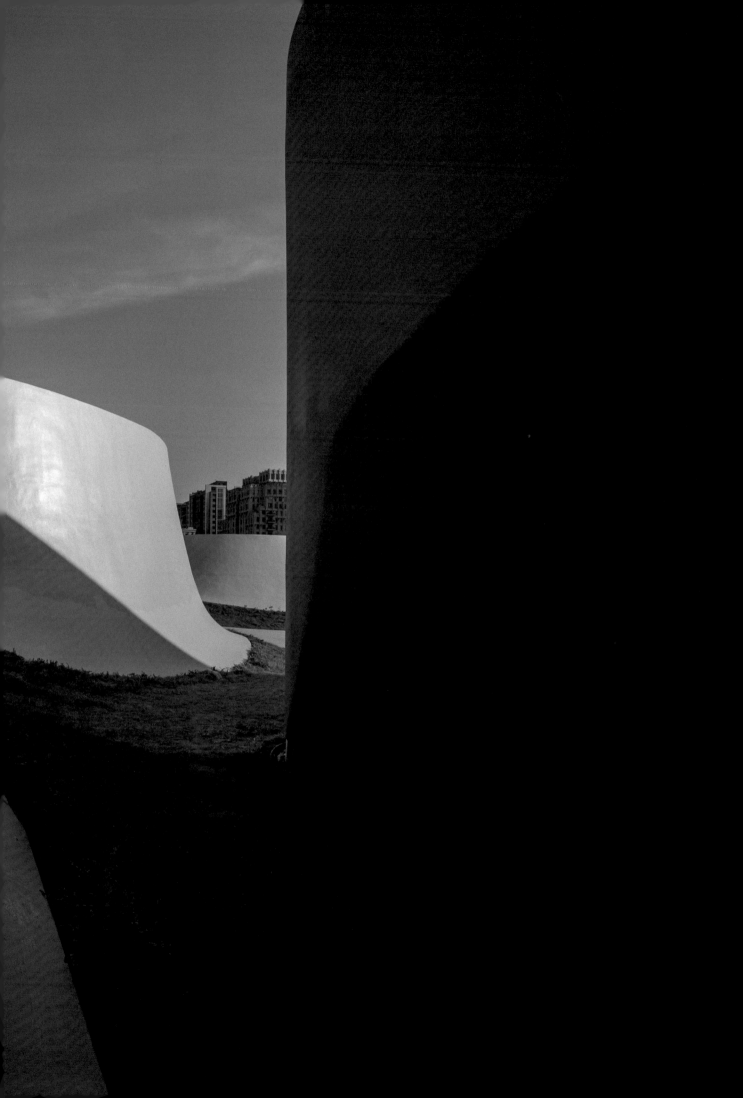

這樣的情況主要是因為包商採取做多少、領多少的給薪方式，如果工程沒有進度，工人就領不到預期的工資。例如，綁鋼筋的工班，是以施作多少鋼筋量為工資標準，板模商則按施作坪數計算。

然而，曲牆結構施作複雜，也超乎所有師傅的多年經驗，因此工班進駐工地後，常常見到的景象是一群人圍著曲牆預定裝立的位置卻個個束手無策，就連老練的工班師傅也總搞不清楚現在的工作進度到了哪個階段。與其在工地空等，部分包商寧可趕緊換個工地賺錢。

吳春山得知包商的難處，特別提出保障工資的承諾。不再以施工進度為請款標準，而是按工數給工資，所有工期延誤的成本都由麗明營造概括承受。

他引用臺語一句俗諺，「船破了，還是海撐著」，既然明知會虧錢仍然承攬了臺中國家歌劇院的工程，那麼此後出現的種種挑戰，都必須責無旁貸地咬牙負擔。「這是做為一個工程人的承諾，」吳春山無悔無怨，但求無愧。

創新，藏在細節裡

為了臺中國家歌劇院這項工程，麗明營造派駐了四十二名工程師到現場，從初期的 3D 模擬和模組試作，施工技術研發與指導，到鋼筋廠的生產作業，全員投注了很大的心力，施工期間取得了多項大大小小的專利與改善工法，也因為創新的結構技術，成為建築學界與業界取經的對象。

許多創新，都藏在細節裡。像是曲牆的形態，沒有一般梁柱

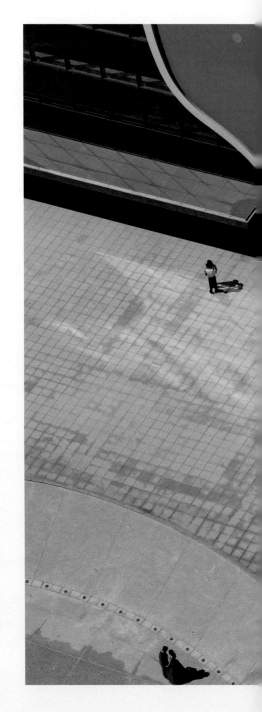

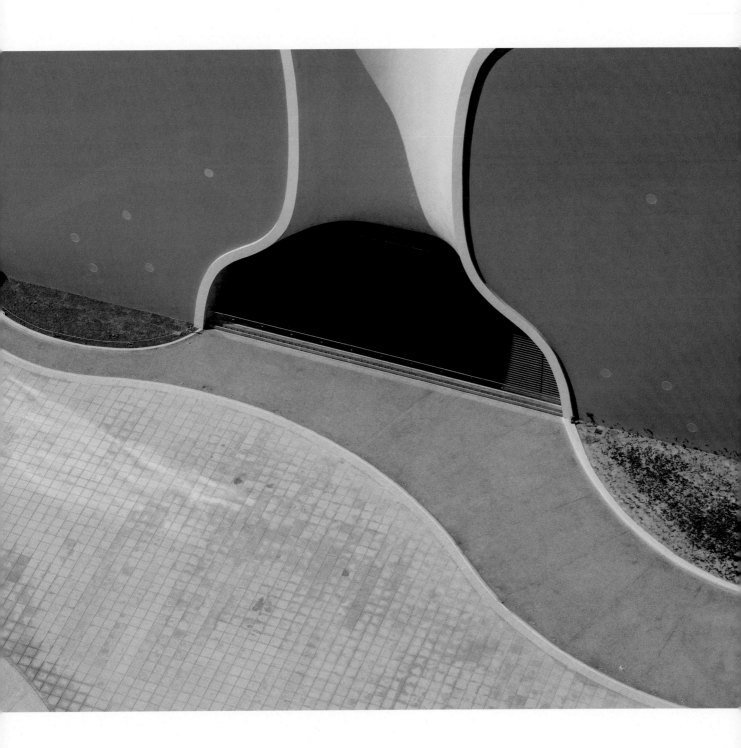

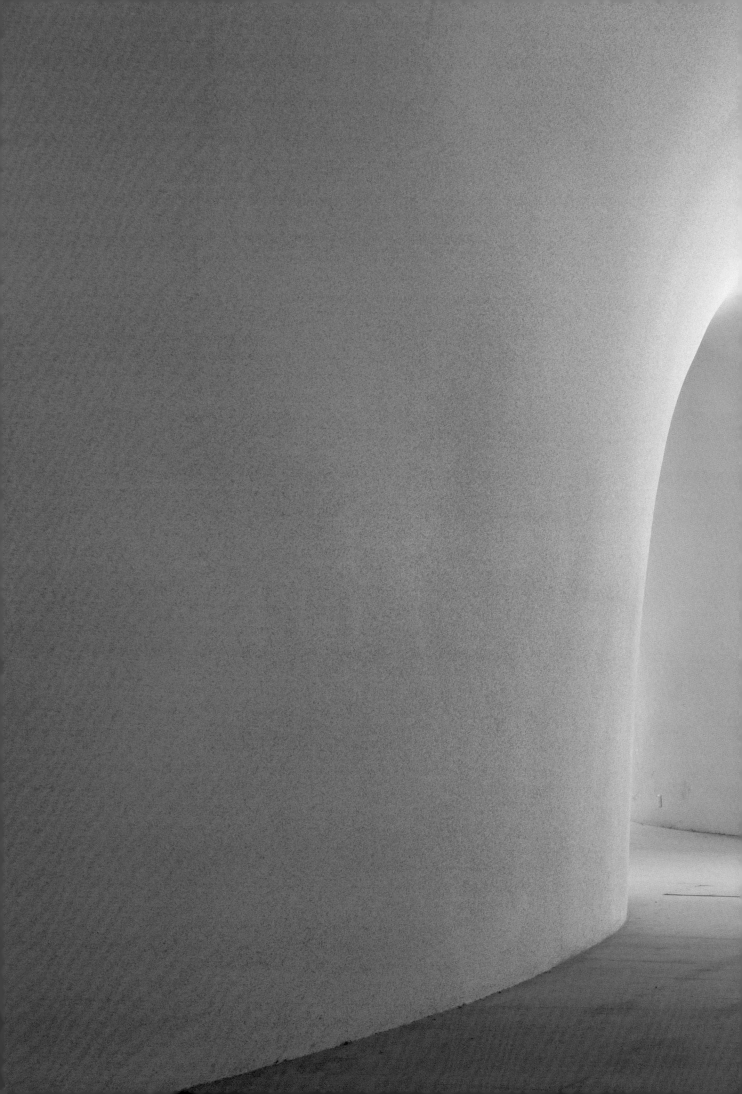

結構建築具備的管道間，可以設置鐵捲門作為防火區劃。麗明營造按照日方設計規劃設置防火水幕，也就是在壁面與天花板預留水霧孔，啟動灑水時就會形成如洗車機噴灑出的水霧牆，達到如鐵捲門般隔熱、隔煙的效果，優點是水幕本身有降溫的效果，在視覺上可穿透，便於觀察火勢狀況。

設計單位導入的防火水幕設備雖然不是創舉，在臺灣卻是相當少見的設施，尤其是應用在臺中國家歌劇院大規模蜿蜒的曲線牆面。這項創舉並沒有涵蓋在國內建築法規的範疇，為此，光是水幕防火設備的認可審查，就送審五次，創新的「水幕防火設備」也因此申請到內政部營建署新技術、新工法、新設備的專案認可。

此外，全館沒有壁面隔間的臺中國家歌劇院，空間通透連貫又寬敞，尤其大廳尺度挑高，對於空調設計形成一大挑戰。如果把空調出風口設置在天花板，不僅管線等配備得合乎挑高空間需求而十分耗材，也因為距地面人體可感溫的範圍太遠，冷氣效能不彰。

為了避免耗能的問題，臺中國家歌劇院一樓大廳的空調採用國內公共建築少見的輻射冷卻地板，直接在地板底下鋪設冷水管，以輻射方式冷卻空氣，讓室內變得陰涼，並設置出風口低速補充外氣，不僅耗能較低且不會產生不快的冷風，達到更舒適的降溫功能。

不自限於「按圖施工」的營造方角色，麗明營造在施工時也會對設計方提出建議。例如，建築物深灰色外牆原先設計的圓筒窗，其中僅有部分圓窗是真實的玻璃窗，在夜間可向外投射出室內光線，另一部分圓窗考量室內劇場舞臺無須採光，所以純為裝飾，並未配置燈光功能。麗明團隊在施工時，考量到圓筒窗可能有漏水與清潔問題，因此建議將部分實窗改為雙層窗，內部多做一層可上鎖

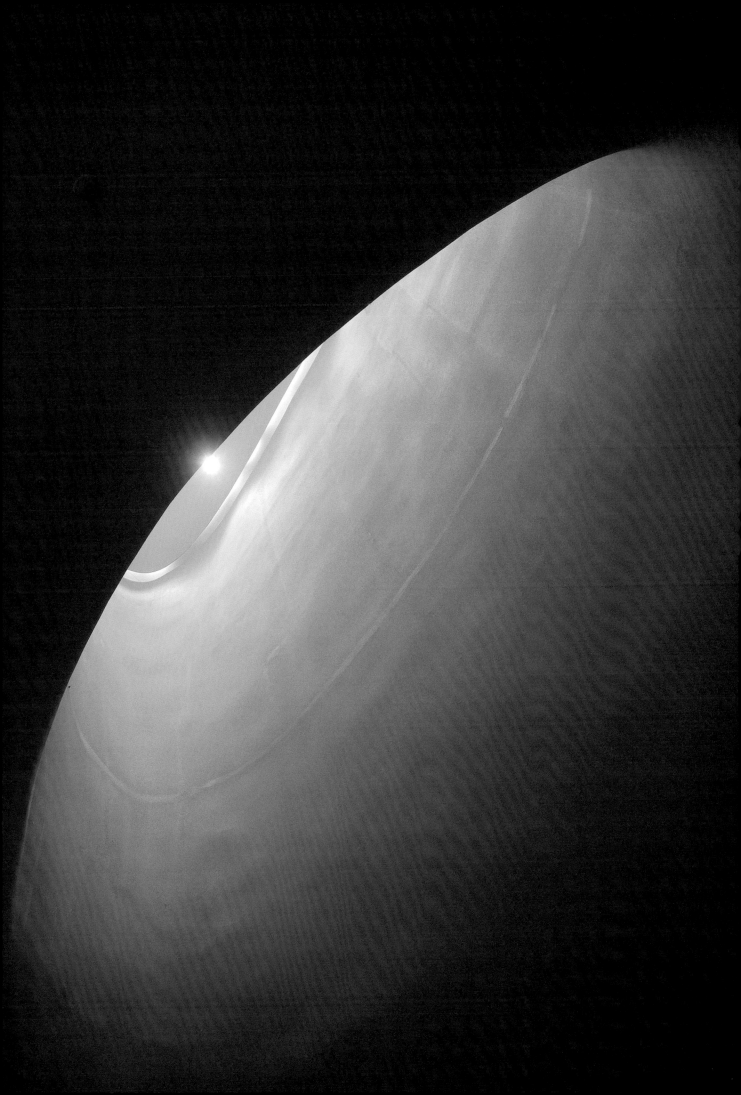

的活動圓窗增加隔音性能，也方便日後清潔維護；至於裝飾性的圓窗也在內部埋設LED線燈，搖身變為燈飾，如此周到的設想也獲得設計方的認同進行設計變更。

「建築是活的，講究的是平衡，因此工地現場的狀況，不一定如設計圖面必定侷限於所預設的框框內極小誤差。」負責監造的楊立華建築師表示，臺中國家歌劇院的工程，有許多變更設計，大部分屬於更細微的改善工法，也有部分是應業主要求而做的調整。「設計端與營造方為求盡善盡美，在施工時共同研究出改良工法，其實是不計成本的做法。」楊立華點出團隊共同的心聲。

跨國合作的衝突與磨合

相較於臺中國家歌劇院工程進行中遭遇的種種困難挑戰，臺灣與日本建築業的跨國合作本身，何嘗不是一種創新與衝擊。吳春山笑說，這是「磨出來的」。一開始，結合日本、臺灣的跨國工程團隊，不光是面臨工法與技術的挑戰，還有許多文化的衝擊與磨合。

陳水添舉例，臺灣的營造業慣用「公分」做為最小單位，但本案日本設計監造團隊卻習慣「毫米」（○·一公分）為精算單位。兩相對照，日本團隊要求的精細度較高，容易在與臺灣團隊溝通時，產生認知落差。

為掌控品質，日本團隊針對施工過程中的各種改良做法，皆會要求營造廠必須提供完整變更做法的差異比較報告，並且得經過審核後才能同意變更做法，據此設計監造單位另外還要辦理變更設計。

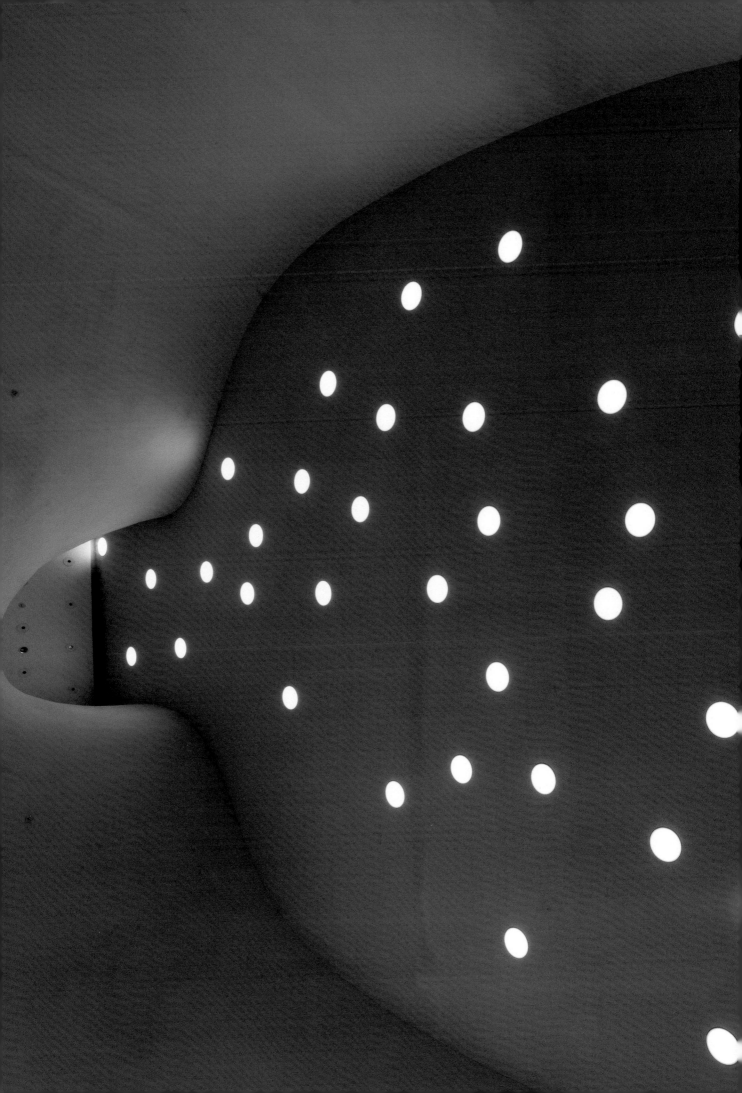

　　然而，為了對應公共工程的要求，繁雜的文書往返，常常耗費麗明工程團隊過多心力與時間，臺日雙方甚至為此產生矛盾，反而拖延工程進度。經過一段時日之後，麗明工程團隊求好的誠意被看見，日方也理解在臺灣公共工程的做法，除了技術面的檢討外，還有大量文書送審作業。幸好與市府、專案管理單位和日臺監造團隊，協調出每周定期晚間加班開會，針對營造廠提案，加以檢討取得共識，才簡化了原本文件逐層審核往返的數量與程序，大家慢慢磨出信賴與默契。

　　楊立華建築師坦言，跨國合作案總會發生諸多不足為外人道的衝突與磨合，也因此，彼此的團隊之間才有產生新火花與創新的做法。以大矩聯合建築師事務所來說，雖然已是臺灣少數與日本建築師界有超過二十年合作經驗的建築師事務所，但是卻很少涉足政府的公共工程，而本案勢必要面對施工中各式各樣調整的挑戰，所以戰戰兢兢投入事務所菁英應對，期間不厭其煩向伊東事務所溝通國內公共工程的制度與做法，以提前將相關程序完備，幸好團隊內都相互理解信賴，才得以完成。

　　然而，臺灣的公共工程法規著重「防弊」，預算編列和執行都十分嚴苛，對於承攬的業者來說就像設下多重障礙。連伊東事務所在議約階段都很困擾地提出疑問，「為什麼契約中存在各式各樣高額的扣罰？業主和設計單位應該是信賴的結合，是相互尊重與配合關係，而不應是主僕關係。」幸好市府後續實質上的信任與支持，在制度內盡了最大的努力。

　　從建築師的角度來看，從設計走到施工階段，是從白紙到實物逐漸成形的過程，在現場想要些許調整設計或施作的方式，是非

常自然的情形。只要不影響品質、工進及預算，對整體工程又會更好，而願意花費人力作業，真正貼心為業主辦事，毋寧是應該被鼓勵的事情。但是，公共工程法令卻要求是按圖施工，好像按設計發包圖施作就會盡善盡美，就算廠商不要求增加預算，自發進行改善工程，仍然多數會被視為有所瑕疵，甚至被當作弊案處理，所以衍生了各單位過多的文件作業。直到完成，伊東事務所仍對於公共工程對設計監造，甚至是施工單位的不信賴感，仍然無法完全理解，認為對臺灣建築的提升有所妨礙。

由於臺中國家歌劇院案採設計與營造施工分開招標，實際執行時臺日兩方成員對於工地管理的認知，存有極大的落差。日本的觀念是「監造是設計的延伸，同為建物實踐的一體」，為避免設計圖可能有未盡周詳之處，原本就會在施工現場隨時調整。但，臺灣公共工程的觀念則是工程啟動後，就與設計方脫軌，營造廠只須按圖施工照章行事，端賴監造單位採取不停抽查的方式加以把關。

在細部階段為了確保臺日雙方的目標一致，伊東和大矩事務所，雙方派員在臺北共同組成跨國十幾個人的專案工作室，雖有角色分工，各面向工作卻寧可重疊，並緊密溝通，以避免誤判或遺漏。就這樣花費半年的時間，才把發包書圖做完整。

但到了施工階段時，現場為了彌補落差，除了一般公共工程品管制度的品管人員監造外，臺日雙方也派出設計人員駐地，協助查核現場施工圖，確認材料及檢討承商所提施工工法，期間免不了常有設計與施工之間的落差，而需要修改。臺灣的施工業者面對凡事要求精確的日方，合作之初，也有一段需要彼此協調的磨合期。

曾派駐日本，有設計及現場監造經驗的楊立華建築師表示，在

日本，施工前營造商都會先了解建築師事務所企圖表達的設計想法
及追求的目標，再根據自己的經驗提案，與設計端討論各項用料與
施工方式，待各方有一致的觀念後，提出完整的施工圖和施工計畫
審核，現場實際施工時就很順遂。在臺灣情況則大不相同，往往事
先溝通檢討不足，施工經驗認知差異，通常是到了工地現場再看情
況解決問題。「日本採取事先通盤檢視、找出問題、確認目標再動
手，屬於計畫性收斂式的處理方式。臺灣則是依舊有經驗，抓個大
方向，問題發生再處理，現場的反應快、決斷力強，是應變性發散
式的解決方案。但對複雜的工程就容易出狀況。」日本建築營造業
分工精細、極度標準化，但場景換到臺灣，就會發現彼此文化與作
業習慣存在極大落差，在本案日方監造人員就經常拆解到了解每一
個施工步驟的具體內容，做相互的意見交換和確認，這也使麗明營
造在施工計畫性上逐步成長更臻縝密。

蓋出跨時代建築的氣魄

伊東事務所專案建築師鄉野正廣就表示，從麗明營造身上看
到臺灣的營造業具有一股決斷力和氣魄，有當下決定就去做的高
效率，有時看起來像是大而化之，或是施工時也不一定全照計劃
去做，但是在計劃仍看不到前景的情況下，依舊勇敢去做的這份精
神，或許才會使這個不被看好的設計化為現實。

臺日建築設計業也有不同的產業文化，其實與整體結構有關。
在日本，建築設計公司分為兩種類型，一為大規模組織型事務所，
內含結構、機電等專業顧問，如：日建設計、三菱地所設計等大公

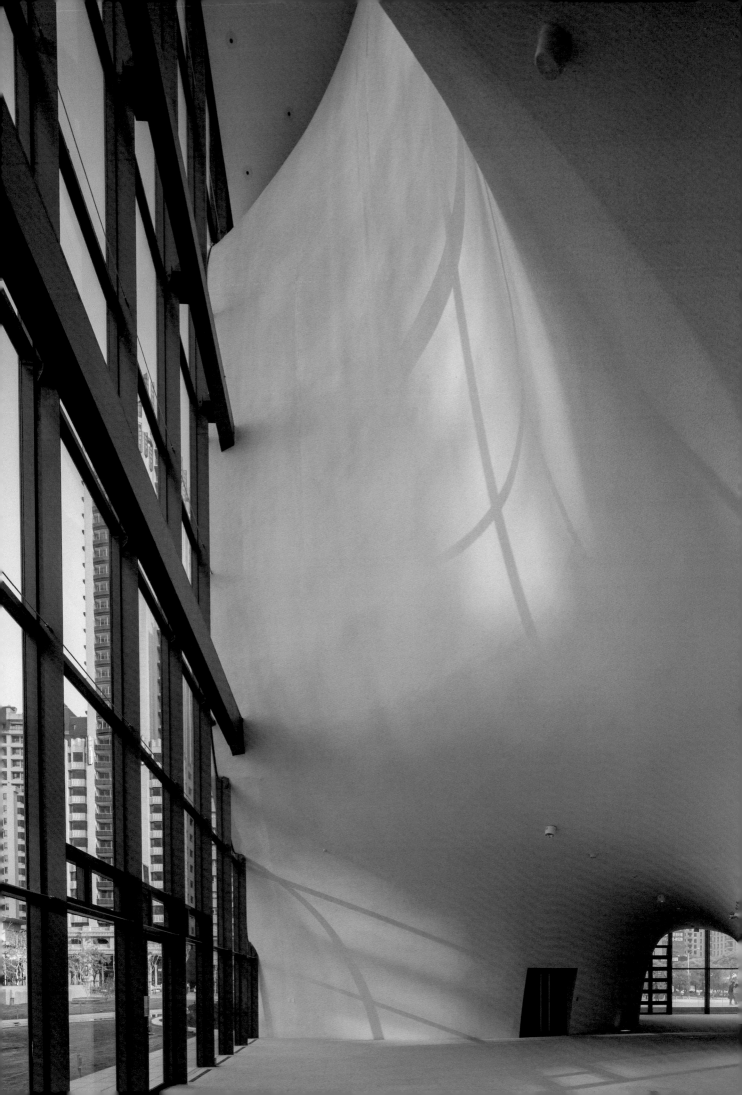

司，也有像大營造廠的設計部，如：鹿島建設、大成建設、竹中工務店等，設計作品穩健而技術先進。另一類則是以建築師為首的工作室型態，許多著名的建築師事務所的規模也不小，伊東豐雄就屬這一類型，個人風格極強，以創意取勝。兩者間或有競爭，也有合作，且相互擷取養分，共同構成穩定中有突破的專業樣態。

更特別的是，日本社會對於能擁有自用住宅是一生夢想，這提供了年輕建築師可以發揮的環境，伊東豐雄就是一個例子。年輕時，他設計小型住宅，及參加競圖，經歷與營造廠良性的互動與支持，逐步累積紮實的經驗與知名度，直到他五十歲以後，才真正進入建築設計生涯的黃金時期。由於有整體營造產業的支持，日本可以產生多位國際知名的建築大師，也因為如此，當日本建築師來臺從事設計，格外會感到奧援不足。

也因為臺中國家歌劇院實在太複雜，大矩事務所與營造廠商，都耗損了許多人力。跨國團隊的共同合作，難免有摩擦與低潮期，日本建築師駐場人員會在下班後聚餐小酌抒壓，有時則是臺日雙方聯誼歡聚；楊立華建築師的私房解藥則是到東海大學看看路思義教堂，「想像著六〇年代的人們為了理想，在欠缺現代化設備的狀況下，能以樸實的材料、很多匠人的手作，就能蓋出這樣一座引領跨時代風潮的經典建築物。讓後人在無助時能得到安慰與激勵。」

「這個工程的難處散在各處，所有人都必須丟掉既有的工作習慣，力求在每個階段、每個步驟都得做到精確。」施工期間，來自日本、臺灣的跨國業主、設計與工程團隊，在種種可以預期，卻又出乎意料的艱巨挑戰中，以智慧與意志力一起摸索、不斷溝通、尋求解答，達成共識，才能走出迷障。

從發包到完工，歷時五年的溝通與磨合，臺中國家歌劇院終於在二〇一五年完全竣工。

　　「只要站上起點，不離開跑道，就可以抵達終點。」正是因為這樣的決心和堅持，臺中國家歌劇院這棟建築，真的從夢幻似的藍圖，在臺灣變成了真實的建築奇景。

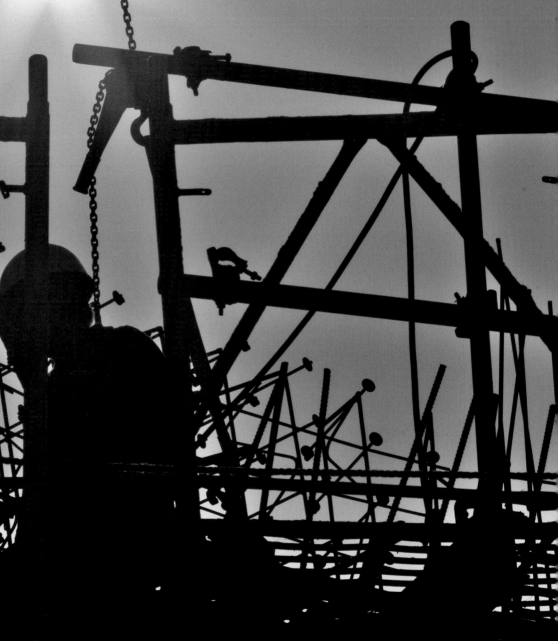

Masterpiece

向無名英雄
致敬

二〇一五年十月，臺中國家歌劇院拉開序幕，正式開始演出。

玻璃帷幕映照著中臺灣的陽光、藍天，周邊環繞著綠地、流水和孩童朗朗的笑聲，這裡真的成為人們生活休憩的城市綠帶。夜晚，當觀眾如酩酊般陶醉於精彩的藝術表演時，雙層圓筒窗投射出來的優雅燈光，讓歌劇院本身的存在，也成為形塑大臺中新面貌的展演。

藏在一場場精彩演出的布幕之後，除了臺中市政府團隊的全力推動，吳春山憨牛般的堅持之外，其實蘊藏了更多酸甜苦辣的人情故事。

其中，麗明營造全公司共有四百多名同仁，在此案最多曾投入四十多名工程師，近全公司的十分之一人力派駐工地現場。即使研發出新的工法，加上精密儀器的輔助，整個工程還是仰賴現場工程師及工作人員日夜趕工。

在承包商離開後，麗明的工程師往往還得留下來繼續未完的工作；原本七點半可以下班，一再延至八點半、九點半，甚至跨日到凌晨一、兩點，許多人只是簡單返家盥洗，又回到工地現場。伊東豐雄事務所為此案派任了八位專員來臺常駐，每個月都須輪流返回日本開會做專案簡報，工程期間故鄉日本還發生三一一震災，不難想見他們身在異鄉內心的煎熬與不捨。

臺中國家歌劇院的落成，各單位都不斷有人進出投入本案，「應該把掌聲留給能夠堅持到最後的工作人員。」從設計階段就投入此案，施工期間時常擔任臺日雙方溝通協調角色的楊立華特別有感而發。

例如：綁鋼筋的師傅，從剛開始被檢查出瑕疵，總會發出怨

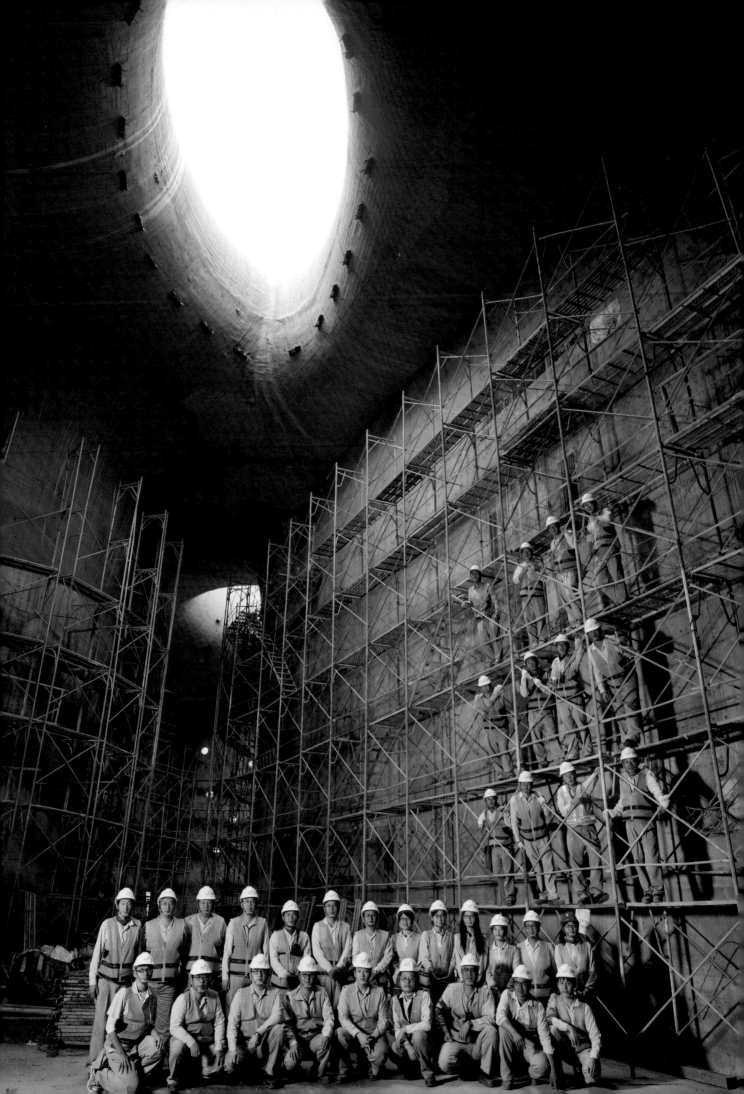

言，隨著工程的進行，逐漸感受到累積出的共同成果，到後來他們
會主動要求建築師來看看自己的工是不是做得夠好。許多參與的廠
商與工班，逐漸在施工過程中獲得成就感，並認為能參與國際大師
伊東豐雄的作品是一生的榮耀，甚至連拆除吊架的駕駛都到處向親
友宣傳自己做了一樁世界級的工程。

為了成就臺中國家歌劇院這項世紀工程，一千八百多個日子的
工程期間內，在工地進出的工人數總計多達十八萬八千八百八十六
人，也就是說，每天上百至數百名工作人員同在工地奮鬥，而他們
的背後牽動著數百個家庭，陪伴並支持一連串艱難工程的進行。

這些未能被一一唱名的英雄，在歌劇院拉開序幕之前，就在
各自的工作崗位上，揮灑熱情與心力，默默地譜出動人且銘心的樂
章。

為臺灣營造業爭一口氣

臺中國家歌劇院專案負責人 | 黃明晴副總經理

若說臺中國家歌劇院的靈魂是曲牆，而蓋出世界九大新地標之
一的靈魂人物就是麗明營造副總經理黃明晴。「第一次到臺北和日
本設計方開會後，我所感到的是從未有過的挫敗感，還摻雜著一絲
羞辱的感覺。踏出會議室後，我就決心無論如何，非得蓋出這座歌
劇院不可，絕對要給臺灣營造業爭一口氣！」和臺中國家歌劇院奮
鬥了五年的黃明晴，以平靜口吻，緩緩說著他成為歌劇院專案負責
人的「初體驗」。

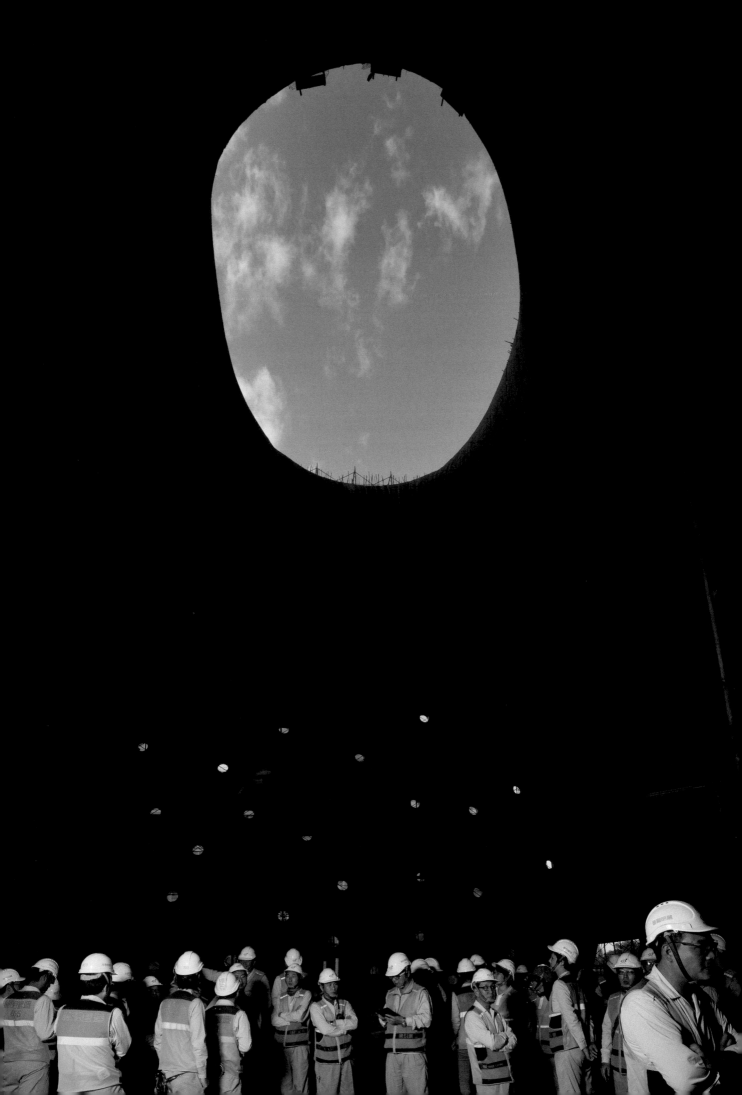

　　一九九八年十一月黃明晴進入麗明營造，二○○九年臺中市政府找上麗明營造評估臺中國家歌劇院案時，他任職處長，當時正負責臺北市一棟壽險公司的企業總部大樓工程。「在報紙上得知公司可能會承攬這個案子，我心想自己所負責的工程案還在進行中，應該不會輪到我負責。」孰料命運之神將指尖輕輕一點，他竟然意外接獲公司指派為臺中國家歌劇院專案小組的負責人。

　　當時麗明營造設有六名處長，各處同時管理七至八個工地，黃明晴之所以雀屏中選，最關鍵的因素取決於他沈穩、耐磨及高 EQ 的性格。

　　「他的韌性夠，處事沉穩且抗壓力強。由於整起工程浩大繁複，尤其與日本監造團隊勢必得歷經種種磨合，因此我方的專案負責人要能『耐糟蹋』，可以逆來順受，並不死心地找出解決方法，思來想去，此人非黃明晴莫屬。」吳春山說，專案負責人除了專業能力之外，對挫折的承受力與解決難題的戰鬥力至為關鍵。

　　「接到這項史無前例的困難工程，我自己的心情其實很矛盾。一方面感到機會難得，可以挑戰伊東大師的設計；另一方面實在對怎麼施工沒有把握，非常戰戰兢兢。」忐忑不安的黃明晴第一次與日方開會時，就受到震撼教育。

　　「儘管透過翻譯人員客氣的轉述，但我仍然清楚感受到日方代表語氣中的質疑。對方認為臺灣的營造廠對曲牆工程不熟悉，得花很多時間才可能搞清楚。」黃明晴明白這是一場專業且求好心切的討論，可是他的自尊心仍然受到打擊。

　　回到公司之後，黃明晴專心鑽研這個案子，但他也無法想像工程到底有多麼困難，因為曲牆結構沒有前例可循。「很多人會問

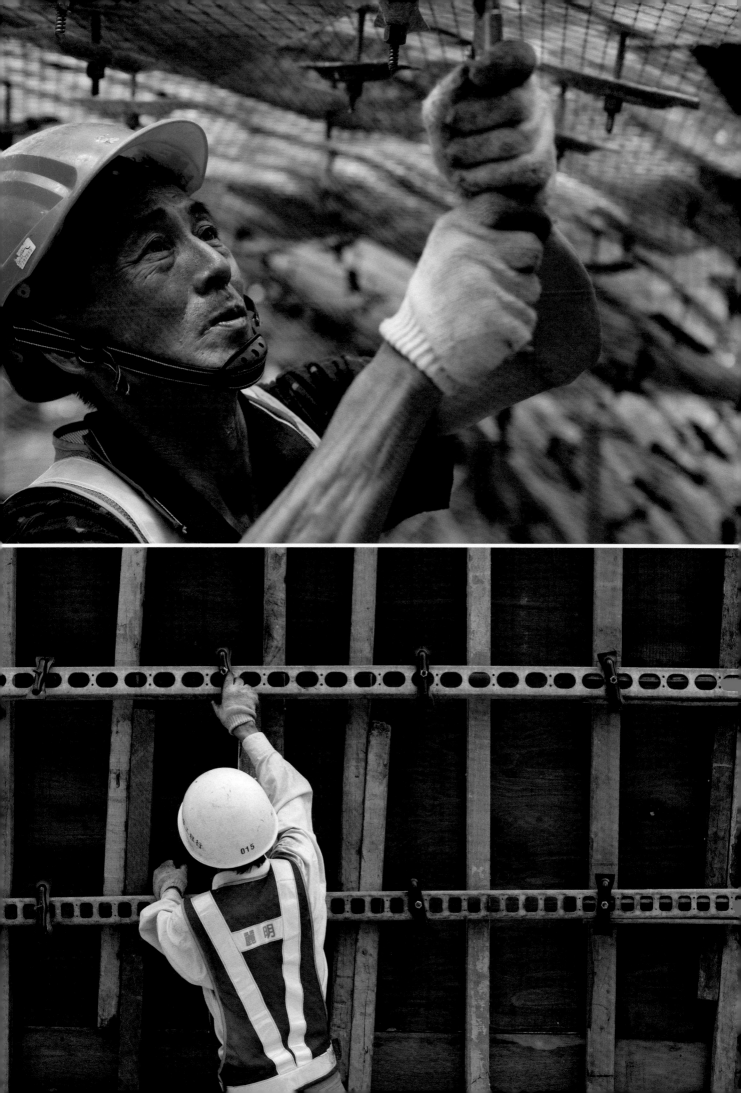

我，臺中國家歌劇院這個案子最困難的地方是什麼？我的答案是，在這個案子裡，找不出哪一個環節是簡單的。」

不僅是工程本身的困難，施工過程中還遭遇被鋼構廠商惡性倒閉的衰事，讓正要起步的工程雪上加霜。

黃明晴指出，如果因為鋼構廠惡性倒閉，造成工期延宕，按合約每延遲一天得付出兩百多萬元的罰款，而且還要將曲牆等鋼構技術重新交接給新的包商，如此一來不僅等於從頭練功，品質也難有保障。

準時完工，品質如一，是營造廠承攬公共工程最重要的兩項承諾。因此，他大膽建議公司自行建廠。一般來說，自設鋼構廠要價一·三億元，這筆金額並不小，但吳春山相信自己培養的人才，獲得股東同意與充分授權之後，麗明營造很快地就在二十天內完成建廠與採購設備的行動。

「其實，不只是鋼構廠倒閉，就連繪圖公司都半路退場，因為這個案子實在太複雜，導致繪圖公司的同仁都為此紛紛離職。」黃明晴只好求助一位老同學周明宏。

周明宏的公司專做 3D 鋼構繪圖，但是一般做鋼構圖的軟體是以線性為架構，而歌劇院案的鋼構圖則是以曲面為架構，因此既有的繪圖軟體根本抓不到繪圖點。為了情義周明宏相挺到底，他特別找了一位寫軟體的高手，為此案量身訂作一套繪圖軟體。

「耐糟蹋」的黃明晴咬緊牙根渡過一千八百多個日夜加班的日子，當初備受質疑的疑慮在黃明晴的堅定與努力下，已轉為讚賞。憑著為臺灣營造業爭一口氣的決心，這棟被稱為「紙上建築」的臺中國家歌劇院，已成功矗立在臺中。

在工地研發出國際專利

臺中國家歌劇院案副主管｜陳建明處長

　　陳建明長年在工地現場練就的技術與管理經驗，就像讓不同介面接合的黏著劑，在歌劇院一案中，整合包商與說服師傅們。

　　「一開始，我也覺得虧本做這個案子實在划不來，但是董事長認為如果能把臺中國家歌劇院蓋好，就證明麗明營造從小咖『轉大人』了，不再只是往昔只能蓋廠辦的地區性營造廠。」為了實踐吳春山的轉大人計劃，陳建明與黃明晴，一人負責執行協調、一人負責統籌決策，分工帶領著整個團隊。

　　陳建明曾拜訪日本營造廠，爭取採合資公司的方式，邀請日本商參與臺中國家歌劇院投標，但遭到婉拒。「對方認為這個案子鐵定是虧本的，根本不需要花時間做評估。但他們也說，如果是一個國際級地標的案子，日本營造廠也會有業者願意賠錢去做。這個表態對我來說深具啟發。」

　　使命感驅使陳建明加倍用心投入這項工程，他不諱言初期與日本設計監造團隊產生不小的隔閡。「日方擔心我們不夠了解這項工程，總是要求我們準備各項簡報。諸多繁雜的文書往返，讓我們苦於一邊趕工，還常常得熬夜回辦公室製作書面報告，實在令人受不了。」陳建明說。

　　日方講究精確，凡遇到施工細節有所變動，便要求營造方提供完整報告，再經由駐臺灣的日本代表匯報給日本事務所後，取得認可才能放行，這樣的一板一眼讓被工期追趕的營造團隊十分焦急。

　　一來一往一段時間後，陳建明與日方取得共識，如果遇到工地

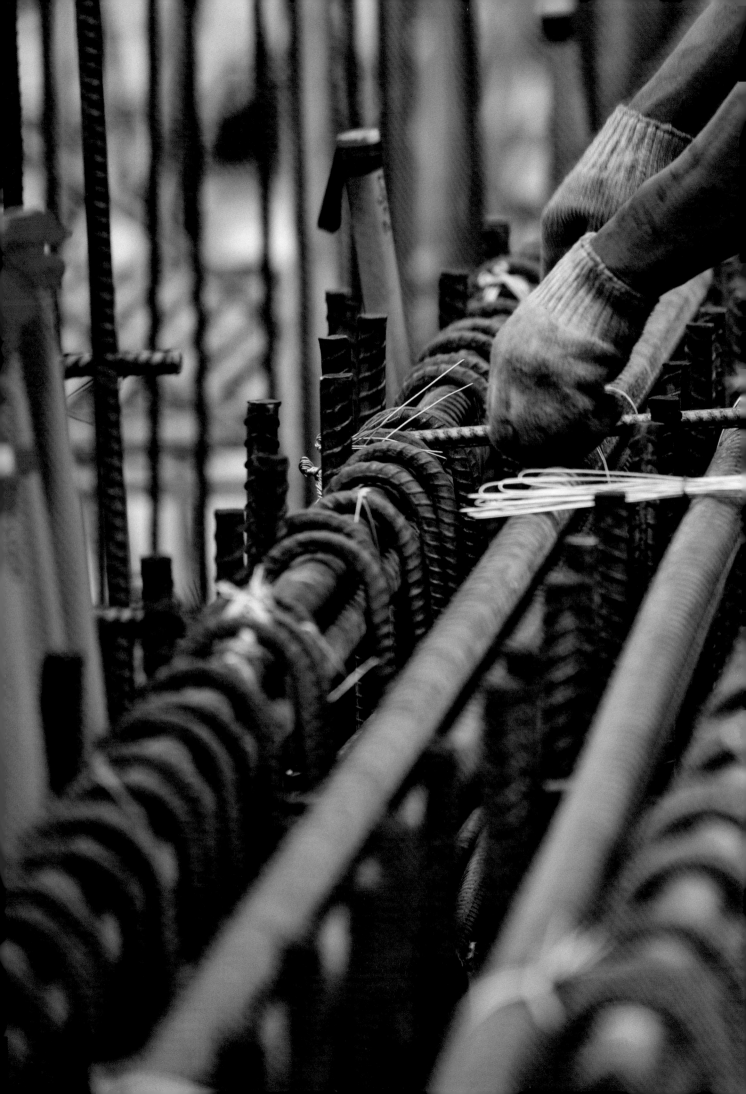

現場需採改善工法時，會先以口頭報告方式，請日方駐現場人員傳達給日本公司並協助製作文書報告，至於詳盡的書面簡報再由麗明的工作人員之後補做，才讓工程得以順暢進行。

頂著平頭、雙眼炯炯有神，陳建明談起工務就能讓人感受到他的熱忱。他說設計端預擬的工法，拿到現場實施，或多或少都有調整的空間，這是因為實際施工時才能發現圖面上看不到的潛在問題。

例如：製作曲牆時綁模用的金屬網，原先設計的綁紮法不夠理想，會因鐵絲束結難以控制，強度不足發生爆模。為找出更好的解決方案，陳建明帶著同事去找其他的材料，研究出裝拆模效果更好的零件；在面臨曲牆綁模與灌漿的瓶頸時，他更帶著同仁在工地現場研發出「珠牙螺桿專利工法」，同時也調整混凝土材料的配比，提升灌漿效率。

「我們自行花費做了試做的模型，經試驗改良之後的灌漿高度，從日方原先設計的九十公分，提高至一‧五公尺，後來再提升至三公尺。」陳建明除了從營造端回饋許多改善工法之外，被師傅們暱稱「小明」的他，也是工地現場的最佳潤滑劑。尤其這樁複雜的工程，讓許多擁有二、三十年經驗的師傅們一個頭兩個大。陳建明不僅得花許多時間與心力，激勵現場同仁的士氣，連承攬下包的工班及師傅們被挑剔到惱怒的時候，也全靠他協調與勸說。

「這不是一般的案子，工程師不能只出一張嘴，全都要捲起袖子帶頭做。工程師得學習一套新的工法，很辛苦，還有人做到哭出來。但是說動了工程師還不夠，他們還會遭到工班師傅們的抵抗，因為對這些老師傅來說，都在工地做二、三十年了，還要人家教

嗎？」陳建明對團隊所遭遇的困難，瞭若指掌。

談到管理與收服人心的祕訣，陳建明連眼睛都笑著說，對工班師傅要放手，對同仁要激勵。「如果師傅不願意聽你的，就只有放手讓他們去做錯，等他們錯了就會回過頭來信服你，聽你教他們怎麼做。如果是同仁們陷入挫折與低潮時，我則會告訴他們，營造這條路很長遠，困難與痛苦是一時的，但一輩子可能只會遇到一個伊東豐雄的代表作。」

幾乎把全副心力都投注在臺中國家歌劇院的他，因為五年來以工地為家的日子，難免被家人責難與抱怨，更因此犧牲了許多寶貴的親子相處時光。

自己嘔心瀝血參與的臺中國家歌劇院壯闊落成，再回頭看著獨生子，卻像是突然從幼兒園的小娃娃，成長至小學五年級、即將進入青春期的大男孩。陳建明感慨地說，「這五年來的辛苦，換來的是金錢買不到的價值感。很感謝另一半願意體諒，也對錯過孩子黃金的童年期感到可惜。」

但他不後悔，因為在決定成就人生僅此一次的挑戰前，早已覺悟犧牲生活品質是無法避免的代價。至少，現在他可以自豪地對兒子說，「世界級的臺中國家歌劇院，是爸爸全程參與興建的！」

慕名而來的熱血青年

臺中國家歌劇院案工程師｜郭兆閎

相較於許多人無奈被挑選進這個苦差事，年輕的郭兆閎則是自

己找上門來討苦吃。

郭兆閎是建築本科系畢業，學生時期就相當傾慕建築大師伊東豐雄。畢業後，他曾在臺北的建築師事務所擔任繪製設計圖的工作，對建築業抱有熱誠與理想。「我從報章得知臺中國家歌劇院的國家競圖，由伊東豐雄獲獎，之後由麗明營造承攬，就下定決心要參與這項超級工程。」家住臺北的郭兆閎把履歷寄到臺中的麗明營造，毛遂自薦爭取加入這項工程。

面試官黃明晴帶著微笑說，衝著伊東豐雄來的不只郭兆閎一人，但是只有他吃得了苦且待到最後。「我非常欣賞勇於毛遂自薦的年輕人，他的個性具有理想性，又很聰明，就算遇到不是自己職責範圍內的問題，也會主動尋求解決之道。」

郭兆閎說，自己可以堅持到最後，純粹是對建築的滿腔熱情使然。「我想知道這個案子是怎麼一點一滴捏塑出來的，它完成之後又會是什麼樣子，也更想親身見證，從圖面到實體，每個階段這棟建築的樣子。如果半途而廢，我會覺得對不起自己。」

絕不半途而廢，正是麗明人的特質。郭兆閎笑說，自從二〇〇九年九月一日到麗明營造上班以後，自己就像「種」在臺中國家歌劇院的工地裡了。雖然這份工作和以前待在建築師事務所裡專職畫圖的工作內容差異很大，卻幫助他更了解實際施工時的各種細節。

五年前，郭兆閎從雜誌上看到了臺中國家歌劇院的設計圖，內心不由得讚嘆它的超現實，當時他曾忍不住和母親分享這項大師的作品與自己的想法，後來如願到麗明營造上班，親身參與這座建築物從無到有的過程，期間除了幾次休假回家之外，父母親都還沒有機會到臺中探訪。

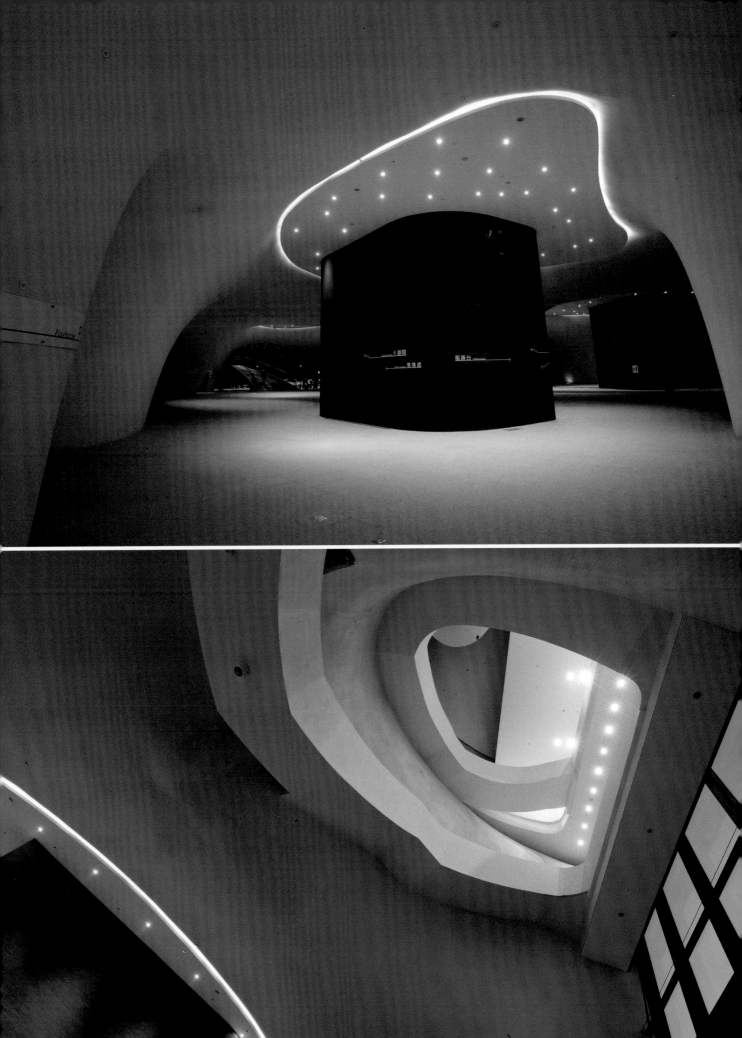

　　如今，這個令他傾慕的大師作品真的在自己的手上落成了，他最想邀請父母親臨現場，看看他們的兒子所參與的心血結晶。

天天高壓度日

勞安管理員｜邱素萍

　　「零工安事故」是臺中國家歌劇院工程中，另一個令人眼睛一亮的傲人紀錄。尤其這是一個地面具不規則曲度，施工過程中，現場充滿結構支撐架與工作用鷹架等器械設備與工具的場域。現有勞安法規與工安法規都無法涵蓋這樣一個充滿變數的工地，竟然可以在施工期間，完全零工安。

　　在充滿陽剛味的工地裡，仍有不少女性工作人員的身影，勞安管理員邱素萍就是其中一人。她的家鄉在屏東，與先生都在營造業服務，因此長年隨著工地遷徙，夫婦倆也常常分隔兩處。在二○一一年加入麗明營造之前，邱素萍在國道高速公路局服務，被派到臺中國家歌劇院工地擔任勞安管理員期間，先生則在宜蘭工作，夫妻兩人休假時間鮮少重疊，偶爾也引來抱怨。

　　「來到這個工地之後，我才發現前一份工作真的好輕鬆。不過因為無法跟先生一起休假，家事就得由他多負擔些，難免會被念上幾句。」邱素萍到臺中工作一年多後，曾經想辭職回鄉，但拉住她的是與同事們培養出的工作默契，加上公司很照顧同仁，自己又在氣候宜人的臺中住習慣了，也就捨不得離開了。

　　麗明營造對工地安全的管理，採因案制宜，向來不預設固定預

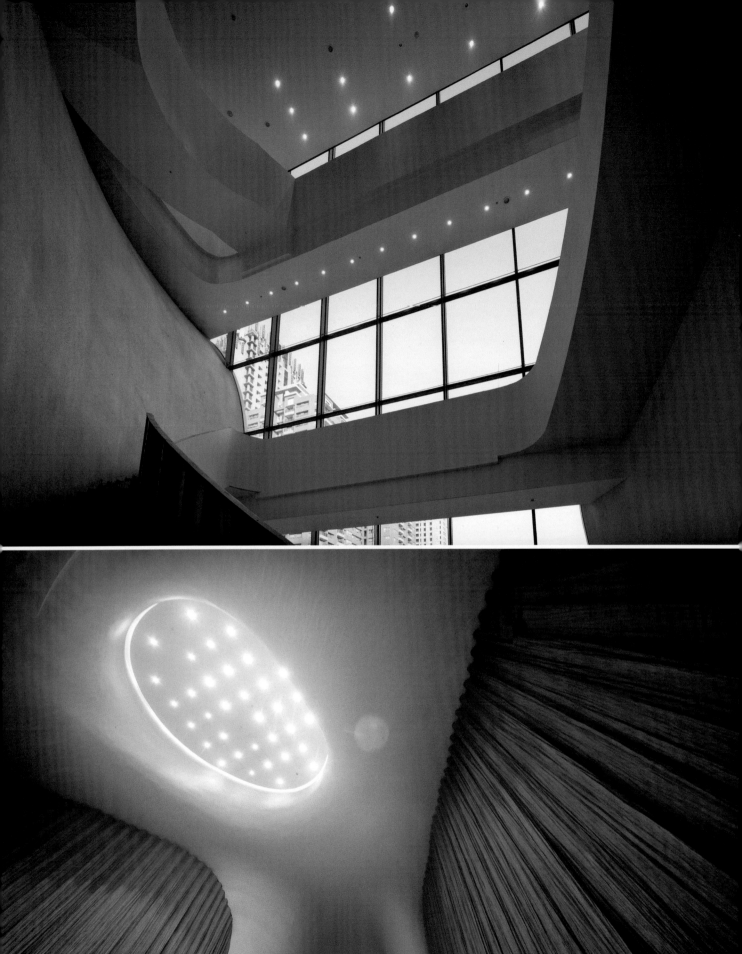

算加以限制。考量臺中國家歌劇院的高低不平的工地，使得工作人
員大部分時間得走在曲面上，鋼筋結構也非平整，因此防護措施的
規劃與設置同樣得量身打造。

　　勞安管理師就像工地裡的糾察隊，邱素萍身處男性多於女性的
工作場所，卻一點也不顯得侷促，女性的柔軟特質反而有助於與工
班師傅協調與溝通。因為工作帶來的成就感，讓邱素萍即使常常得
加班，也不以為意，旁人看來在工地裡高高低低爬上爬下的苦事，
也難不了她。整日巡察工地，讓她穿壞了四雙鞋底部有鐵片的工地
安全鞋，標示了邱素萍參與臺中國家歌劇院工程的印記，更成為與
同事之間津津樂道的光榮徽章。

一場華麗的冒險

　　臺中國家歌劇院，是一項史無前例的建築設計，也是伊東豐雄
集結建築理念之大成所做的設計。他的建築設計概念數十年來不拘
泥於一型，既有所流變，也蘊含一再演化推進的思維，這棟建築具
體呈現他的主張，將人與空間的關係回歸到趨近自然，著重返璞歸
真；而建造這棟建築最困難的，也就是擬真。

　　要蓋出這座擬真建築，過程有如一場華麗而真實的冒險。

　　從一張被稱為「全世界最難蓋」的夢幻設計圖，到成為「世界
九大新地標」的偉大建築，臺中國家歌劇院得以傲然呈現的背後，
是一群不服輸的在地英雄，嘔心瀝血的努力和堅持。

　　一個城市的建築往往代表著當地人們的生活與文化；一座令
人讚嘆的建築，必定象徵著其所在的城市與市民所具備的內涵與能

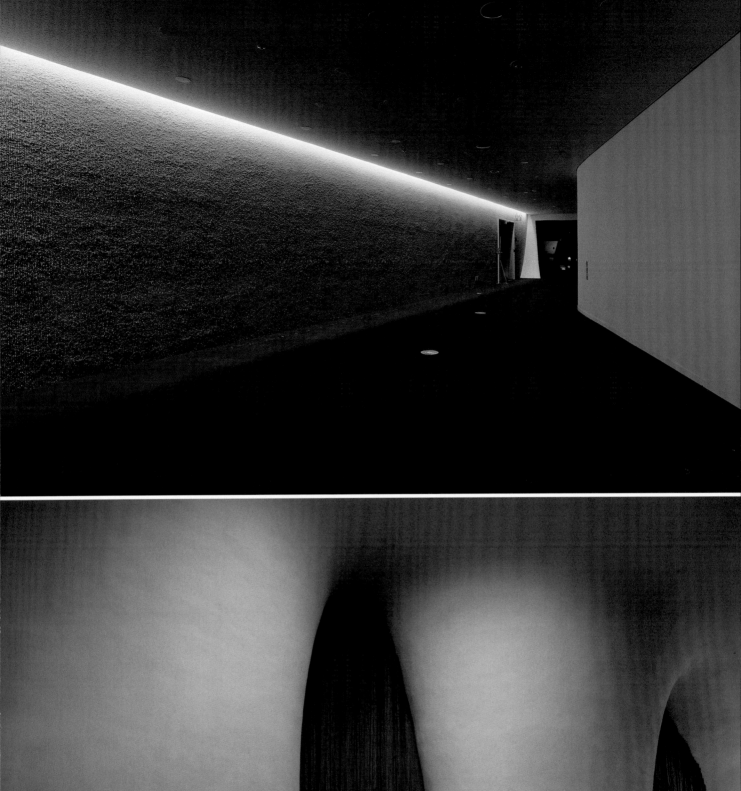
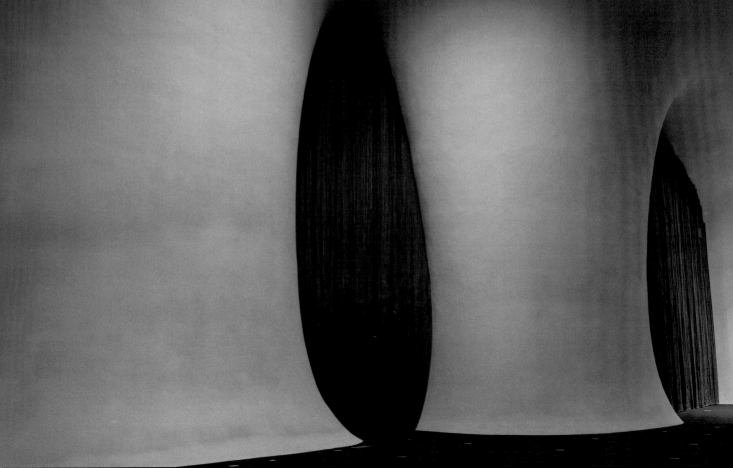

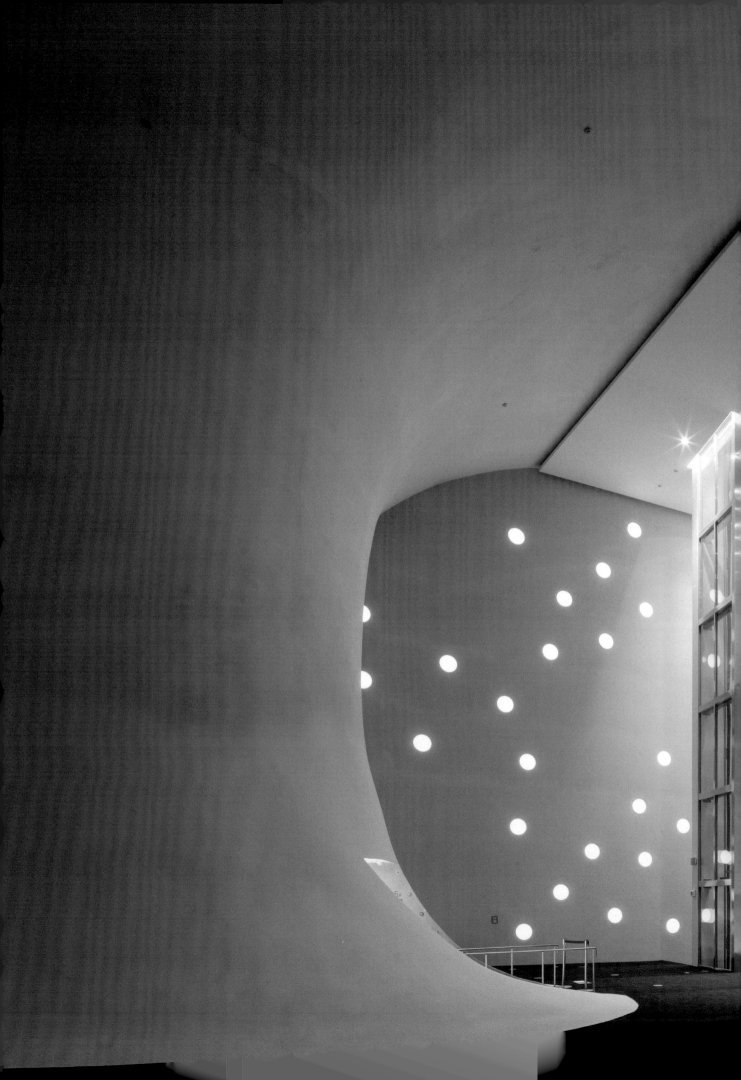

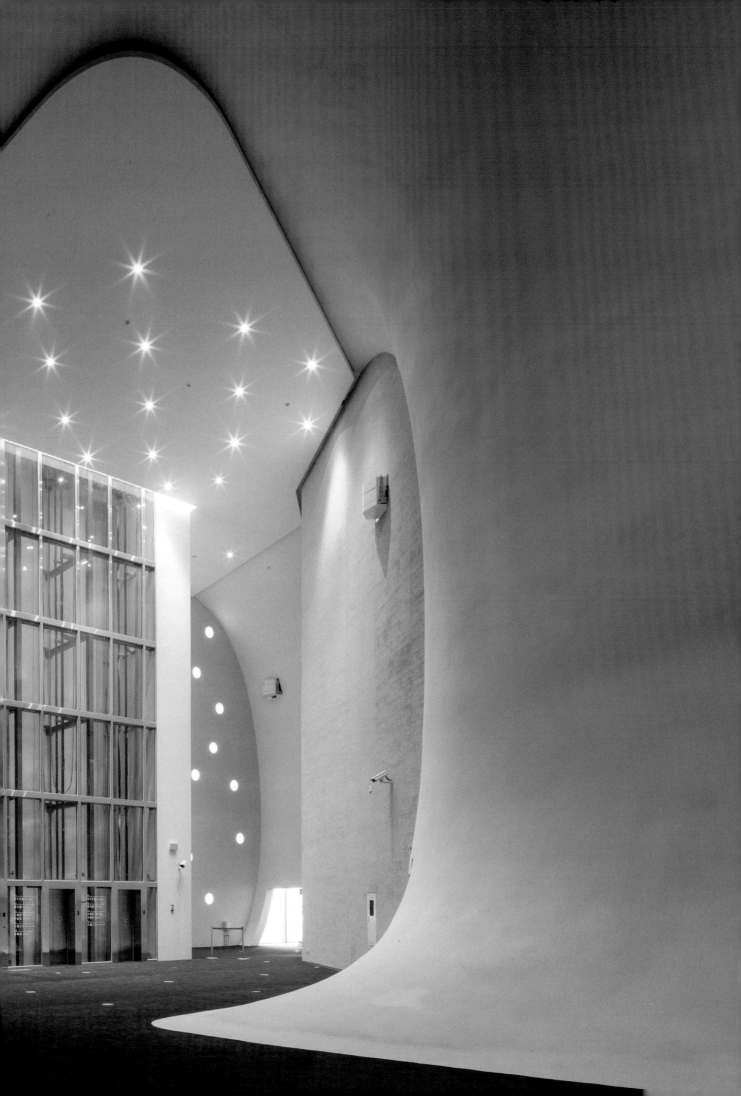

力。猶如古根漢美術館，讓西班牙畢爾包重生，臺中國家歌劇院，也讓全世界的目光聚焦於大臺中，一個具有勇氣和實力，化不可能為現實的國際新都。

正如伊東跳脫了方方正正的規矩形態，建築才能活起來，與城市同化、融合，讓建築成為「非建築」，一個有機生命體、渾然天成的藝術品。藉由臺中國家歌劇院曲折不斷的建造過程，麗明營造也跳躍出自身的限制，開創臺灣營造業的新猷，跟著城市提升、進化，讓營造成為「非營造」，達到工藝的境界。

這座地標性建築物的落成，不但體現了伊東豐雄追求創新、挑戰極限的建築設計，更展現了臺灣營造工藝突破藩籬的用心與努力。就像麗明營造在此案中，研發出「珠牙螺桿工法」等專利，就已跳脫臺灣營造廠慣常拘泥於「按圖施工」的習慣，顯示出其創新研發的能力。

「在合作過程中，我發現麗明營造的同仁都對工作抱持相當高的熱誠，很有不服輸的拚搏精神，具有快速的應變能力，而且很願意動手試作，逐步從試作中，找到工作的要領與成就感。」楊立華說，當原本的鋼構廠倒閉之後，麗明營造很快地自己建造一座鋼構廠，工程師願意充當工頭，陪著包商和工班師傅們一起做工，是業界非常難得的。

伊東事務所的專案建築師鄉野正廣更稱許，歷經被下包商倒帳的惡事，麗明營造卻反而像脫胎換骨一樣，彷彿覺醒了，更積極地挺身全力投入這項工程。在工地現場統籌的工地主管獲得董事長的完全授權，對整體工程的指揮調度，與設計方的溝通上發揮了很大的作用。

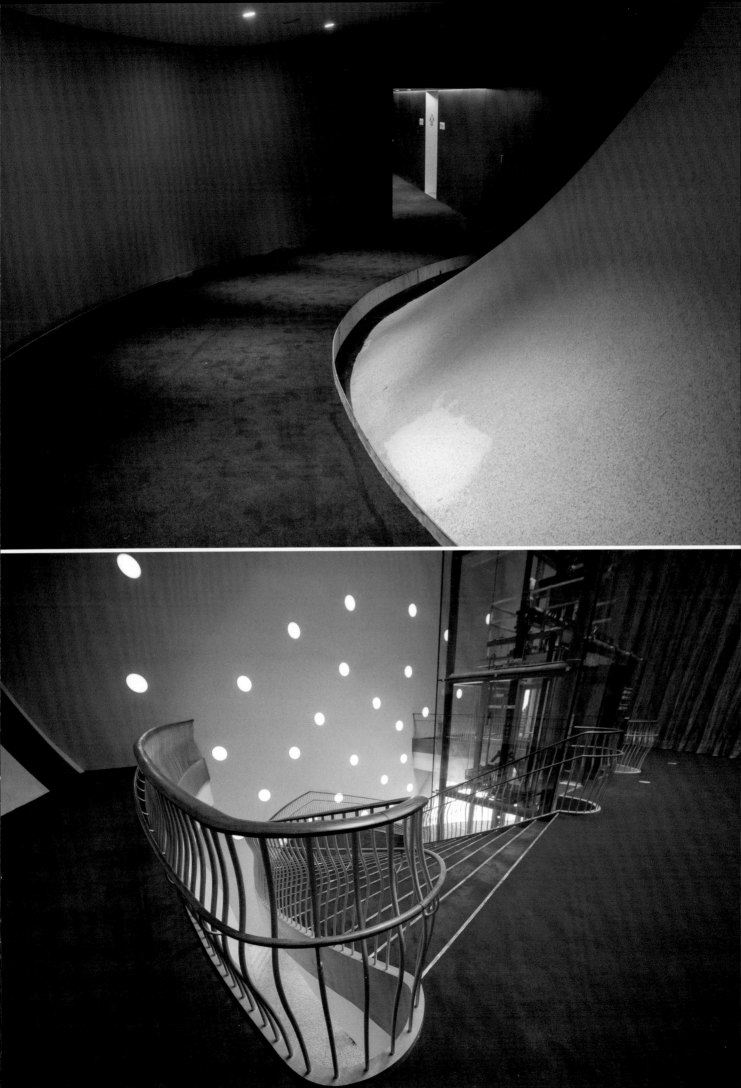

經過這項工程的洗禮，麗明營造已從一個區域型業者，證明了公司不受侷限的實力，成為臺灣營造業的代表之一，但吳春山謙遜地說，「不是我們挑戰了『世界第一』，而是『世界第一』找上了我們。」

憑著一股想要長大成人的志氣，一份想讓臺中被看見的使命感，吳春山用無數個不成眠的晨昏，帶著麗明營造成就一個建築典範。正如他的人生理念，每一個人的一生，都是一件藝術作品。

「假若你真的夠努力，創造出一個美麗的藝術品，在你走完人生的旅程時，這件藝術作品還會繼續流傳。」吳春山從位於臺中市七期重劃區的麗明營造總部頂樓，向不遠處眺望。

從白天到黑夜，臺中國家歌劇院的圓形玻璃窗，閃耀著清麗的陽光和亮麗的燈光，吸引世界各國的人走進來，看見中臺灣的美麗和自信。

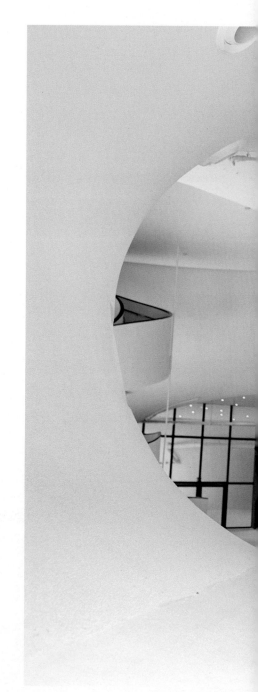

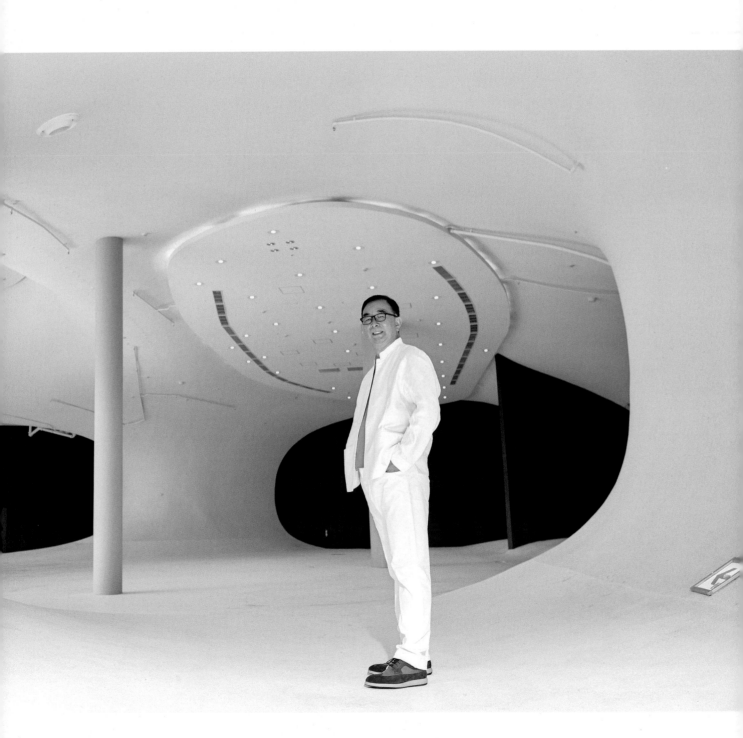

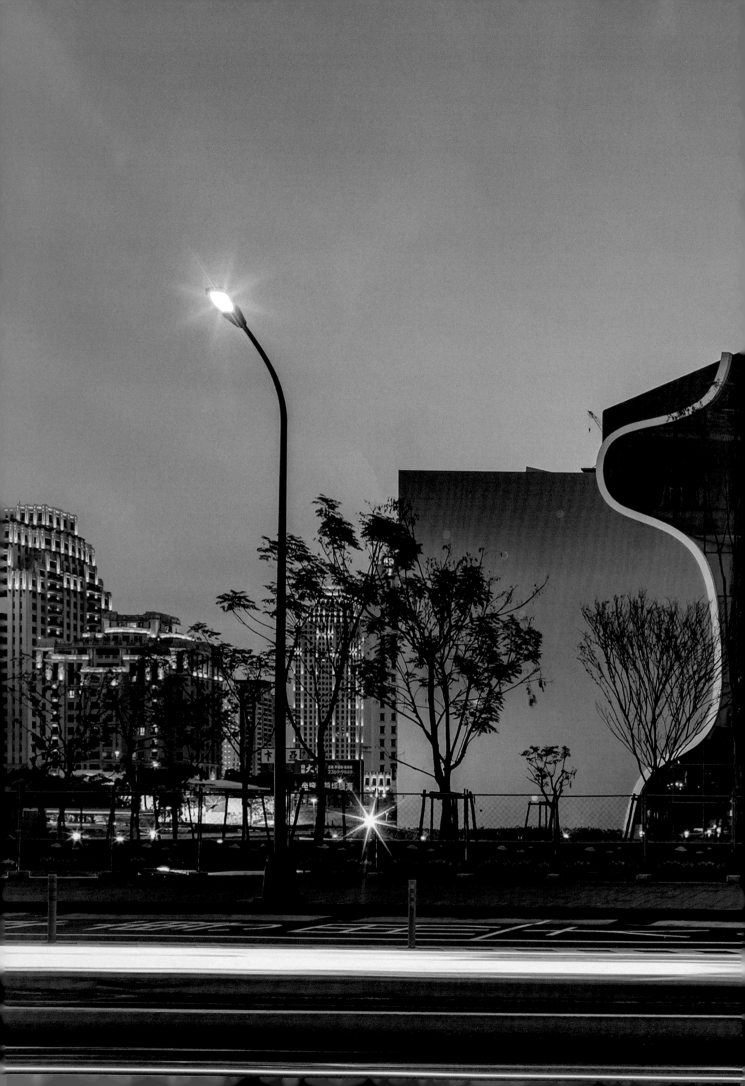

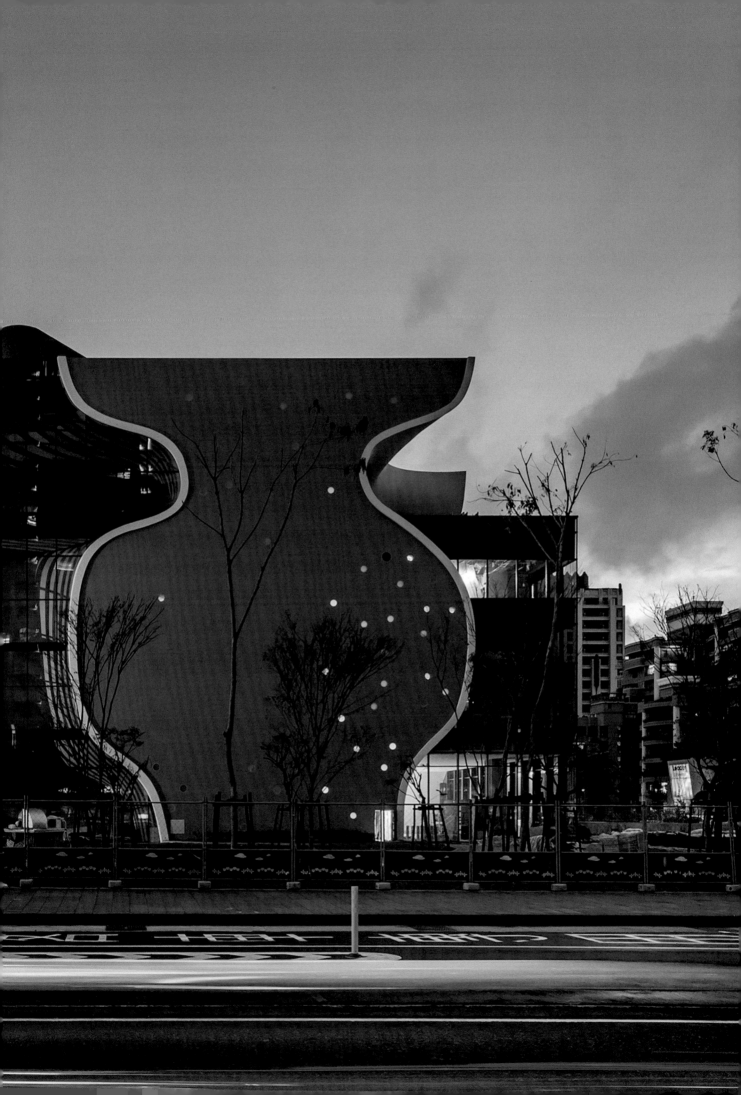

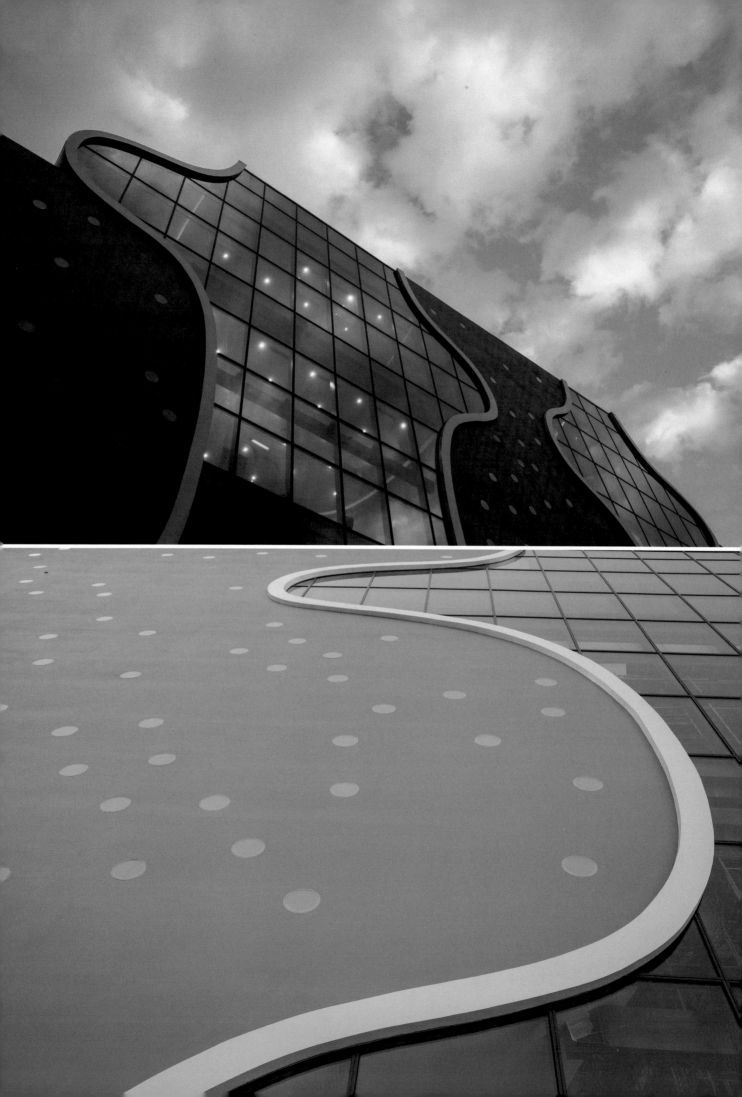

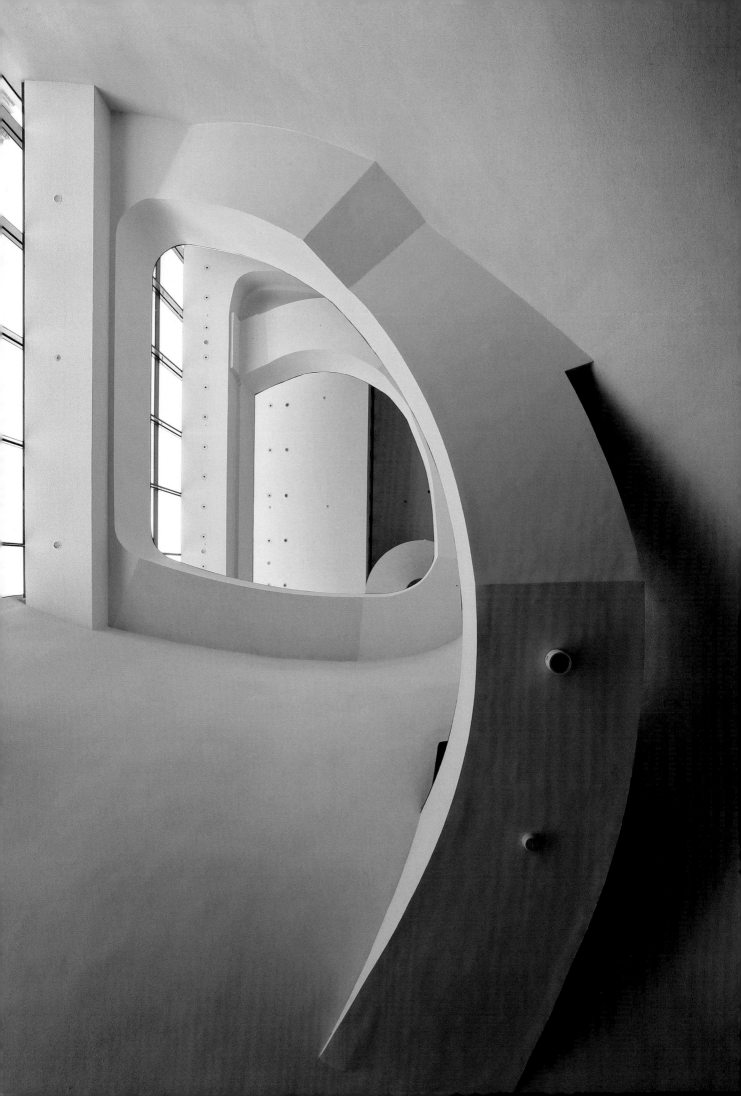

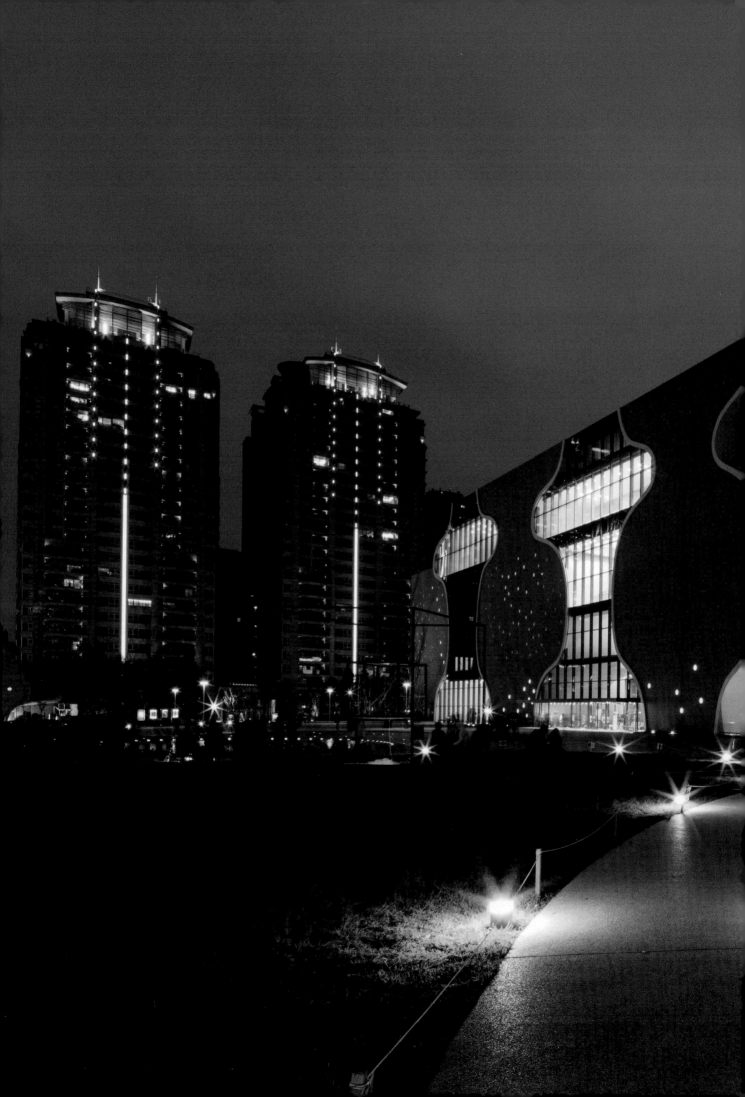

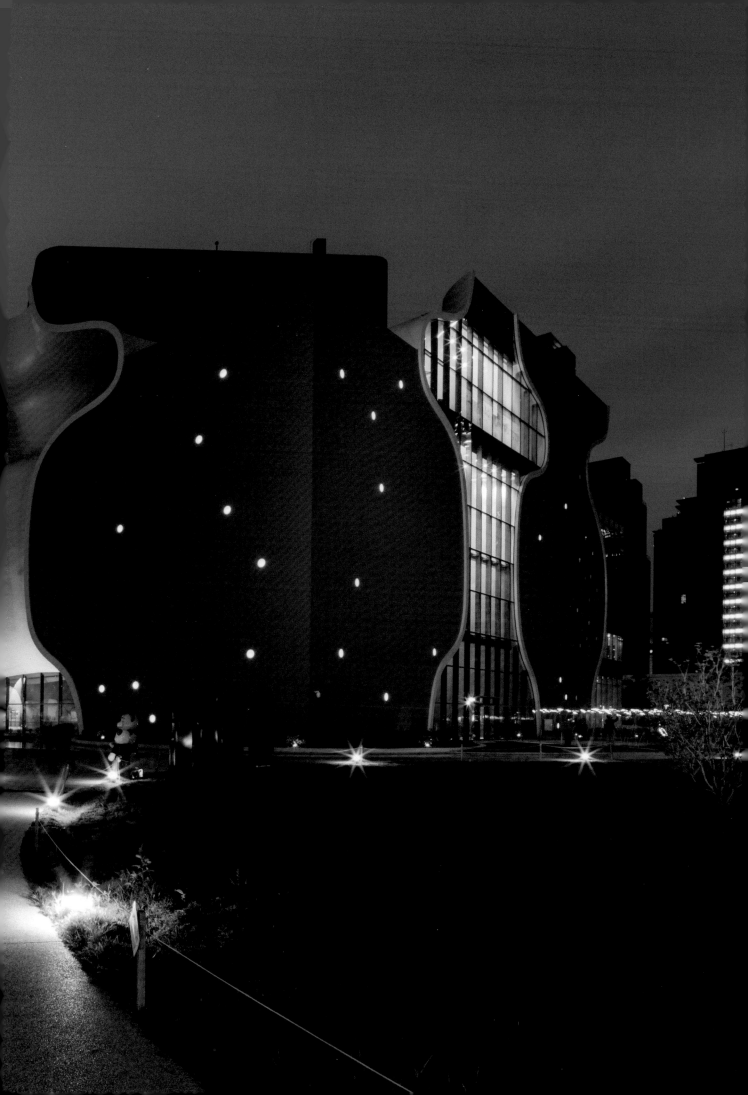

作者簡介

吳春山

逢甲大學EMBA高階管理班、麗明營造股份有限公司董事長、敬業建設股份有限公司董事長、日月星辰娛樂事業股份有限公司董事長、中華民國第二十屆青年創業楷模。

麗明營造股份有限公司成立於一九九四年，董事長吳春山以樹立業界典範為目標，結合一群志同道合的朋友，踏入營建這條良心事業。歷經二十一年篳路藍縷的創業過程，草創初期遭遇了九二一震災後業主倒閉的時代，在事業正如火如荼展開之時，二〇〇八年的國際金融海嘯影響全球經濟，致使國內營建市場瞬間萎縮，其他尚有各種經營的困境。然而，挑戰困難並未放棄，且一路向前，秉持著只要不離開跑道，就能到達終點的精神，一一克服並做到盡善盡美，也因如此，成就了世界新九大地標——臺中國家歌劇院。讓這世界級的建築，出現在臺灣，也使得臺灣在世界建築上，嶄露頭角，留下不朽的名聲。

麗明營造股份有限公司重要的作品有臺中新市政府、高雄展覽館、南投中臺灣產業創新研發專區、嘉義國立故宮博物院南部院區等。

鄭育容

著迷形形色色人生故事，對世界抱持好奇與提問。現為自由撰稿人，擅長人物寫真、社會趨勢與教育議題，並以寫文章支持臺東「孩子的書屋」，隨緣為教育與財經雜誌任特約撰稿。著有《聚。離。冰毒——趙德胤的電影人生紀事》、《堅持，進無止境——臺中國家歌劇院營造英雄幕後全紀實》。

在媒體從業多年，經歷電視臺、《聯合報》、《財訊》記者、《蘋果日報》地產新聞中心組長。

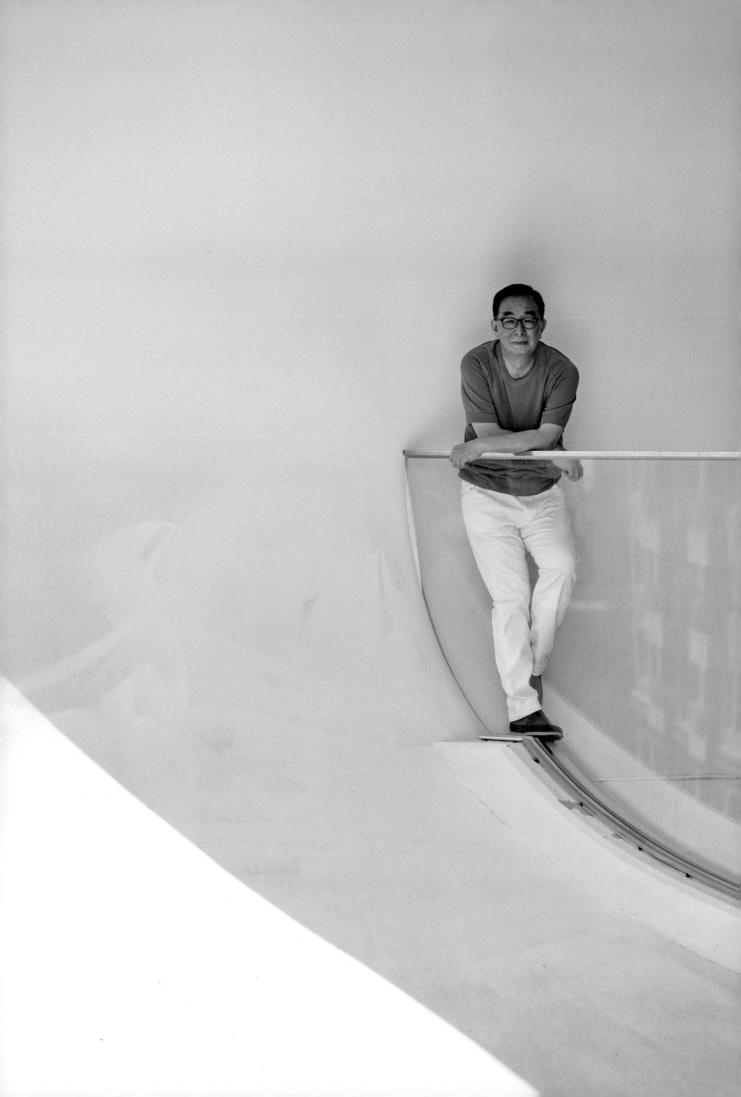

美好生活 005

堅持，
進無止境

National
Taichung
Theater

Going
Beyond
the
Limits

臺中國家歌劇院營造英雄幕後全紀實

作　　者／吳春山，鄭育容

責任編輯／張釋云

文字校潤整理／白詩瑜、羅淑鈴

美術設計／楊啟巽工作室

出版一部總編輯／吳韻儀

出 版 者／天下雜誌股份有限公司

地　　址／台北市 104 南京東路二段 139 號 11 樓

讀者服務／（02）2662-0332　傳真／（02）2662-6048

天下雜誌GROUP網址／ http://www.cw.com.tw

劃撥帳號／01895001天下雜誌股份有限公司

法律顧問／台英國際商務法律事務所‧羅明通律師

印刷製版／中原造像股份有限公司

裝 訂 廠／中原造像股份有限公司

總 經 銷／大和圖書有限公司　電話／（02）8990-2588

出版日期／2017 年 9 月 1 日第一版第一次印行

定　　價／680 元

ALL RIGHTS RESERVED

書號：BCCN0005P

ISBN：978-986-398-254-8（精裝）

天下網路書店 http://www.cwbook.com.tw

天下雜誌出版部落格－我讀網 http://books.cw.com.tw

天下讀者俱樂部 Facebook http://www.facebook.com/cwbookclub

本書如有缺頁、破損、裝訂錯誤，請寄回本公司調換

堅持，進無止境: 臺中國家歌劇院營造英雄幕
後全紀實/ 吳春山, 鄭育容著. -- 第一版. --
臺北市：天下雜誌, 2017.09
面；　公分
ISBN 978-986-398-254-8(精裝)
1.公共建築 2.歌劇院 3.建築藝術
926.9　　　　　106007123

Going
Beyond
the
Limits